中央美術學院
美术馆藏精品大系

SELECTED ARTWORKS FROM THE
CAFA ART MUSEUM COLLECTION

总 主 编 范迪安
执行主编 苏新平 王璜生 张子康

Editor-in-Chief Fan Di'an
Managing Editors Su Xinping, Wang Huangsheng, Zhang Zikang

中国现当代版画卷
MODERN AND CONTEMPORARY
CHINESE PRINTS

上海书画出版社

《中央美术学院美术馆藏精品大系》

顾问委员会（按姓氏笔画排序）

广 军　王宏建　王 镛　孙为民　孙家钵　孙景波　邵大箴　张立辰　张宝玮
张绮曼　邱振中　杜 键　易 英　钟 涵　郭怡孮　袁运生　靳尚谊　詹建俊
潘公凯　薛永年　戴士和

总 主 编 范迪安
执行主编 苏新平　王璜生　张子康

编辑委员会

主 任 高 洪　范迪安　徐 冰　苏新平
委 员（按姓氏笔画排序）

马 刚　马 路　王少军　王 中　王华祥　王晓琳　王 敏　王璜生　尹吉男
吕品昌　吕品晶　吕胜中　刘小东　许 平　余 丁　张子康　张路江　陈 平
陈 琦　宋协伟　邱志杰　罗世平　胡西丹　姜 杰　殷双喜　唐勇力　唐 晖
展 望　曹 力　隋建国　董长侠　朝 戈　喻 红　谢东明

分卷主编

《中国古代书画卷》主编　尹吉男　黄小峰　刘希言
《中国现当代水墨卷》主编　王春辰　于 洋
《中国现当代油画卷》主编　郭红梅
《中国现当代版画卷》主编　李垚辰
《中国现当代雕塑卷》主编　刘礼宾　易 玥
《中国当代艺术卷》主编　王璜生　邱志杰
《中国现当代素描卷》主编　高 高　李 伟　李 莎
《中国新年画、漫画、插图、连环画、绘本卷》主编　李 莎　李 伟　高 高
《现当代摄影卷》主编　蔡 萌
《外国艺术卷》主编　唐 斌　华田子　胡晓岚

目录

I
总序

中央美术学院乃中国现代历史之第一所国立美术学府。自 1918 年中央美术学院前身——北京美术学校初创之始，学校即有意识地收藏艺术作品，作为教学的辅助。早期所收藏品皆由图书馆保管，其中有首任中国画系主任萧俊贤的多幅课徒稿、早期教授西画的吴法鼎和李毅士的作品，见证了当时的教学情况与收藏历史。1946 年，徐悲鸿先生执掌国立北平艺术专科学校后，尤其重视收藏工作，曾多次鼓励教师捐赠优秀作品，以充实藏品。馆藏李可染、李苦禅、孙宗慰、宗其香等艺术家的多幅佳作即来自这一时期。

1949 年 3 月，徐悲鸿先生在主持国立北平艺专校务会时提出了建立学院陈列馆的设想。1950 年，中央美术学院成立，陈列馆建设提上日程。1953 年，由著名建筑师张开济先生设计、坐落于北京王府井帅府园的中华人民共和国第一个专业美术馆得以落成，建筑立面上方镶嵌有中央美术学院教师集体创作的、反映美术专业特征的浮雕壁画。这座美术馆后来成为中央美术学院陈列馆，此后，学院开始系统地以购藏方式丰富艺术收藏，通过各种渠道购置了大批中国古代书画、雕塑及欧洲和苏联的艺术作品等。徐悲鸿、吴作人、常任侠、董希文、丁井文等先生为相关工作付出了诸多心血。如常任侠先生主持了一批 19 世纪欧洲油画的收藏，董希文先生主持了诸多中国古代和近代艺术珍品的购置。值得一提的是，中央美术学院引以为傲的优秀毕业作品收藏也肇始于这一时期。

改革开放以后，中央美术学院的教学交流活动和国际学术交流日益蓬勃，承担收藏、展示的陈列馆在这一时期继续扩大各类收藏，并在某些收藏类型上逐渐形成有序的脉络，例如中央美术学院的优秀学生作品收藏体系。为了增加馆藏，学院还曾专门组织教师在国际著名博物馆临摹经典油画。而新时期中央美术学院的收藏中最有分量的是许多教师名家的捐赠，当时担任院长的靳尚谊先生就以身作则，带头捐赠他的代表作品并发起教师捐赠活动，使美术馆藏品序列向当代延展。

2001 年，中央美术学院迁至花家地校园后，即筹划建设新的学院美术馆。由日本著名建筑师矶崎新设计的学院美术馆于 2008 年落成，美术馆收藏也迈入新的发展阶段。一是藏品保存的硬件条件大幅提高，为扩藏、普查、研究夯实了基础；二是在国家相关文化政策扶持和美院自身发展规划下，美术馆加强了藏品的研究与展示，逐步扩大收藏。通过接收捐赠，新增了滑田友、司徒乔、秦宣夫、王式廓、罗工柳、冯法祀、文金扬、田世光、宗其香、司徒杰、伍必端、孙滋溪、苏高礼、翁乃强、张凭、赵瑞椿、谭权书等一大批名家名师和中青年骨干的作品收藏，并对李桦、叶浅予、王临乙、王合内、彦涵、王琦等先生的捐赠进行了相关研究项目，还特别新增了国际知名艺术家的收藏，如约瑟夫·博伊斯、A·R·彭克、马库斯·吕佩尔茨、肖恩·斯库利、马克·吕布、阿涅斯·瓦尔达、罗杰·拜伦等。

文化传承是大学的重要使命，艺术学府尤当重视可视文化的保护、传承与弘扬。中央美术学院美术馆在全国美术馆系里不仅是建馆历史最早行列中的代表，也在学术建设和管理运营上以国际一流博物馆专业标准为准则，将艺术收藏、研究、保护和展示、教育、传播并举，赢得了首批"国家重点美术馆"的桂冠。而今，美术馆一方面放眼国际艺术格局，观照当代中外艺术，倚借学院创造资源，营构知识生产空间，举办了大量富有学术新见的展览，形成数个展览品牌，与国际艺术博物馆建立合作交流，开展丰富的公共教育和传播活动；另一方面，积极开展艺术收藏和藏品的修复保护，以藏品研究为前提，打造具有鲜明艺术主题的展览，让藏品"活"起来，提高美术文化服务社会公众的水平。例如，在国家艺术基金的支持下，以馆藏油画作品为主组成的"历史的温度：中央美术学院与中国

具象油画"大型展览于 2015 年开始先后巡展全国十个城市，吸引了两百一十多万名观众；以馆藏、院藏素描作品为主体的"精神与历程：中央美术学院素描 60 年巡回展"不仅独具特色，而且走向海外进行交流，如此等等，都让我们愈发意识到美术馆以藏品为基、以学术立馆的重要性，也以多种形式发挥藏品的作用。

集腋成裘，历百年迄今，中央美术学院的全院收藏已蔚为大观，逾六万件套，大多分藏于各专业院系，在教学研究和学术交流中发挥作用，其中美术馆收藏的艺术精品达一万八千余件。值此中央美术学院百年校庆之际，在多年藏品整理与研究的基础上，在许多教师和校友的无私奉献与支持下，中央美术学院美术馆遴选藏品精华，按类别分十卷出版这套《中央美术学院美术馆藏精品大系》，共计收录一千三百余位艺术家的两千余件作品，这是中央美术学院首次全面性地针对藏品进行出版。在精品大系中，除作品图版外，还收录有作品著录、研究文献及艺术家简介等资料，以供社会各界查阅、研究之用。

这些藏品上至宋元，下迄当代，尤以明清绘画、20 世纪前半叶中国油画、1949 年以来的现实主义风格绘画为精。中央美术学院的历史既是一部中国现代美术教育的历史，也是一部怀抱使命、群策群力、积极收藏中国古代书画、现当代艺术和外国艺术的历史，它建校以来的教育理念及师生的创作成为百年来中国美术历史的重要缩影，这样的藏品也构成了中央美术学院美术馆的收藏特点，成为研究中国百年美术和美术教育历程不可或缺的样本。

发展艺术教育而不重视艺术收藏，则不能留存艺术的路径和时代变化。艺术有历史，美术教育也有历史，故此收藏教学成果也构成了历史的一部分，它让后人看到艺术观念与时代的关系。如果没有这些物证，后人无法想象历史之变，也无法清晰地体会、思考艺术背后的力量和能量。我们研究现代以来中国美术教育的历史，不仅要研究艺术创作史、教育理念史，也要研究其收藏艺术品的历史。中国美术教育的一个重要特色，即在艺术学府里承担教学的教师都是在艺术创作上富有造诣的艺术家，艺术名校的声望与名家名师的涌现休戚相关。百年来中央美术学院名师辈出、名家云集，创作了大量中国美术经典和优秀作品，描绘和记录了中国社会的沧桑巨变，塑造和刻画了中华民族的精神气象，表现和彰显了中国艺术的探索发展，许多作品由中国国家博物馆、中国美术馆等重要机构收藏，产生了极为广泛和深远的社会影响。把收藏在学院美术馆的作品和其他博物馆、美术馆的藏品相印证，可以进一步认识中央美术学院在中国美术时代发展中的重要地位；对馆藏作品的不断研究和读解，有助于深化对美术历史的认知和对中国美术未来之路的思考。

优秀艺术作品的生命是永恒的，执藏于斯，传布于世，善莫大焉。这套精品大系的出版，是献给中央美术学院建校 100 周年的学术厚礼，也是中央美术学院在新时代进一步建设好美术馆的学术基础。所有的藏品不仅讲述着过往的历史，还会是新一代央美人的精神路标，激励着他们不断创新艺术，创造出无愧于时代和人民，也无愧于可被收藏的艺术。

II 分卷前言

在 20 世纪以降的中国现代美术史当中，版画是有着鲜明旗帜的先锋力量，追求社会责任感和艺术形式的创新。以兴起于 20 世纪 30 年代的"新兴木刻运动"为始，以其强烈的"人民性""时代性"，在中国近代美术的发展的各个历史时期，都起到了极为重要作用，涌现了大量的优秀版画家，对于中国大众的美术普及、教育产生重大作用。鲁迅曾说："采用外国的良规，加以发挥，使我们的作品更加丰满是一条路；择取中国的遗产，融合新机，使将来的作品别开生面也是一条路。"（鲁迅《木刻纪程小引》）这也是百年间中国版画的努力方向。

中央美术学院是新中国最早设立版画专业的高等美术院校，于 1953 年设立版画科，1954 年经文化部批准成立版画系，从此引领了新中国的版画创作和教学的发展。建系之初就汇聚了李桦、古元、彦涵、王琦、陈晓南、黄永玉等大量名师，为全国培养了几代版画人才，是推动新中国版画事业发展的重要力量。

自 20 世纪 50 年代建馆以来，中央美术学院美术馆持续开展版画收藏，经过六十余年的不断积累，目前已有近两千件版画作品和原版，其中一千六百余件为中国现当代版画。在 21 世纪之前，版画的收藏工作开展的范围和规模都不大，进入 21 世纪之后，美术馆建设完整的中国现代美术史的藏品序列成为重要目标，征集收藏工作也有了很大的发展，目前馆藏中约 50% 的版画作品是 21 世纪以来收藏的。

目前，馆藏中国现当代版画的来源主要有几种：首先，是中央美术学院历届学生的优秀版画作品收藏。自中央美术学院版画系建系之初，就有优秀作品留校的传统，做为重要的教学成果进行保存。通过几十年的坚持，目前馆藏已有几百幅历届优秀学生作品。学生优秀作品收藏也是美术馆收藏工作中最主要、持续时间最长的板块。这些作品真实地反映了几十年美术学院版画教学的发展和时代面貌，饱含青春活力，其中不乏著名艺术家学生时代的成名作，比如说赵瑞椿的《山南山北一家人》、谭权书的《草原新站》、广军的《人生》、吴长江的《搬家》、王华祥的《民间故事》等。其二，是版画界重要先生的个案捐赠收藏项目。对于重要版画家的各时期代表作品的系统收藏，一直是美术馆版画收藏的重点。自 1998 年，版画系的老主任、著名的版画家李桦先生家属向美术学院捐赠了两百多件版画作品和原版之后至今，版画系重要的老先生，如彦涵、王琦、伍必端、李宏仁、谭权书，以及版画界重要的版画家郑野夫、刘岘、赵瑞椿等先生及家属也先后向美术馆捐赠了大量的代表作品，极大地补充和丰富了馆藏版画资源，尤其是补充了新兴木刻运动时期和新中国社会主义建设时期经典版画作品的收藏，架构起了美术馆在中国现当代版画收藏序列的格局和水准。其三，是美术学院教师及校友的捐赠作品。美术馆通过展览、出版等各种机缘，向有成就的艺术家积极征集代表作品。比如，20 世纪 50 年代，古元、陈晓南、黄永玉等人的作品收藏；90 年代末，靳尚谊院长号召全院教师捐赠作品，伍必端、杨澧、杨先让等许多教师都向美术馆捐赠了作品；王式廓、罗工柳、文金扬、宗其香、广军、张桂林、徐冰、苏新平等艺术家作品都是通过展览进行收藏，这种征集方式，涉及面广，针对性强，对于版画的收藏序列中的缺环的填补和完善是极大的补充。

作为一所大学的美术馆，中央美术学院美术馆的收藏目标和来源都有自身的独特性，藏品组成既有着广度，也有着深度。

第一，中国现当代版画收藏十分注重收藏序列的完整性、丰富性，注重美术史发展当中的时间维度，形式语言维度、版种、题材维度，具有一定的广度。美术馆的现当代版画收藏中所涉及的作者众多，目前藏品作者共约两百余人，涉及现当代版画史的各个时期。同时，注重征集藏品中版种和画面语言的丰富性，以及鲜明的时代特征。

第二，追求收藏作品的经典性，注重藏品序列的深度。美术馆的收藏中特别注意作品的美术史价值。中央美术学

院汇集中国最优秀的版画人才，他们创作了中国现代美术史当中的经典作品，比如李桦的《怒吼吧，中国》，王式廓的《改造二流子》，罗工柳的《左权像》《李有才板话》，古元的《渡江》，彦涵的《当敌人搜山的时候》，王琦的《晚归》，陈晓南的《钢铁之晨》，伍必端的《鲁迅像》，李宏仁的《赵一曼》等等。

通过建构藏品序列的完整和丰富性，向社会公众和研究学者提供可参考的丰富的视觉的美术发展史。通过馆藏经典作品形象的展现艺术发展的历史。第三，馆藏作品的青春激情。青春是学院的特质，馆藏版画作品许多是艺术家青年时期创作的作品。不同时代的作品中，都洋溢着同样的青春气息，饱含伟大创作的萌动基因，既可以感受到青年对社会、艺术的敏锐的嗅觉和大胆的探索，也可以看到各个时代对于艺术的影响印迹。青年作品是十分难得的研究对象，对于研究青年艺术的发展规律和美术史当中的作用，反映中国高等美术教育的发展历程等都有着不可替代的作用。

目前美术馆形成了较为完整的，以中央美术学院的历代师生作品为主要创作群体，以20世纪现代版画艺术发展史为线索，反映版画发展的风格演变和单一版种向多版种扩展的进程，覆盖中国现当代版画史的各个时期代表风格、版种齐全的中国现当代版画收藏序列。作品面貌丰富、有序，具有极强的时代感和艺术性，具有极高的研究价值。

当然，美术馆的版画收藏还有许多不足之处。早期木刻作品因其流传甚少，收集难度大，收藏较少，此部分的丰富性还应加强。尤其是"新兴木刻""解放区木刻"这些在中国版画史上有重要意义的作品收藏还有许多空白。另外，美院名师的作品收藏还应更加充分。除部分老先生的捐赠外，在美院任过教职的著名教师的作品，仍然有不少缺环。对于美院培养的优秀学生、校友的跟踪收藏力度也还不够。美术学院培养出大量的人才，都成长为中国美术界的主力，但是对于这些散布在世界各地的优秀校友的成熟作品的征集还不够主动。

这些既是历史发展局限性的结果，也是新的时期美术馆显现出来的新要求，为未来的发展明确了方向。

本卷按照中国20世纪以来现当代版画史的发展脉络，分为1931年至1949年、1950年至1976年、1977年至1999年、2000年至今四个板块。在作品的选择上，严格以馆藏为基础，对作者和作品两方面在美术史上的重要性和研究意义进行考量。精选最有时代影响和特点的馆藏作品入选本卷，以中央美术学院创作群体为主体，凸显现代版画的时代特征和锐意创新的艺术特征，共编辑了157位作者的214幅作品，作品创作时间跨度近九十年。本卷力求完整的反映中国现当代版画的发展脉络，反映版画在题材视角、技法、语言上的不同方向的探索精神，一直走在中国艺术发展前沿的特质。同时，突出在时代的大背景之下，经典作品的前瞻性和跳脱时代的艺术气质。

在本卷的编辑中，针对馆藏中的不足之处，也进行了针对性的补充征集，得到了广泛的支持，补充收藏了胡一川等各时期重要艺术家的作品十余件。非常可喜的是，我们发现了在学院的不同教学单位收藏积累了许多重要的作品，尤其是一些极其珍贵的作品，完善了作品序列结构。

藏品是美术馆的灵魂。聚沙成塔，集腋成裘，美术馆藏品的征集、整理、保管、研究离不开几代工作人员的努力付出，离不开学院师生与社会各界的一贯的支持与信任。本次出版是美术馆几十年成果的首次精选汇报，也为公众打开了解美术馆丰富收藏的一扇窗。

李垚辰

一九三一——一九四九

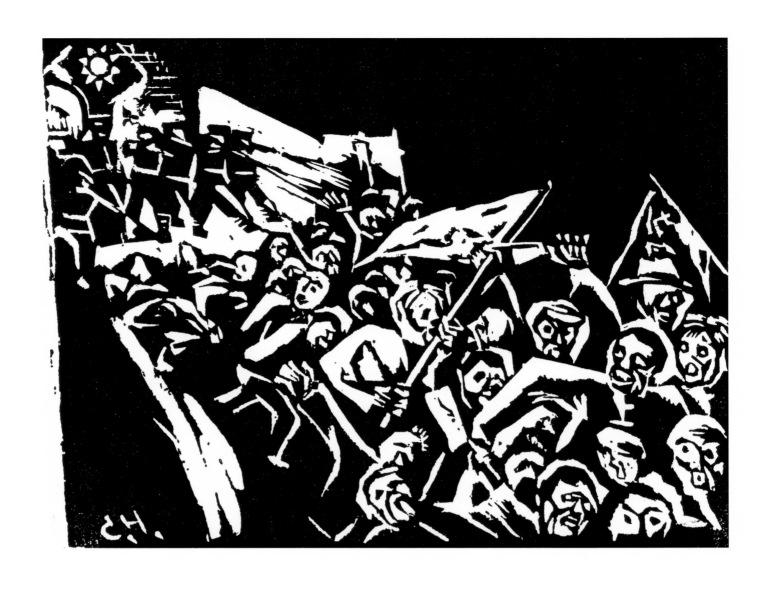

江丰

要求抗战者，杀

1931年
14cm×18cm
黑白木刻

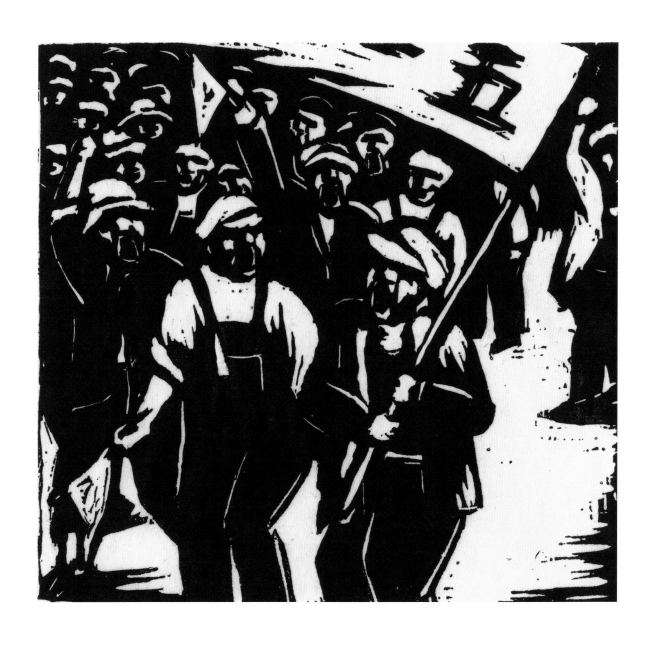

陈光

五月之回顾

1933 年
16cm × 16cm
黑白木刻

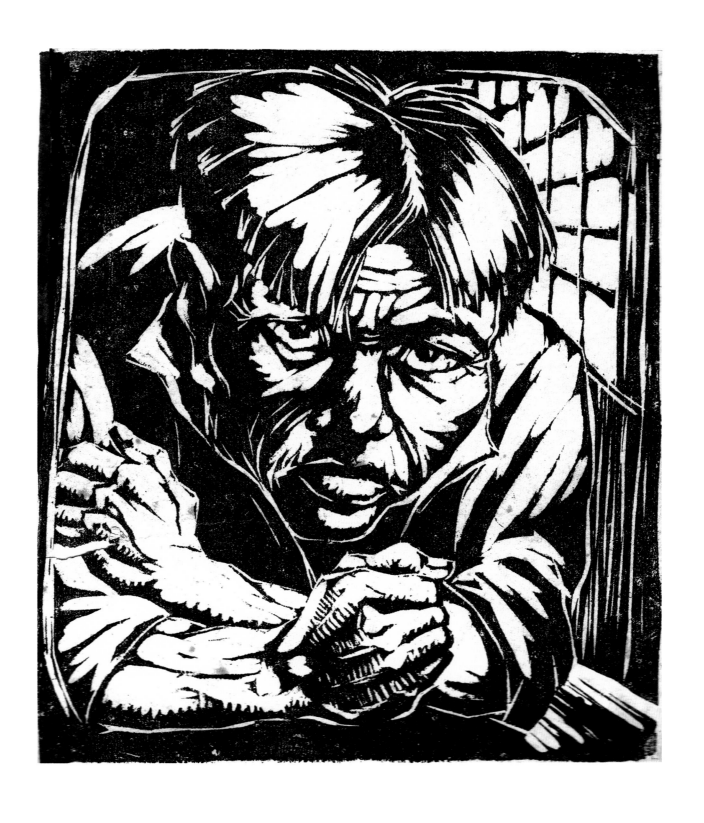

郑野夫

仇视

1932年
18cm×15cm
黑白木刻
2014年郑野夫家属捐赠

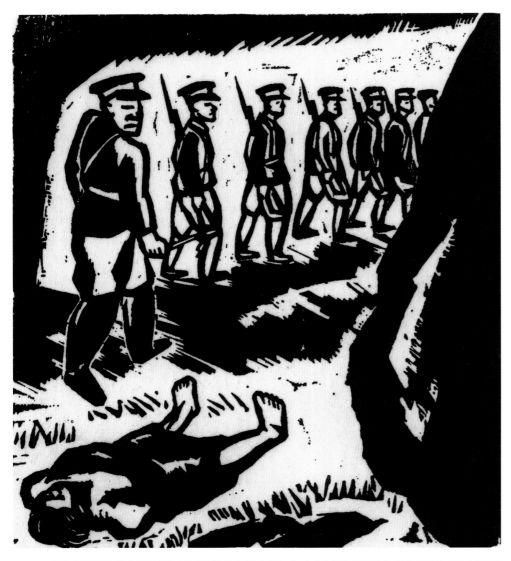

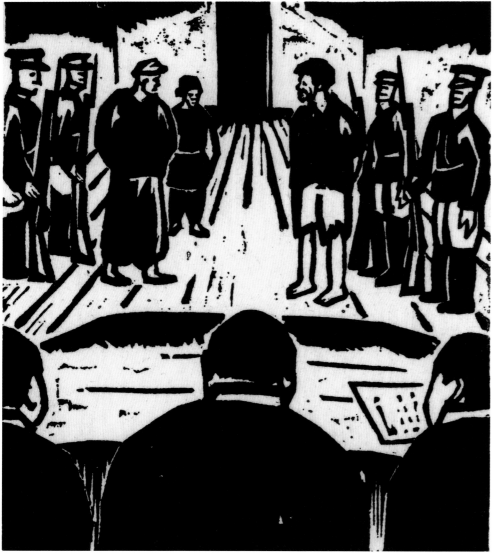

陈铁耕

法网之图之三、十二

1933年
20cm × 18cm
黑白木刻

罗清桢

救国运动

1933年
30cm × 25cm
黑白木刻

刘岘

血债

1934年
12.5cm × 18cm
黑白木刻

一工（黄新波）

推

1934年
18cm × 15cm
黑白木刻

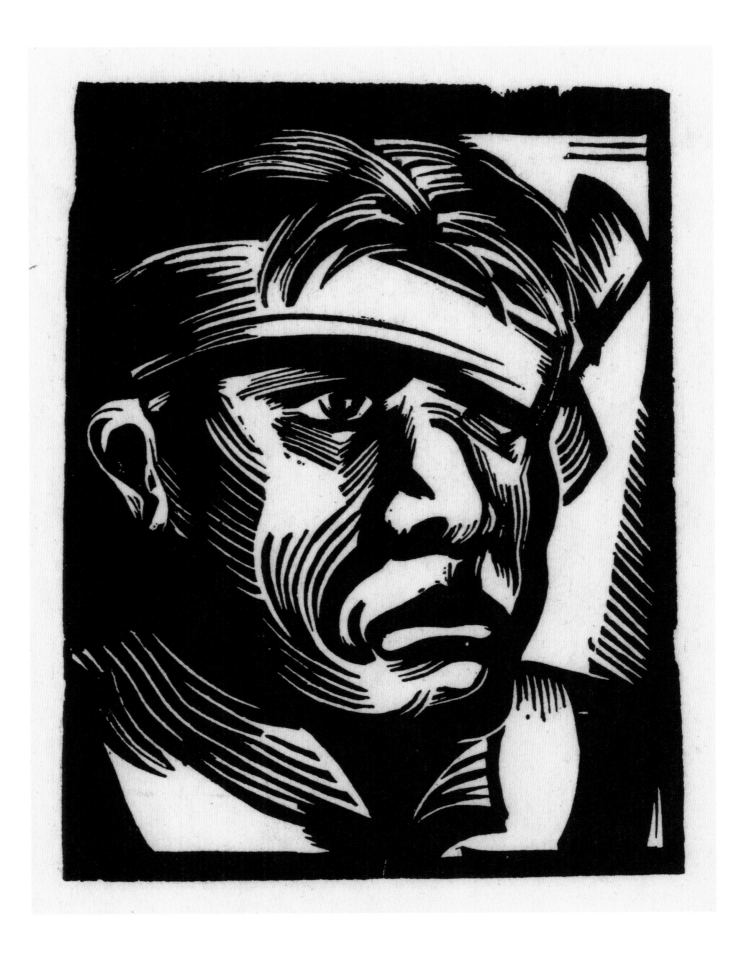

张望

负伤的头

1934年
20.9cm×13.5cm
黑白木刻

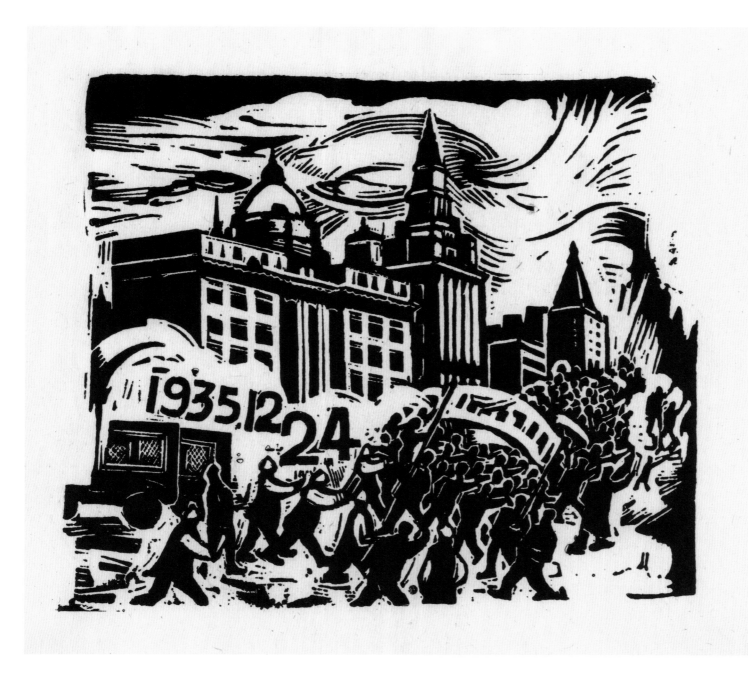

郭牧

十二月二十四日

1936年
12.5cm × 14cm
黑白木刻

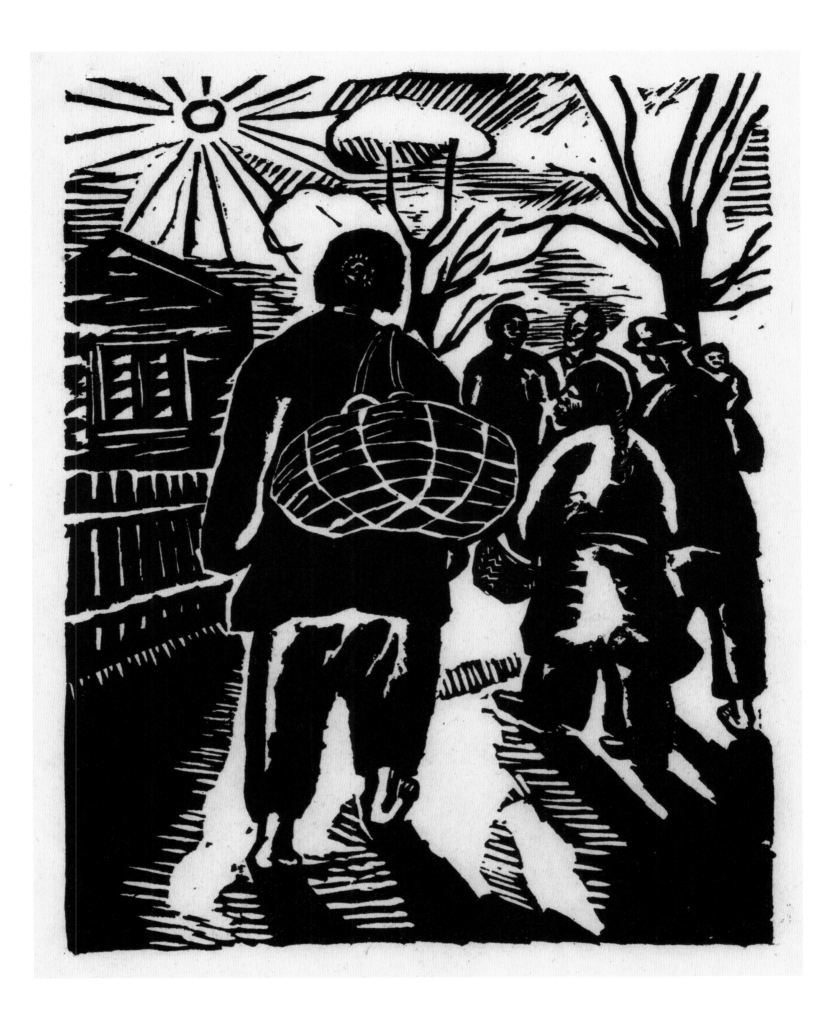

7

何白涛

村道上

1935年
20cm×15.5cm
黑白木刻

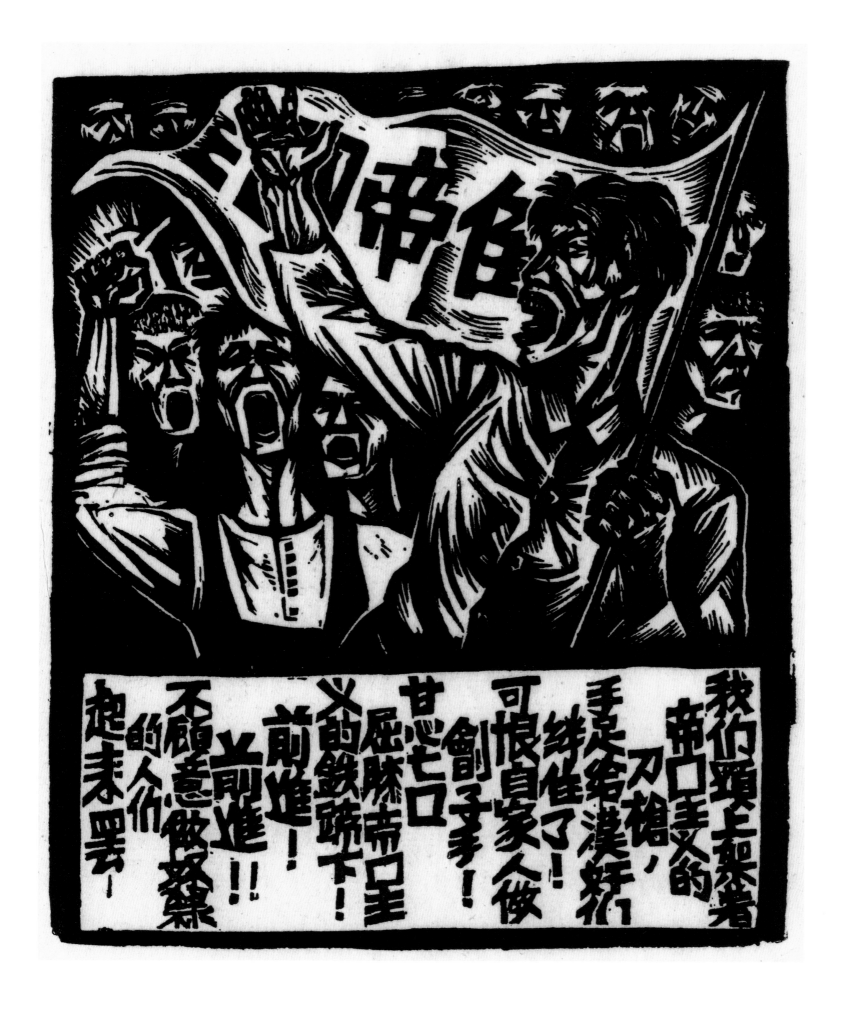

李桦

前进曲

1936年
16cm × 12cm
黑白木刻

陈烟桥

苦战

1936年
11.5cm × 20cm
黑白木刻

江丰

向北站进军

1937年
20.3cm × 42.2cm
黑白木刻

郑野夫

鲁迅的精神不死

1936 年
13.7cm × 13.7cm
黑白木刻
2014 年郑野夫家属捐赠

罗工柳

鲁迅像

1936年
16cm×13cm
黑白木刻
2016年罗工柳家属捐赠

李桦

怒吼吧，中国！

1935 年
27.5cm × 18.7cm
黑白木刻
1998 年李桦家属捐赠

沃渣

水灾

1936年
14cm×22cm
黑白木刻

马达

战斗后

1937年
14cm×17cm
黑白木刻

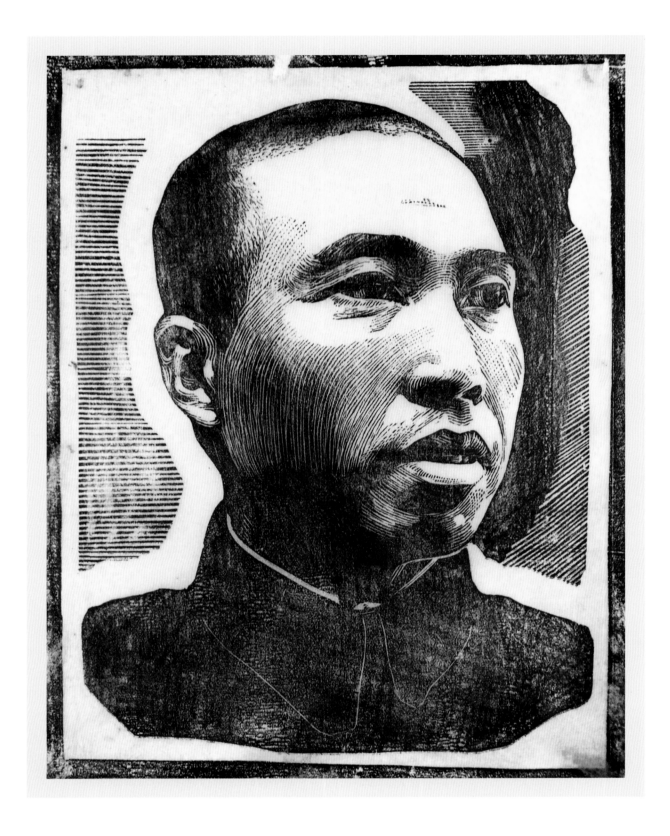

罗工柳　　　　　彦涵

左权像　　　　　**彭德怀将军亲临前线**

1942年　　　　　1941年
16.5cm×13.5cm　　22cm×16cm
黑白木刻　　　　黑白木刻
2016年罗工柳家属捐赠　　——

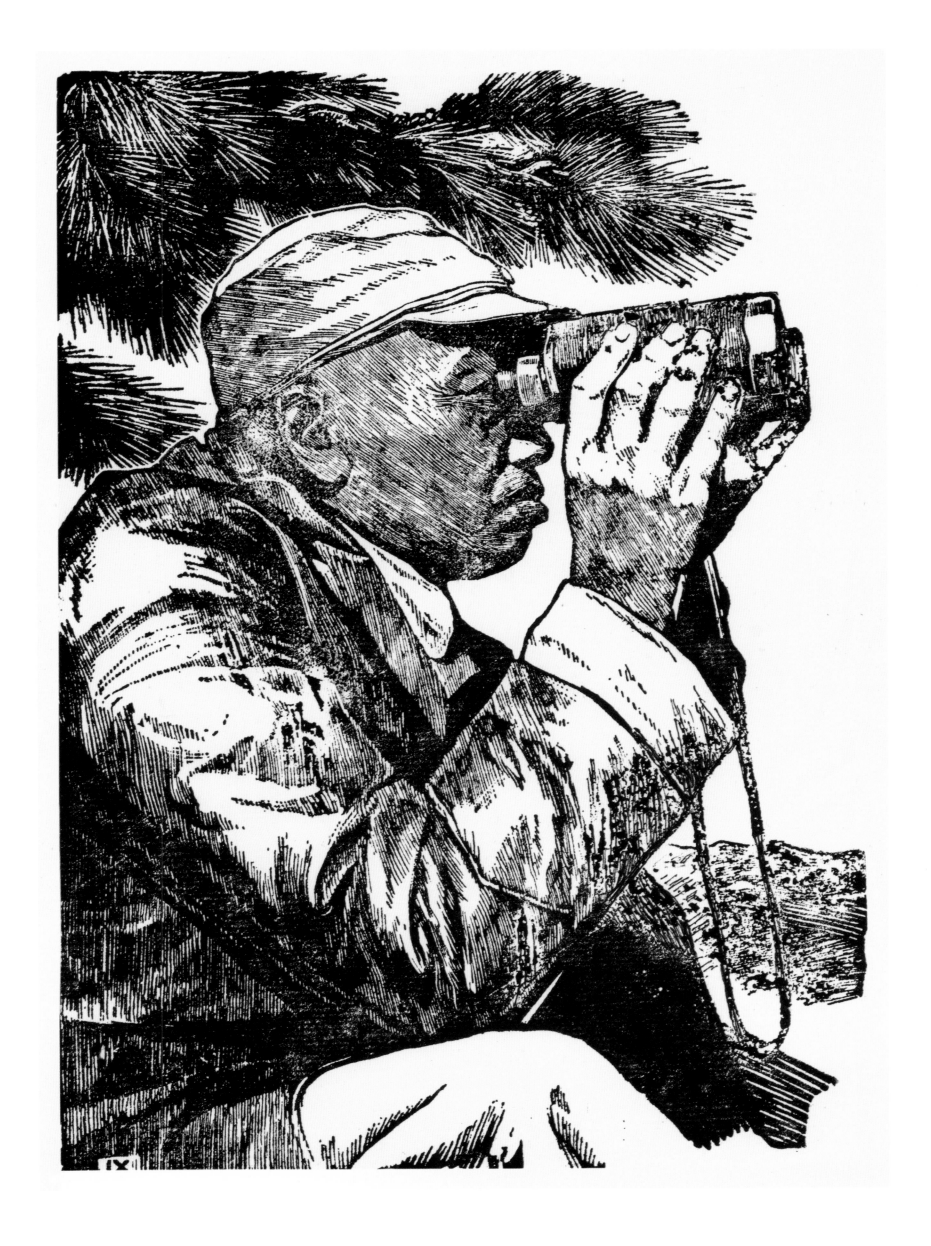

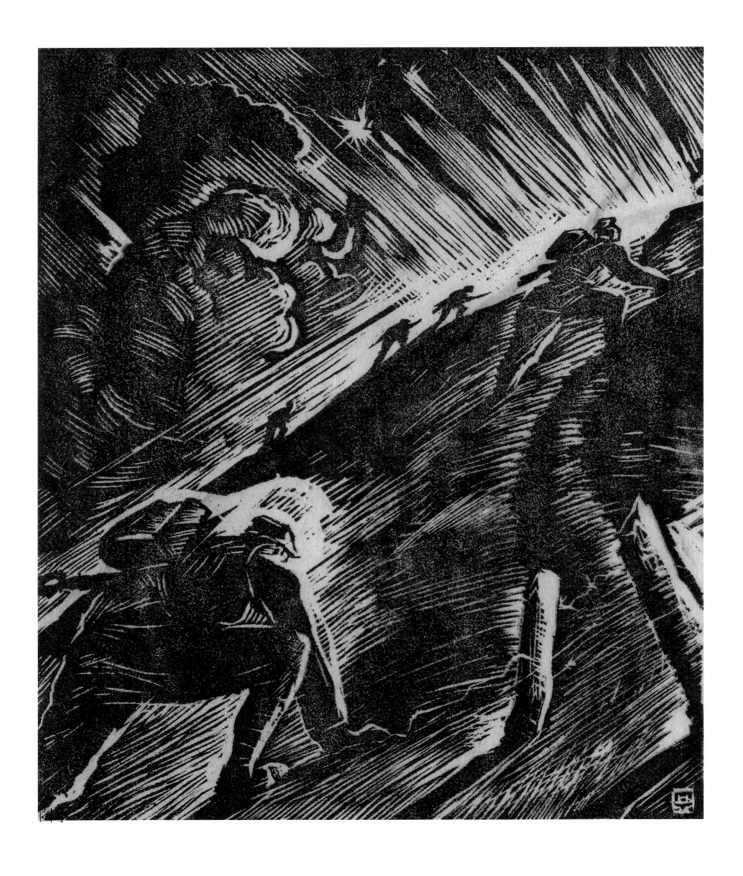

宗其香

岂惜胸怀血，让大好金瓯缺？（天子山夜袭）

1942年
11cm×9.2cm
黑白木刻
2017年宗其香家属捐赠

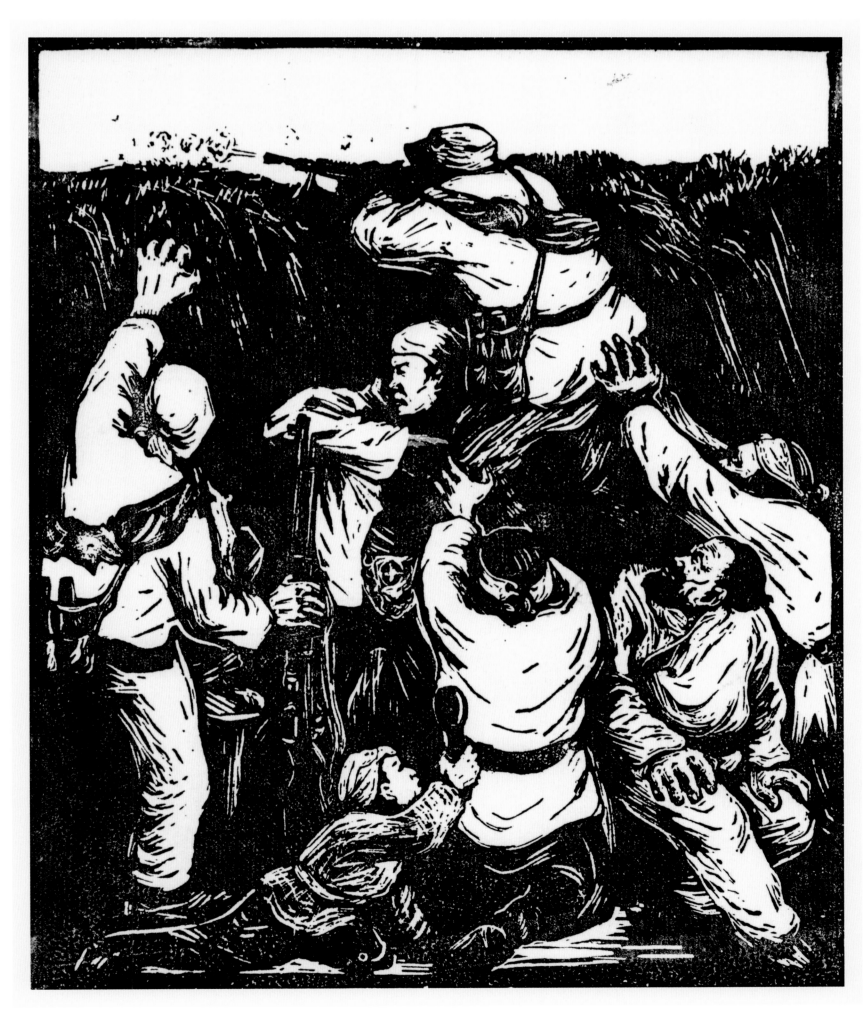

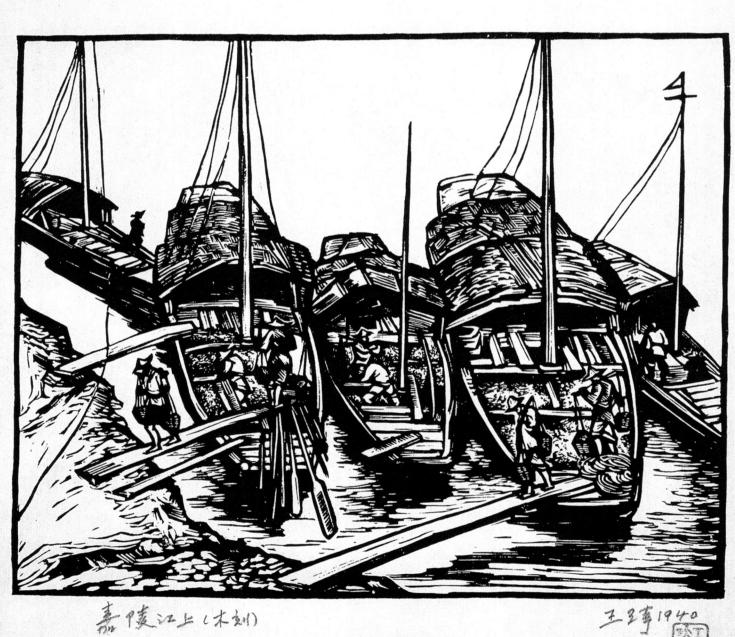

嘉陵江上（木刻）　　　　　王琦1940

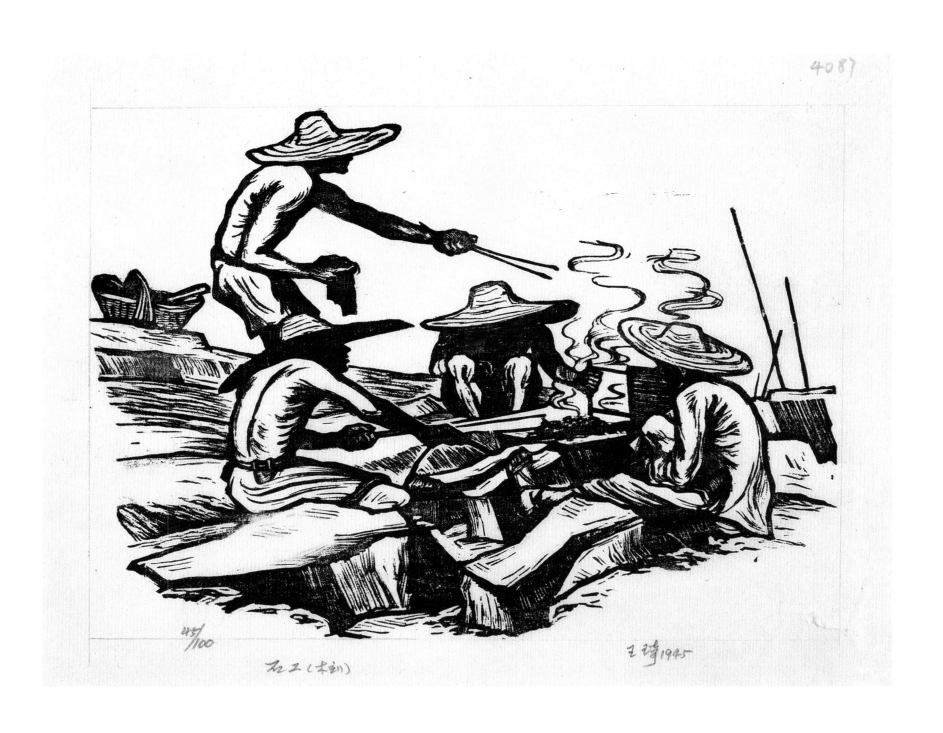

45/100

石工（木刻）

王琦1945

王琦

石工

1945年
16.8cm × 22cm
黑白木刻（版次 45/100）

郑野夫

流动铁工厂

1945年
11.5cm×17.5cm
套色木刻
2014年郑野夫家属捐赠

李桦

粮丁去后

1947年
23.5cm × 33.7cm
黑白木刻
1998年李桦家属捐赠

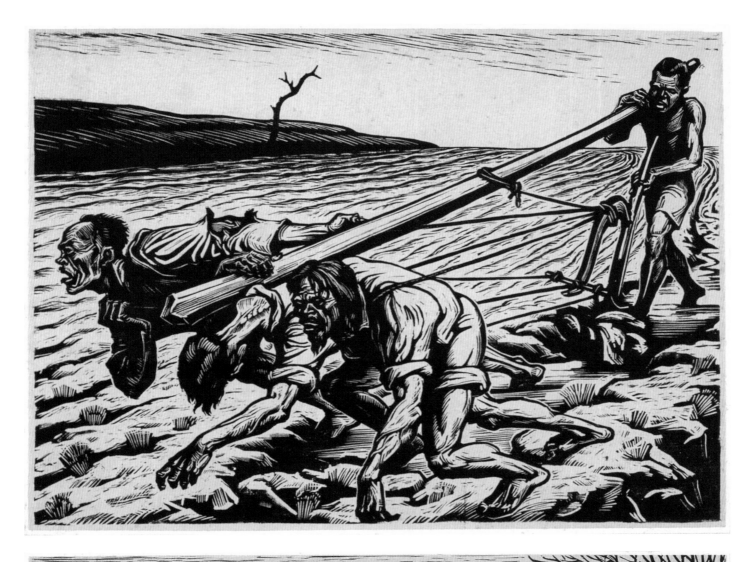

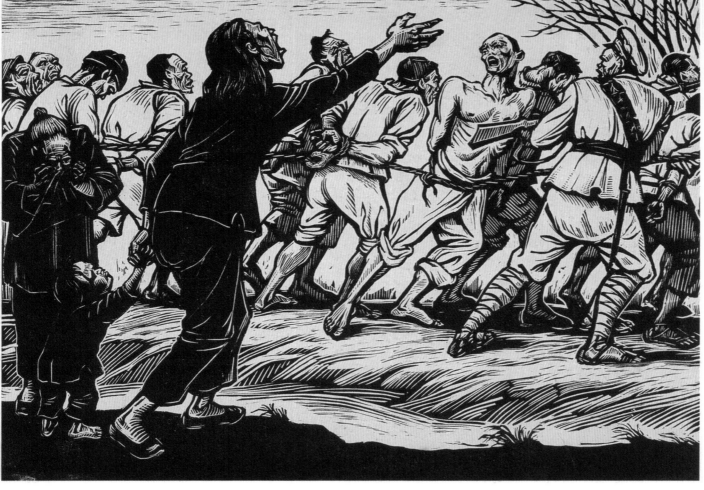

李桦

怒潮组画之一 "挣扎"

1947年
19.8cm×27cm
黑白木刻
1998年李桦家属捐赠

李桦

怒潮组画之二 "抓丁"

1947年
19.8cm×27cm
黑白木刻
1998年李桦家属捐赠

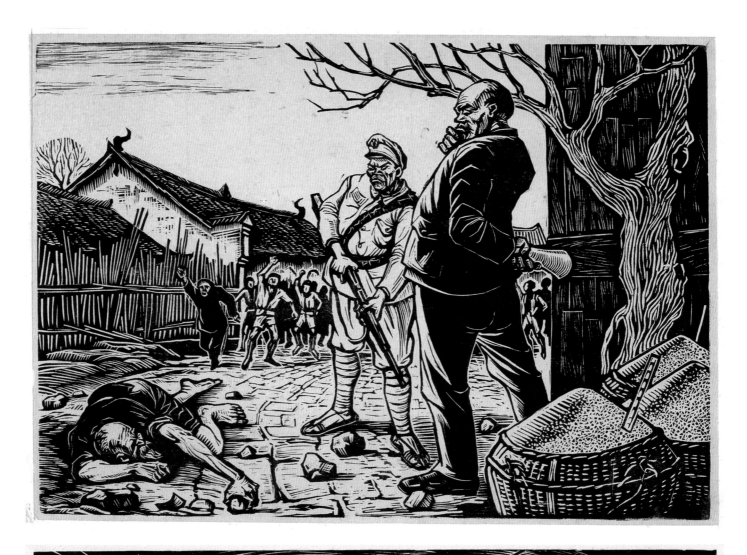

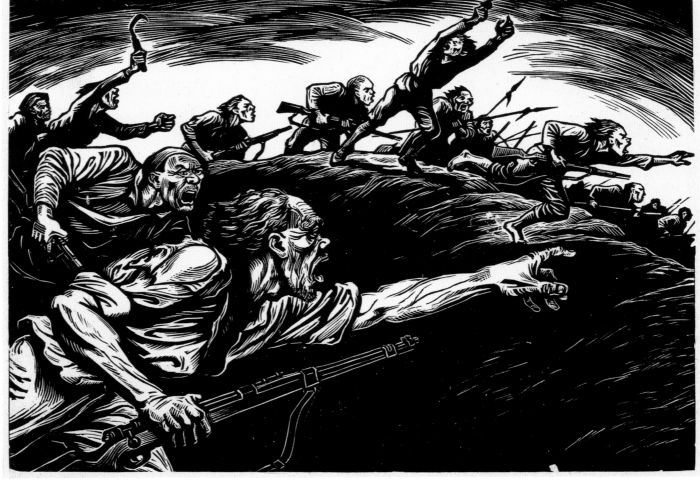

李桦

怒潮组画之三 "抗粮"

1947年
19.8cm×27cm
黑白木刻
1998年李桦家属捐赠

李桦

怒潮组画之四 "起来"

1947年
19.8cm×27cm
黑白木刻
1998年李桦家属捐赠

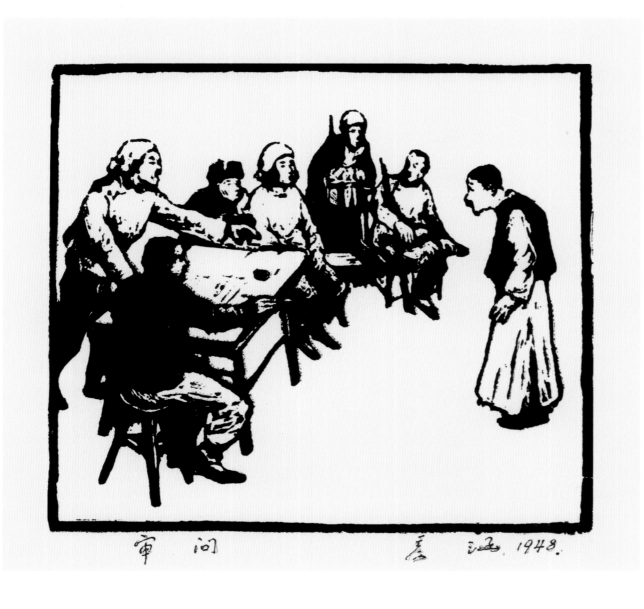

审 问　　　　彦 涵. 1948.

彦涵

审问

1948年
13cm × 15cm
黑白木刻

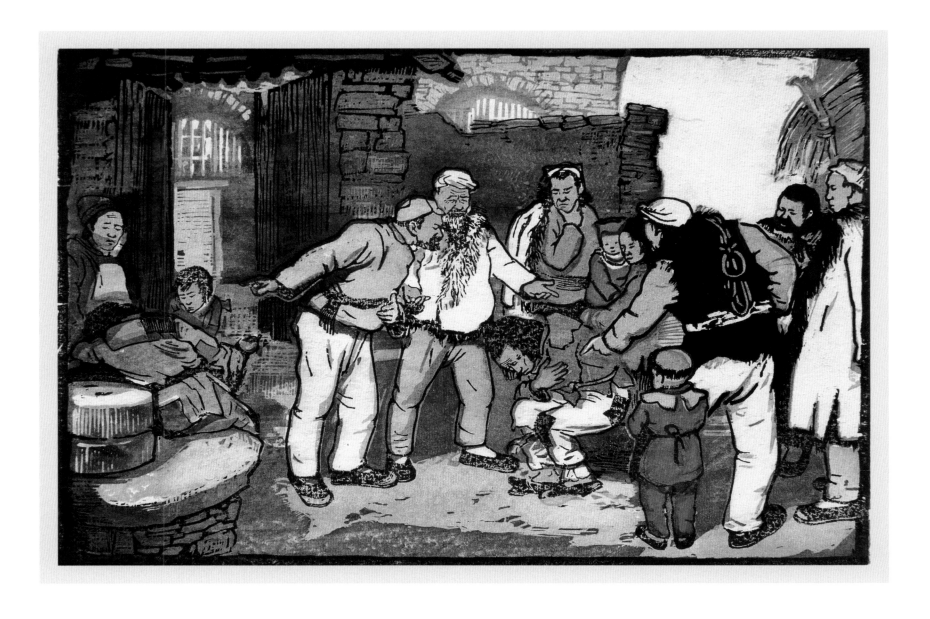

王式廓

改造二流子

1947 年
17cm × 26cm
套色木刻
2011 年王式廓家属捐赠

胡一川

攻城

1946年
13cm × 17.8cm
套色木刻
2018年胡一川家属捐赠

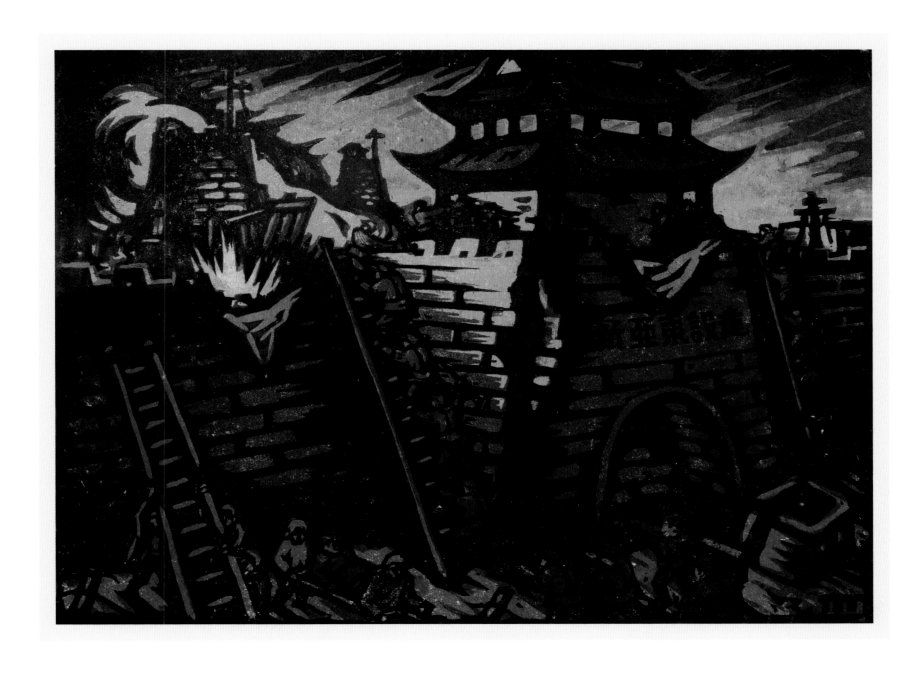

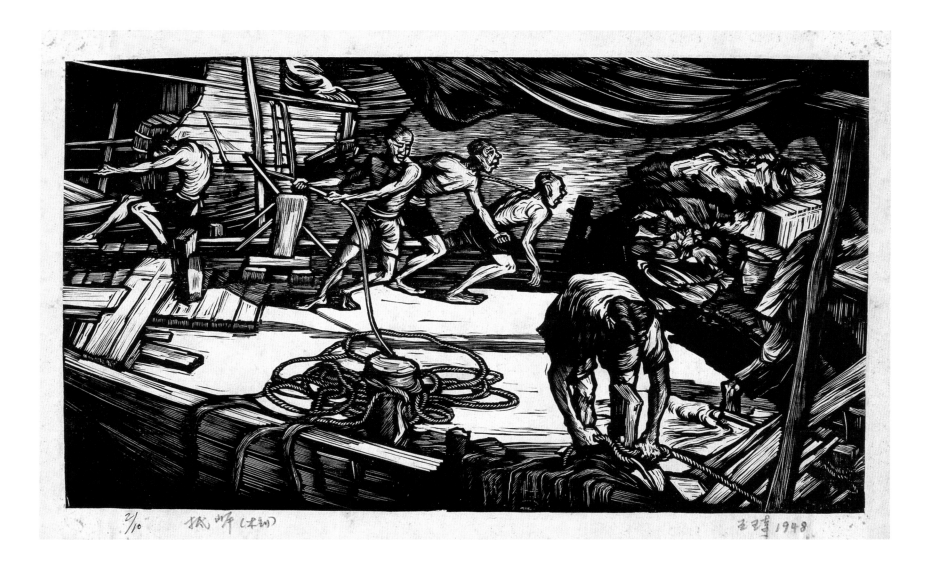

王琦 古元

抵岸 烧毁旧地契

1948年 1947年
16cm × 27.5cm 35cm × 22.6cm
黑白木刻（版次 2/10） 黑白木刻

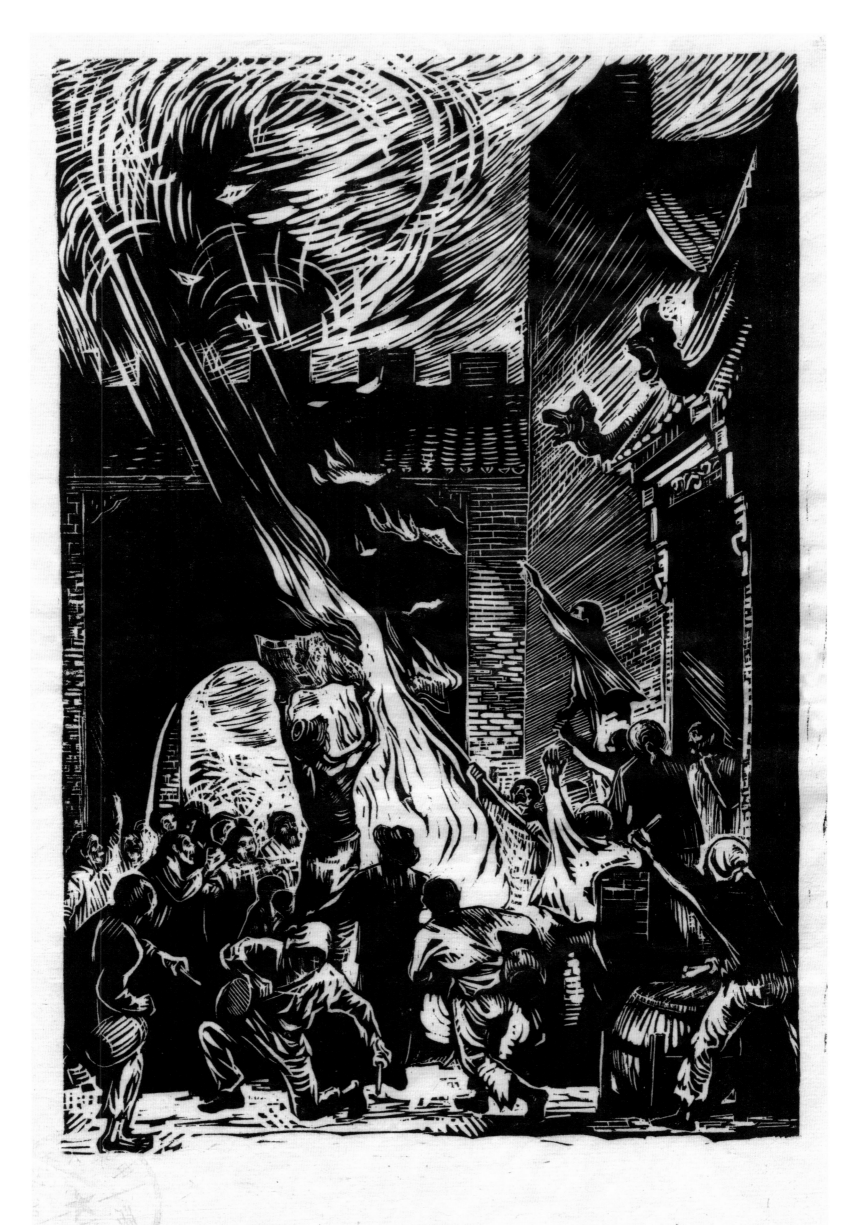

烧毁旧地契

古元 1947

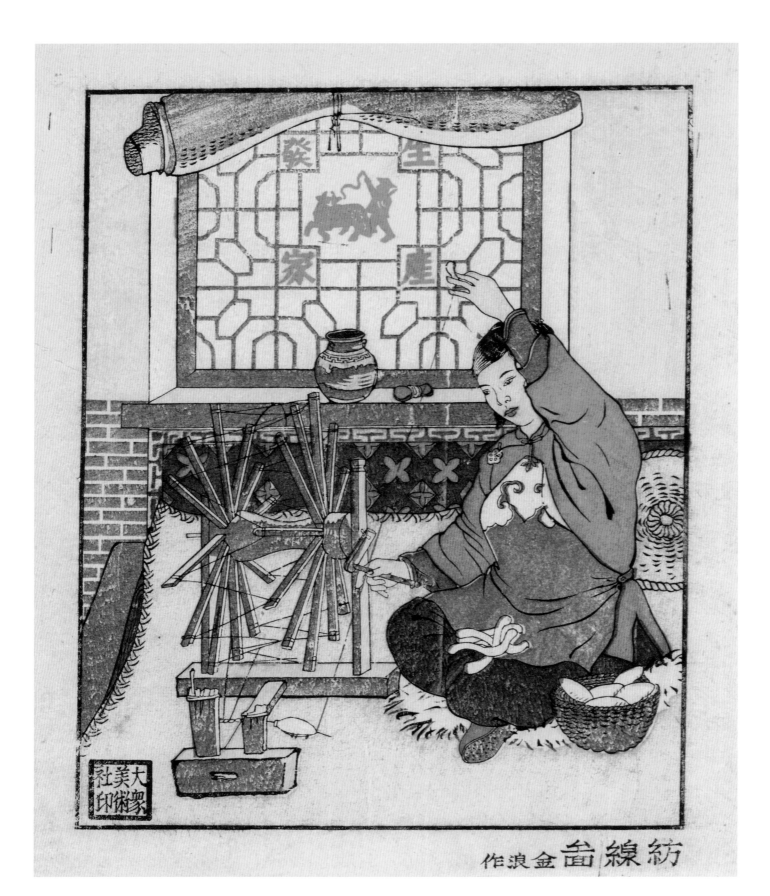

金浪

纺线图

1948年
36cm × 29.5cm
套色木刻

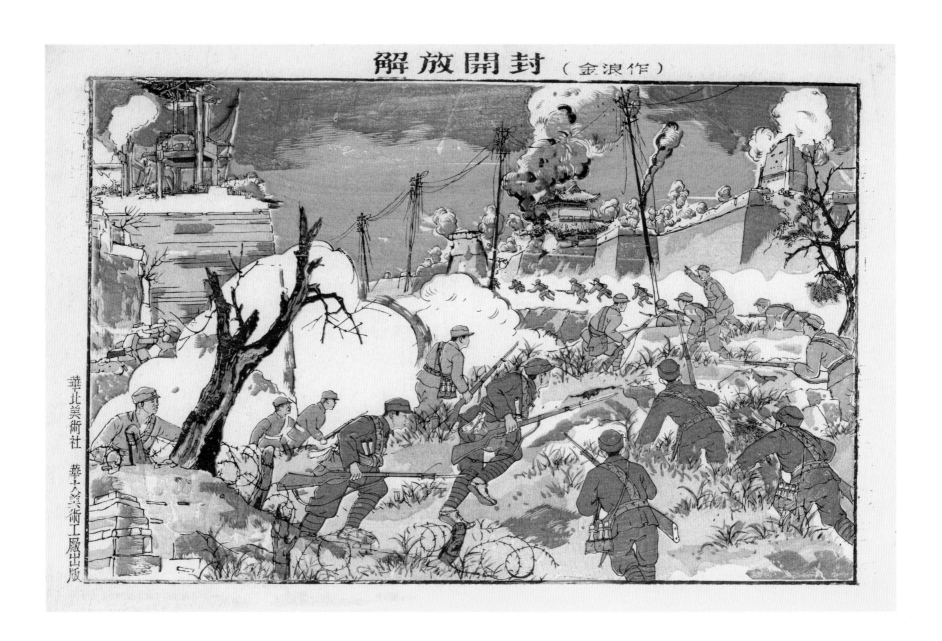

金浪

解放开封

1949年
35.7cm × 56.9cm
套色木刻

一九五〇—一九七六

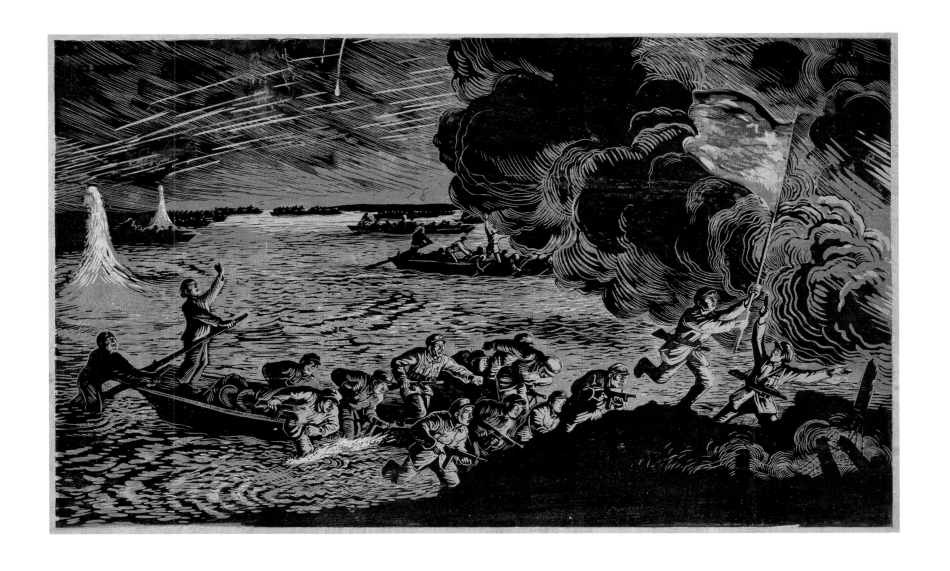

古元

渡江

1950年
23cm × 29cm
套色木刻

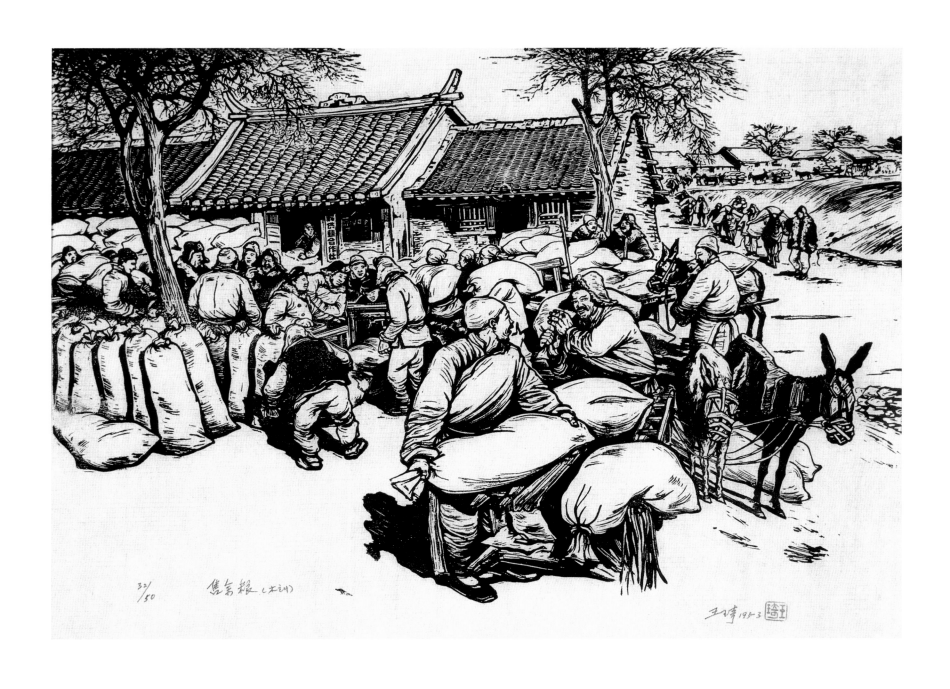

32/50　售余粮（木刻）　　王琦 1953

王琦

售余粮

1953年
26cm×37cm
黑白木刻（版次 32/50）

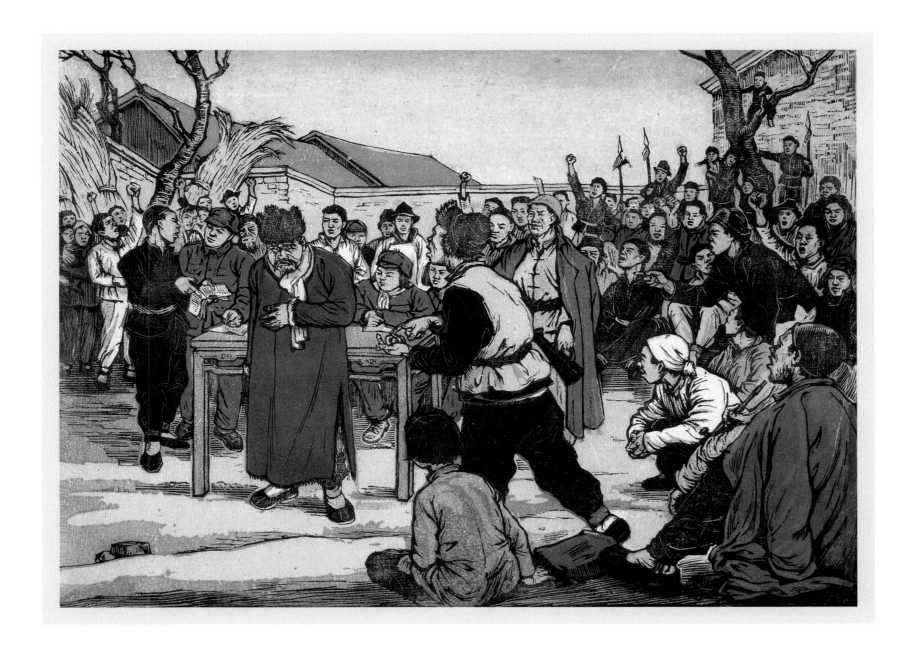

李桦

斗争地主

1951 年
19.7cm × 27cm
套色木刻
1998 年李桦家属捐赠

杨澧
美术学院老校门

1955年
11cm×19cm
黑白木刻（版次 4/50）

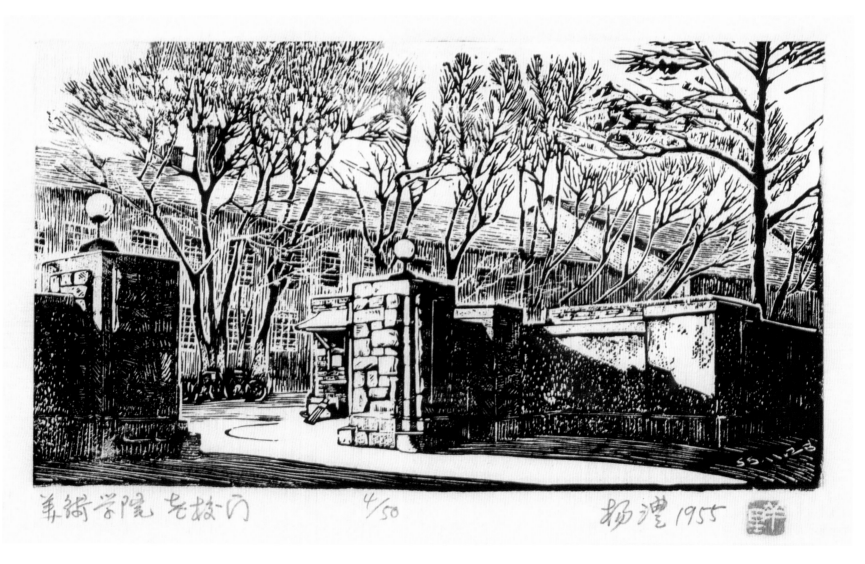

美术学院 老校门　　　　4/50　　　　杨澧 1955

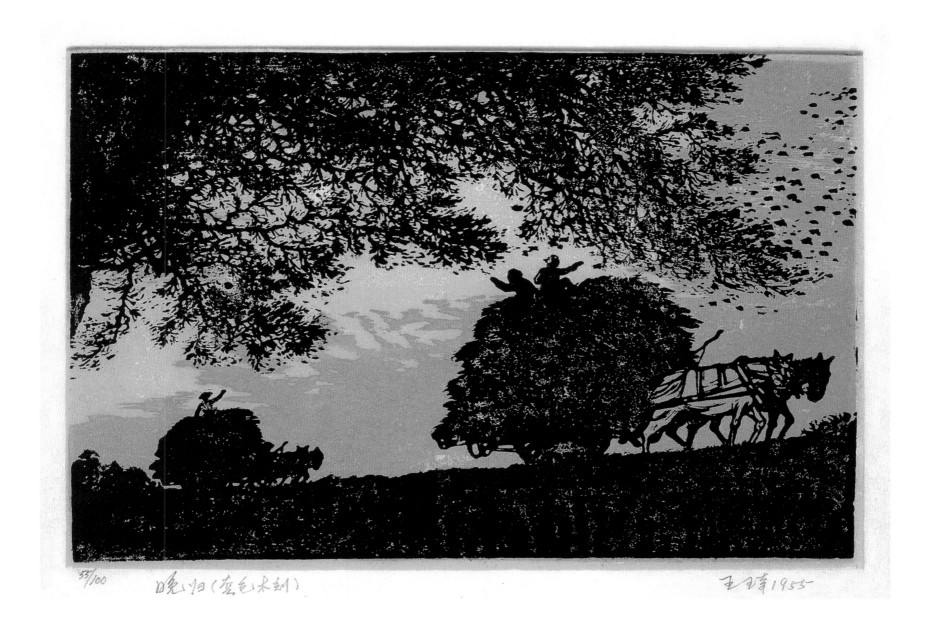

55/100　　晚归（套色木刻）　　　　　　　　　王琦 1955

王琦

晚归

1955年
17cm×24.3cm
套色木刻（版次 55/100）

梁栋

首都之夏

1957 年

43.6cm × 33.4cm

套色木刻

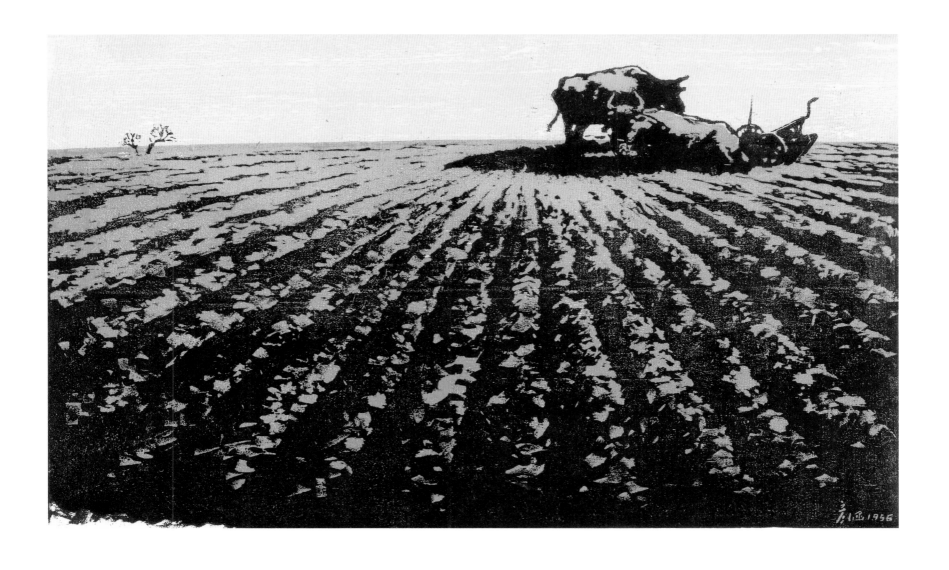

彦涵

土地

1956年
27.5cm × 44cm
套色木刻

彦涵

老羊倌

1957年
50cm × 44cm
黑白木刻

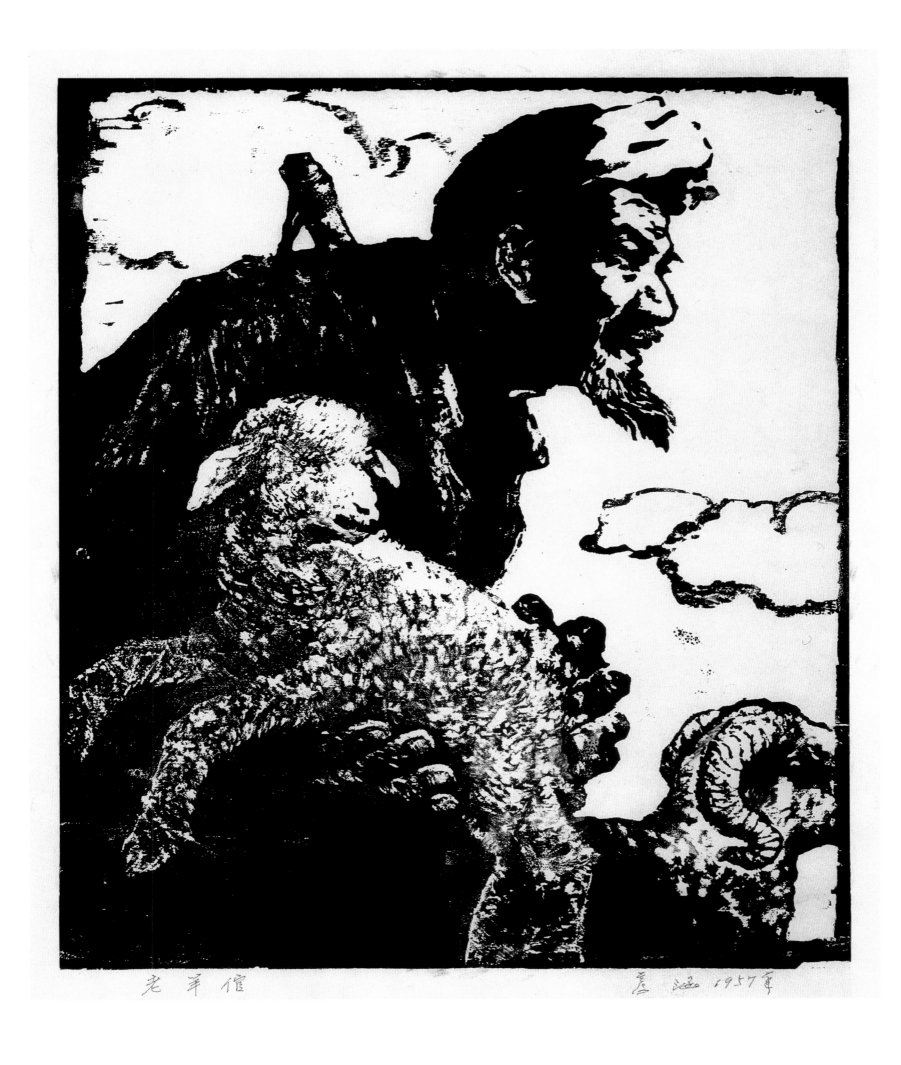

老羊倌　　　　　　　　　　　　　　　震海 1957年

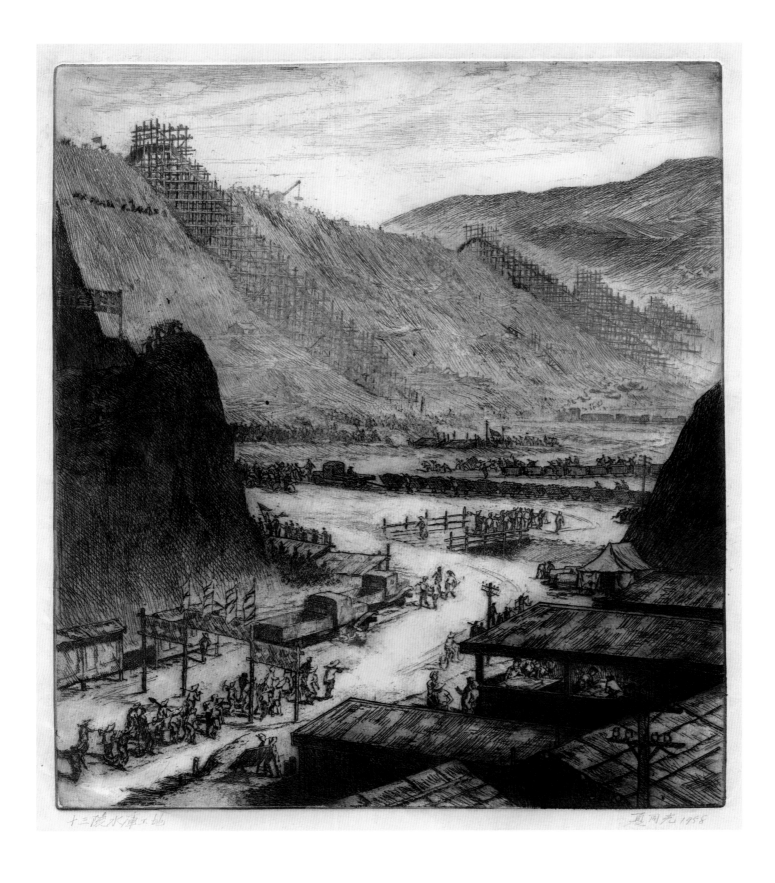

夏同光

十三陵水库工地

1958年
48.6cm × 37.2cm
铜版蚀刻

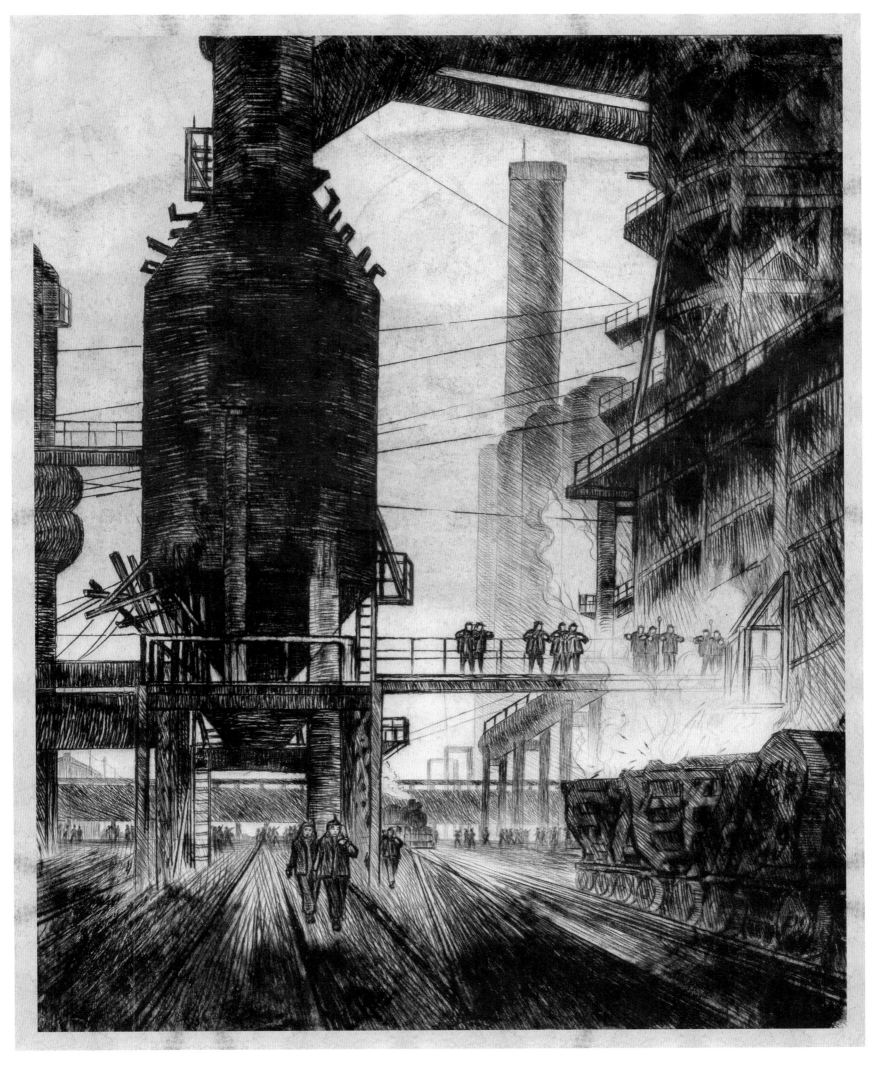

李宏仁

老人像

1955年
35cm×25.5cm
石版单色（版次 1/3）

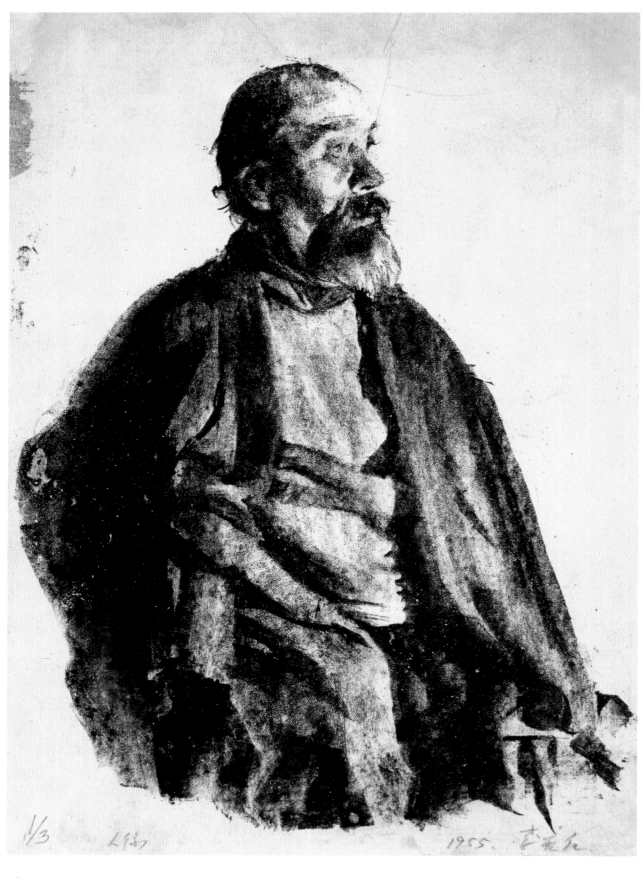

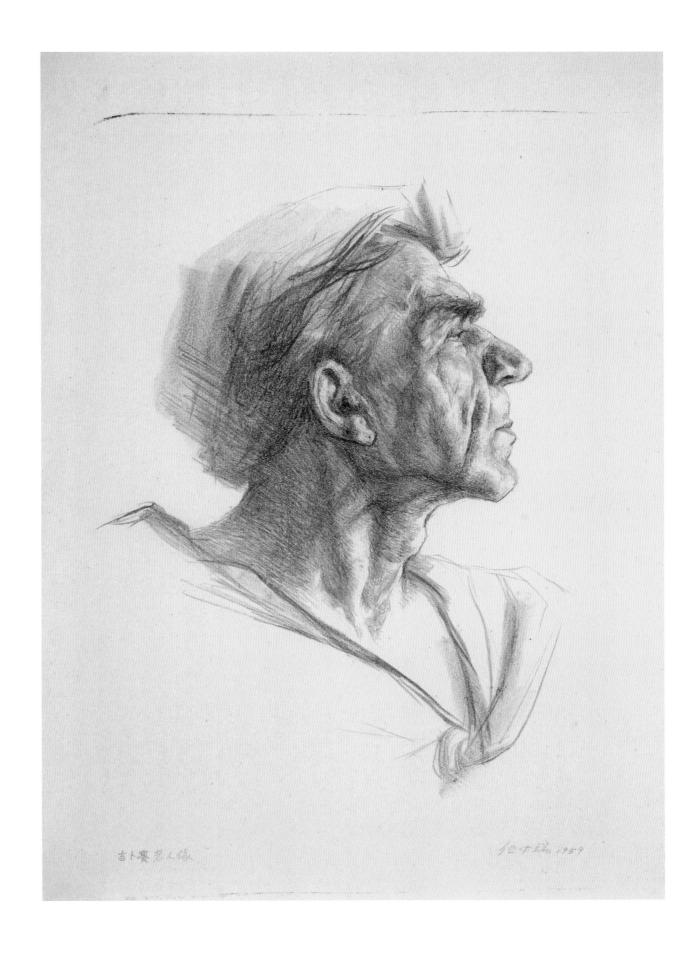

伍必端

吉卜赛老人像

1959年
50.5cm×34cm
石版单色

古元

新芽

1959年
24.4cm × 36cm
套色木刻

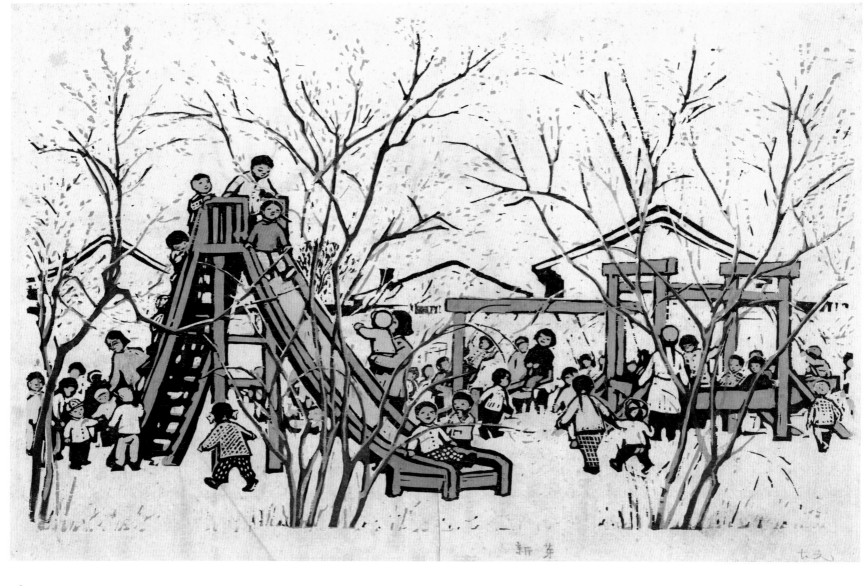

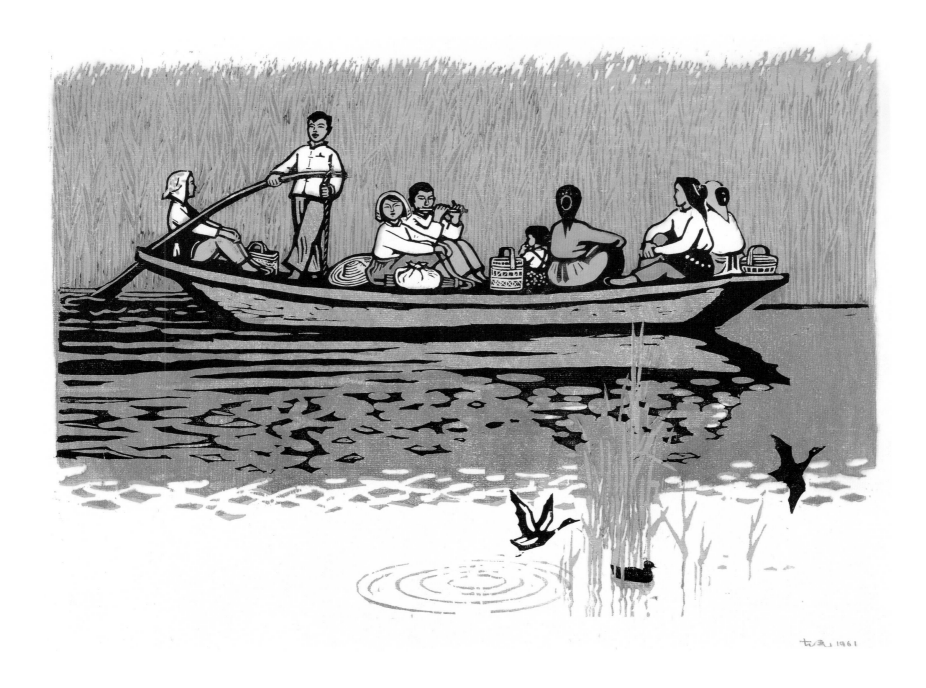

古元

归舟

1961 年
30.5cm × 40.5cm
套色木刻

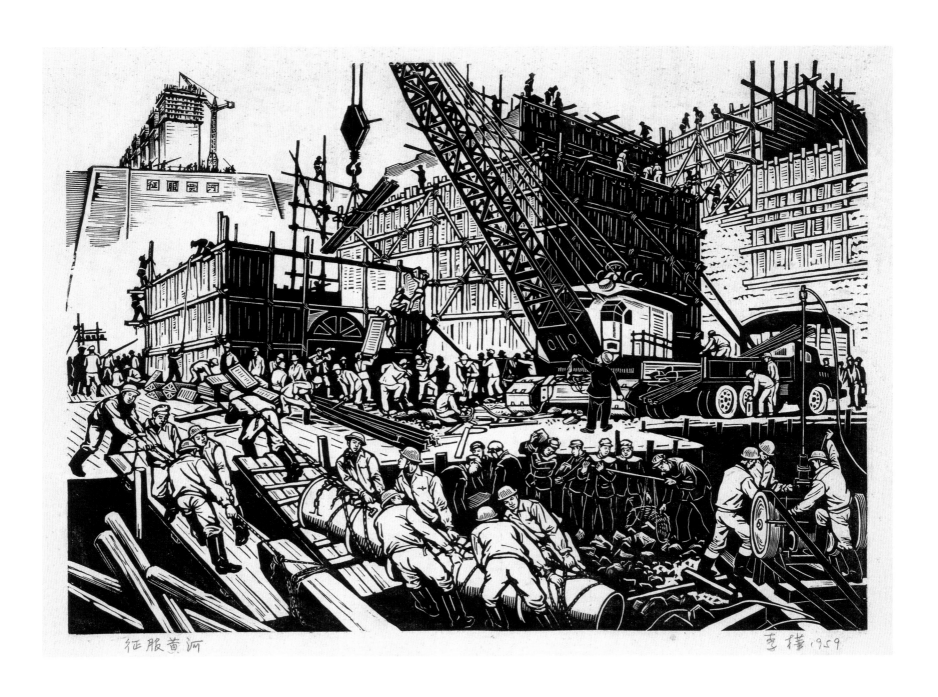

征服黄河

李桦.1959

李桦　　　　　　　李桦

征服黄河　　　　一楼盖成一楼又起

1959年　　　　　1958年
41cm×55cm　　42cm×31cm
黑白木刻　　　　套色木刻
1998年李桦家属捐赠

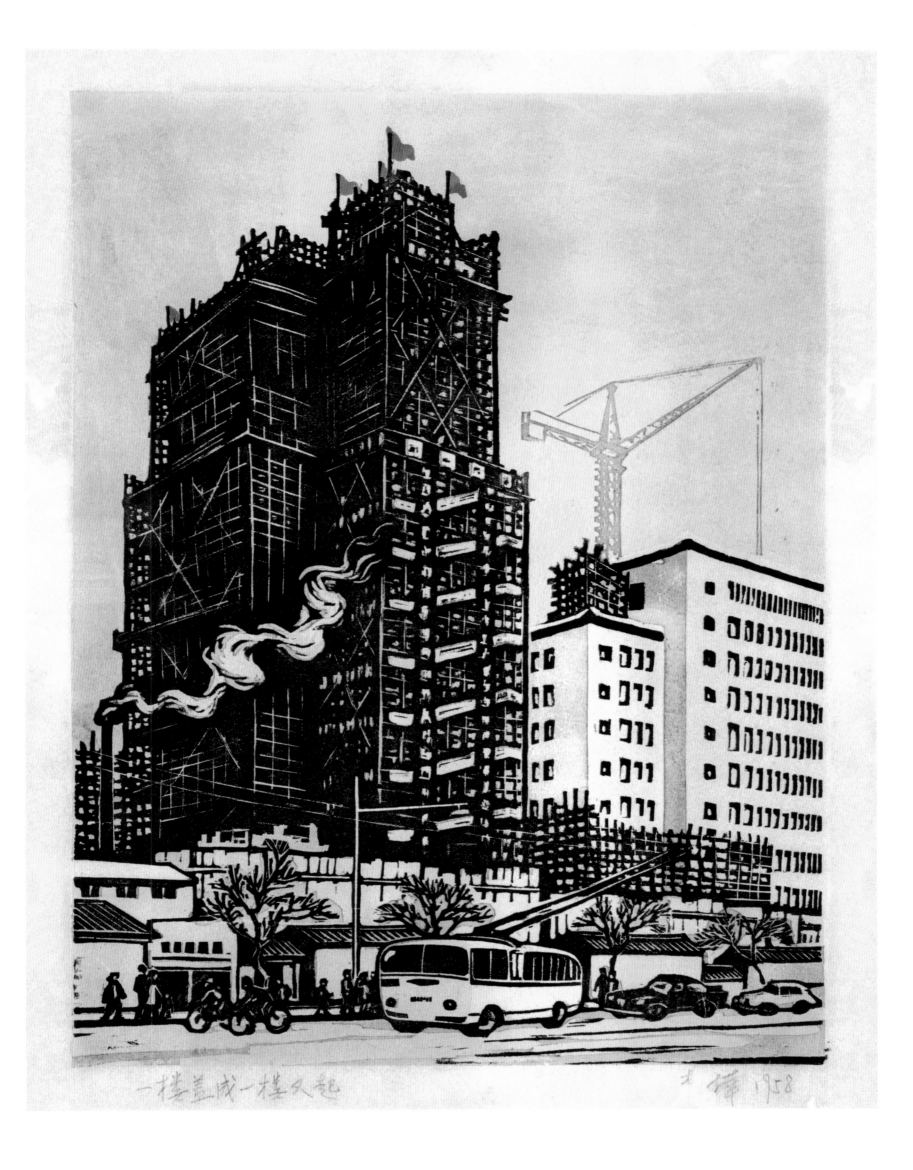

一楼盖成一楼又起　　　　　　　　　　　　　　　　　木桦 1958

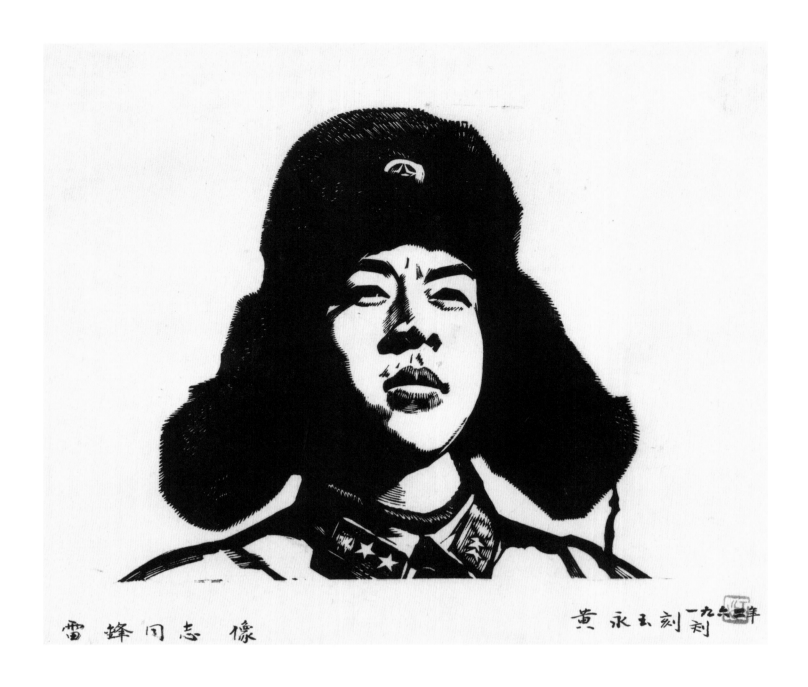

雷 锋 同 志 像

黄永玉刻 一九六二年刻

黄永玉

雷锋同志像

1962年

25.2cm × 29.4cm

黑白木刻

黄永玉

大伙的食堂

1960年

32cm × 27cm

套色木刻

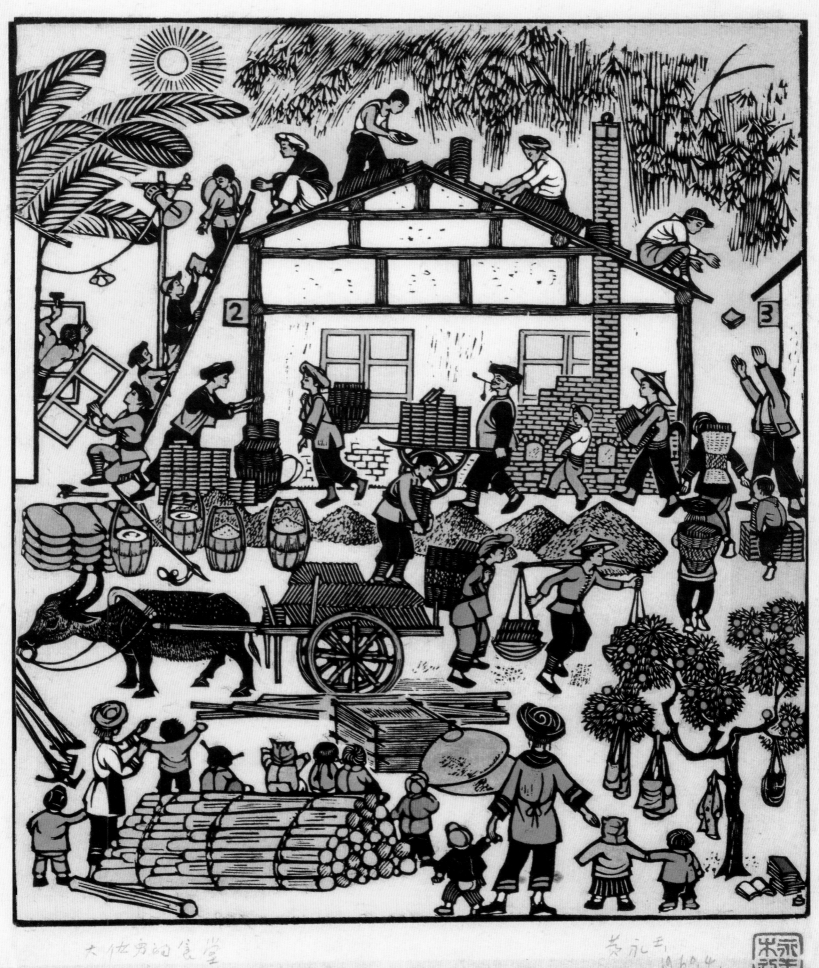

大伙房的食堂　　　黄永玉
1960.4.

杨先让

过去的奴隶今天的代表

1965 年
47.3cm × 56.5cm
套色木刻

梁栋

桃红又是一年春

1963 年
31.3cm×41.5cm
水印木刻（版次 1/4）

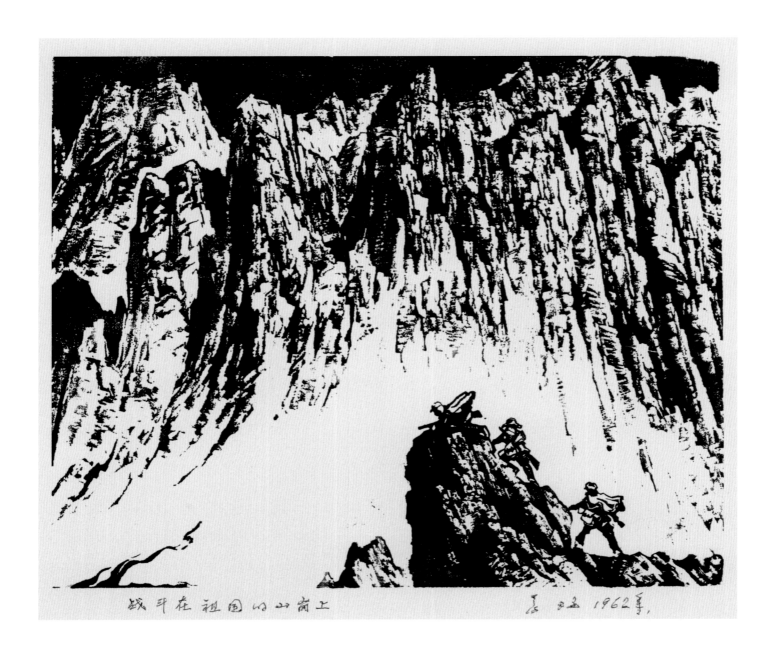

彦涵

战斗在祖国的山岗上

1962年
32.5cm × 42cm
黑白木刻

伍必端

鲁迅先生像

1966年
50cm×38cm
黑白木刻

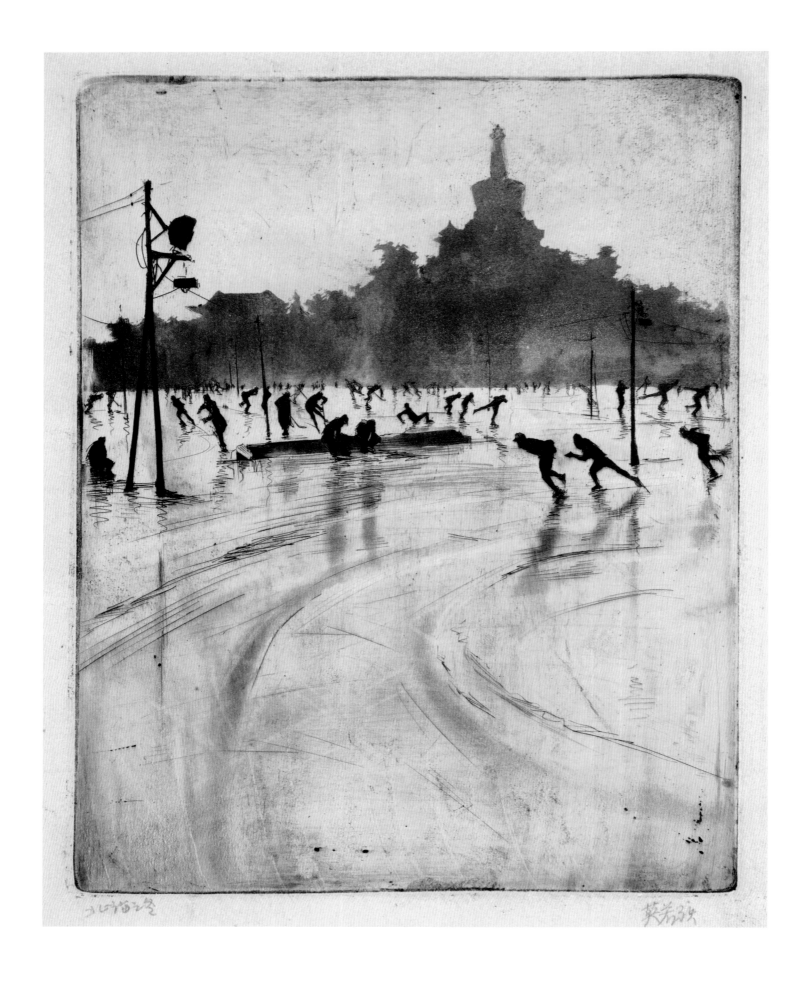

英若识

北海之冬

1953年—1957年

29.5cm×23cm

铜版蚀刻、飞尘

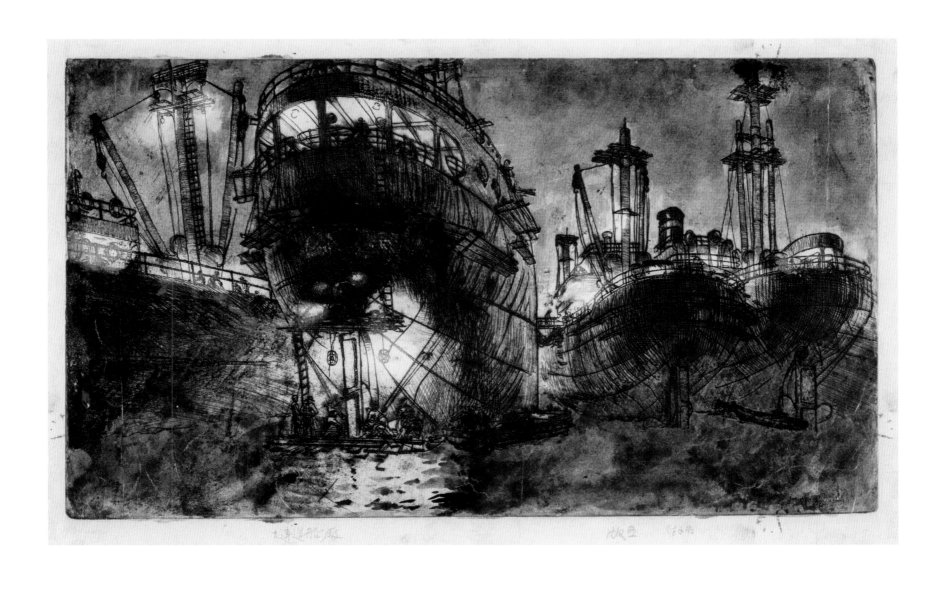

傅小石

大连造船厂

1958年
29cm×49cm
铜版蚀刻、飞尘

程勉

饲养员

1956年
51cm×76cm
套色木刻

赵瑞椿

山南山北是一家

1958年
31cm×36cm
套色木刻

蒋正鸿

争上游

1960年
42cm×80cm
套色木刻

宋源文

打场

1960年
44cm × 38cm
套色木刻

耿玉昆

洞庭湖畔打草肥

1960年
34cm×51cm
石版套色

王莉莎

晒菜

1961年
37cm × 49cm
套色木刻

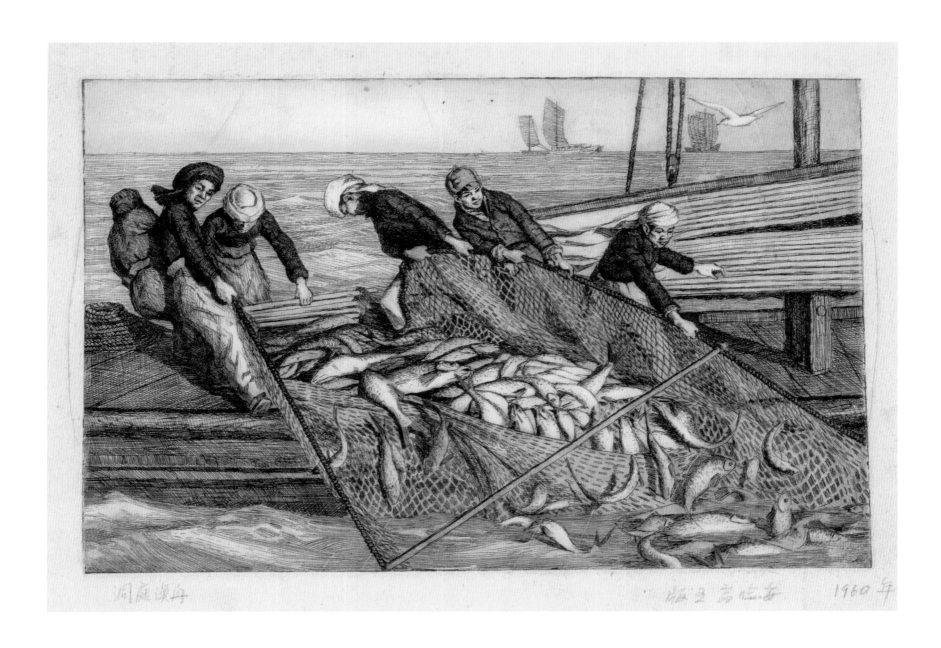

洞庭渔舟　　　　　　　　　　　版主 高临安　　　1960 年

高临安

洞庭渔舟

1960 年
27cm × 42cm
铜版蚀刻

傅恒学

一网拉千斤

1962 年
38cm×51cm
黑白木刻

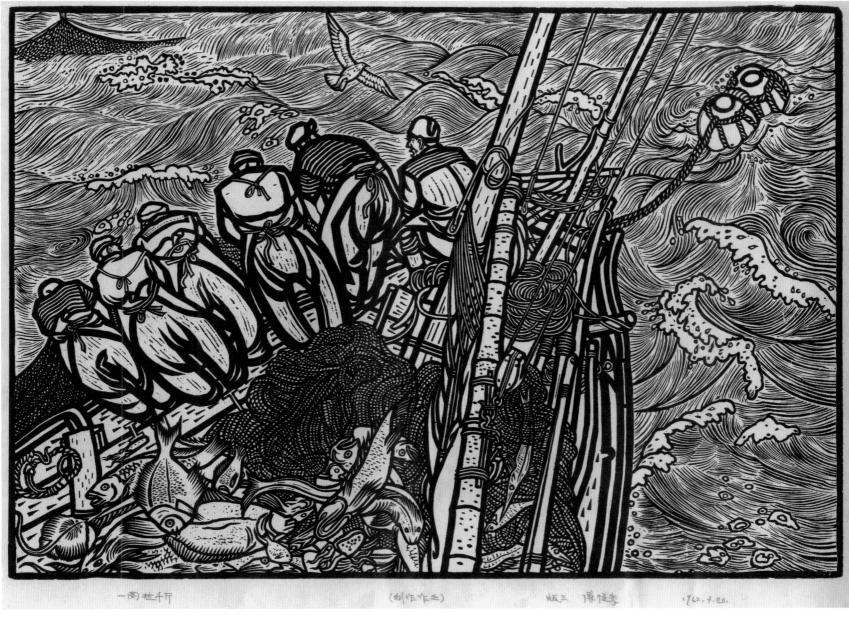

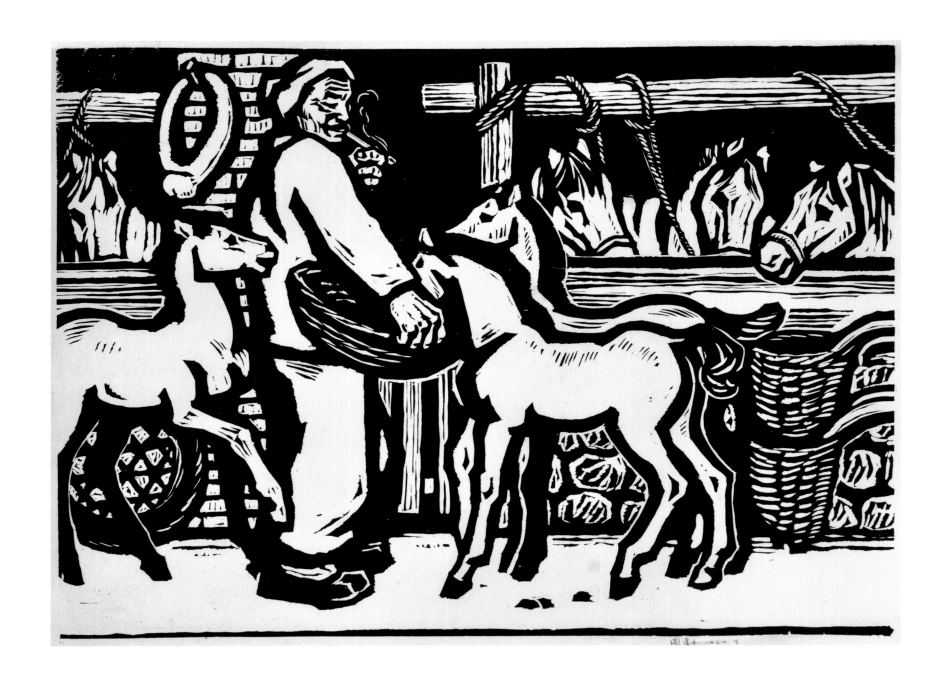

周建夫

咱们的生产部队

1962 年
40cm × 55cm
黑白木刻

谭权书

牧马人

1962年
50cm×40cm
黑白木刻（版次 3/13）

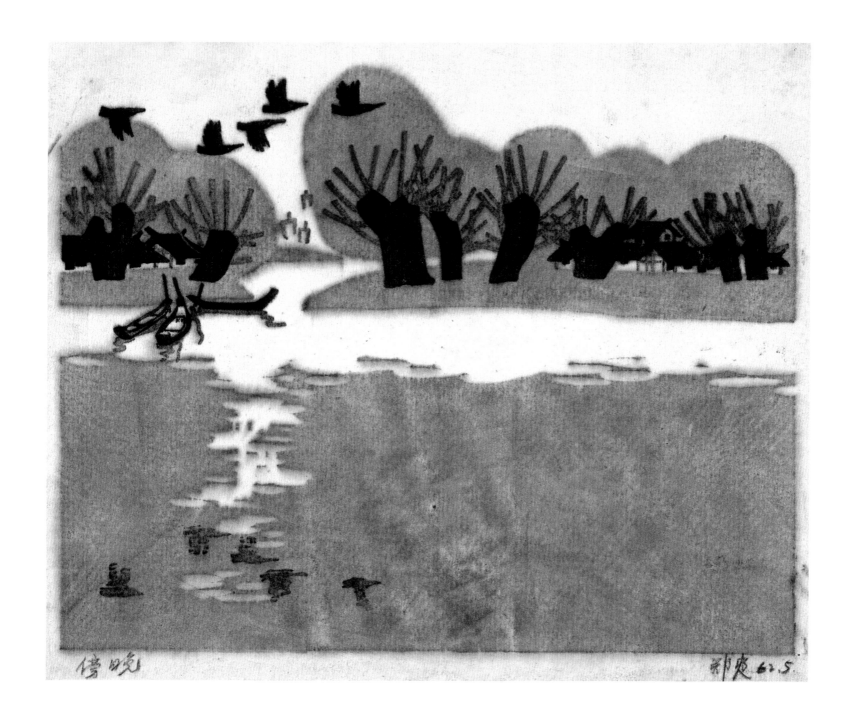

郑爽

傍晚

1962 年
19cm × 24cm
水印木刻

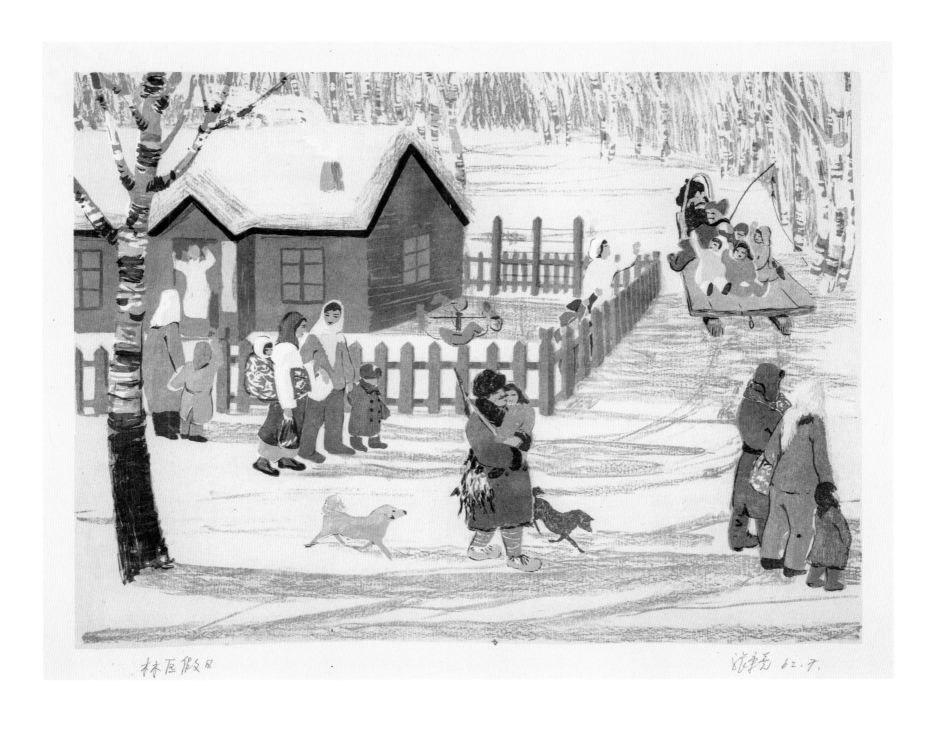

张秉尧

林区假日

1962 年
30cm × 39cm
石版套色

闫柱石

风雨欲来

1962年
20cm×41cm
石版单色

姚振寰

翱翔

1962年
17cm × 32cm
石版套色

小站之春

杨中文 1963

杨中文

小站之春

1963年
14cm×36cm
铜版蚀刻、飞尘

郝俊明

秋

1963 年
28cm × 49cm
铜版干刻、蚀刻

张顺清

铸造

1963年
49cm×71cm
石版套色

曲章富
新手

1963年
31cm×48cm
石版单色

新手 1963.7. 曲章富

何韵兰

侗家姑娘之二

1962年
26cm × 44cm
套色木刻

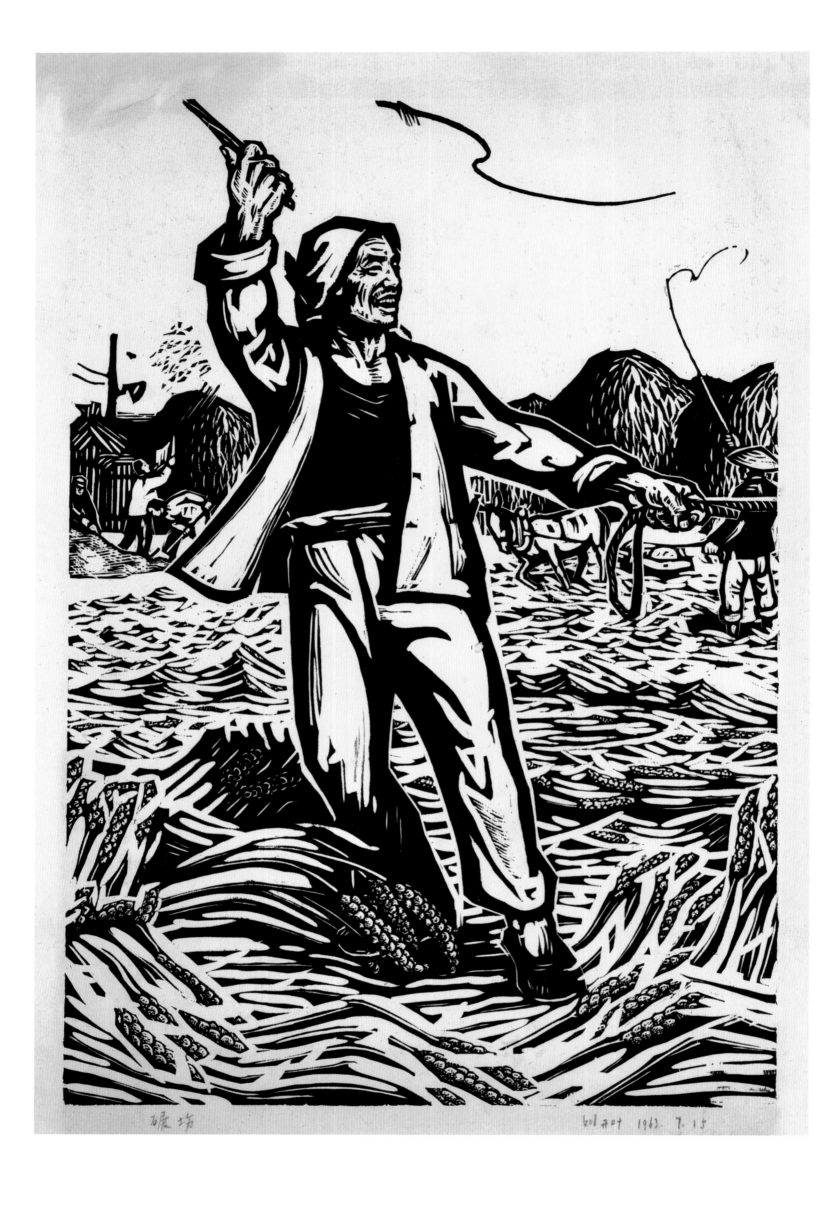

暖场　　　　　　　　　　　　　劉开叶　1963. 7. 15

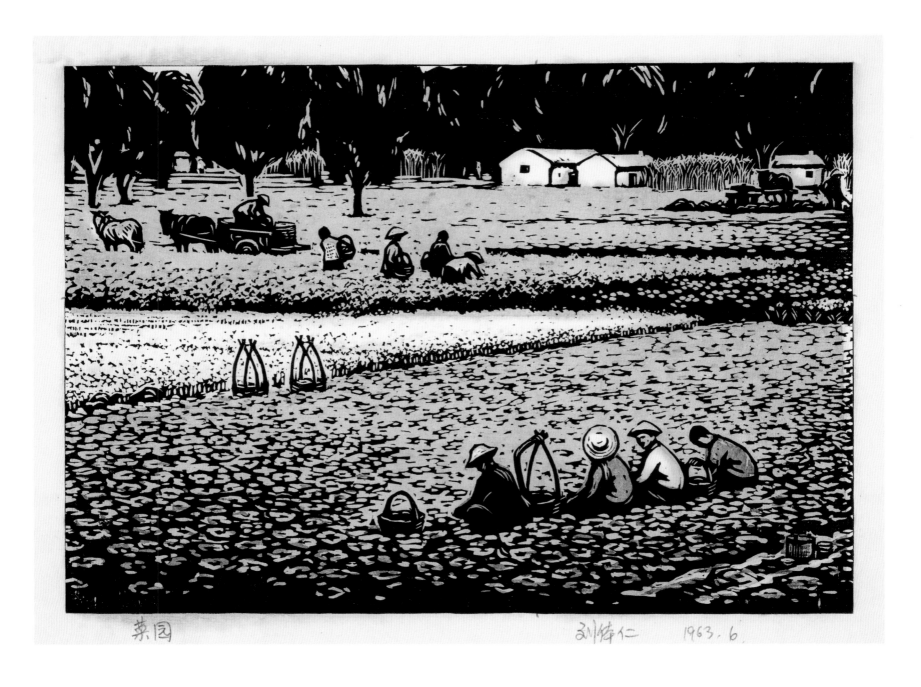

菜园

刘体仁 1963.6.

刘开业　　　刘体仁

碾场　　　**菜园**

1963年　　　1963年
54cm×37cm　18cm×25cm
黑白木刻　　套色木刻

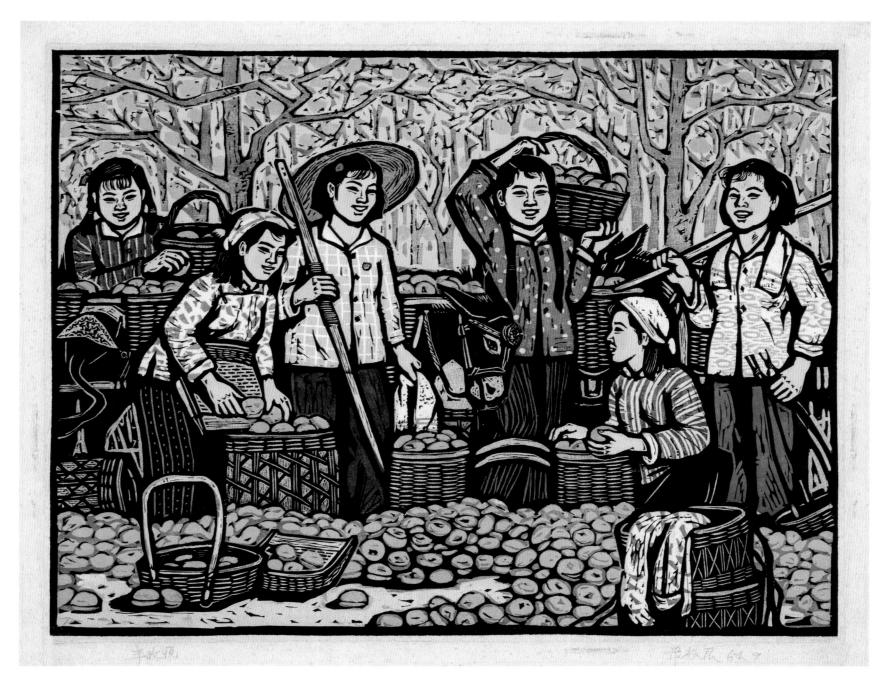

张耀君

丰收悦

1964 年
42cm × 56cm
套色木刻

李问汉

小杨树林

1963年
40cm×47cm
水印木刻

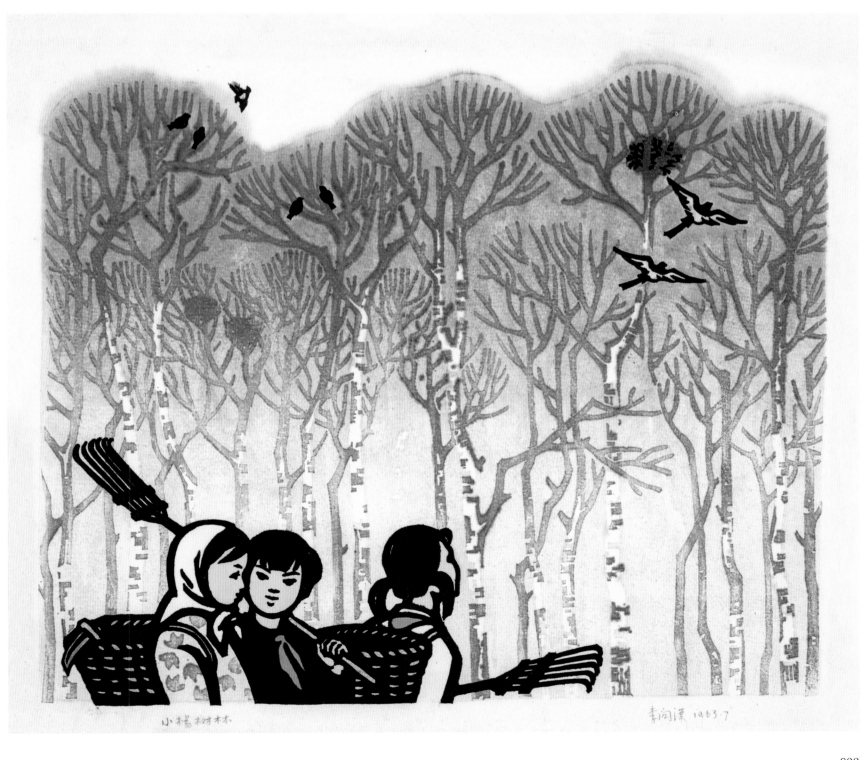

杨翌

夜

1963年

34cm×52cm

套色木刻

稲香了！

胡抗

稲香了！

1964年
52cm×52cm
套色木刻

沈延太

公社歌手

1964年
48cm×52cm
套色木刻

石恒谟

秋收

1964年
35cm × 50cm
黑白木刻

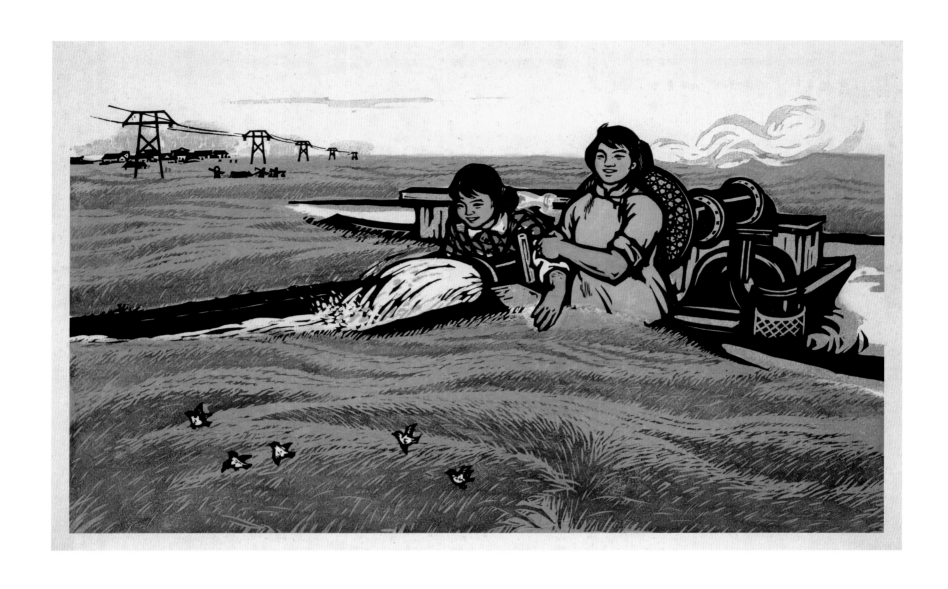

郑叔方　　　郑炘

碧波万顷　　**成长**

1964年　　　1964年
37cm×62cm　68cm×51cm
套色木刻　　套色木刻

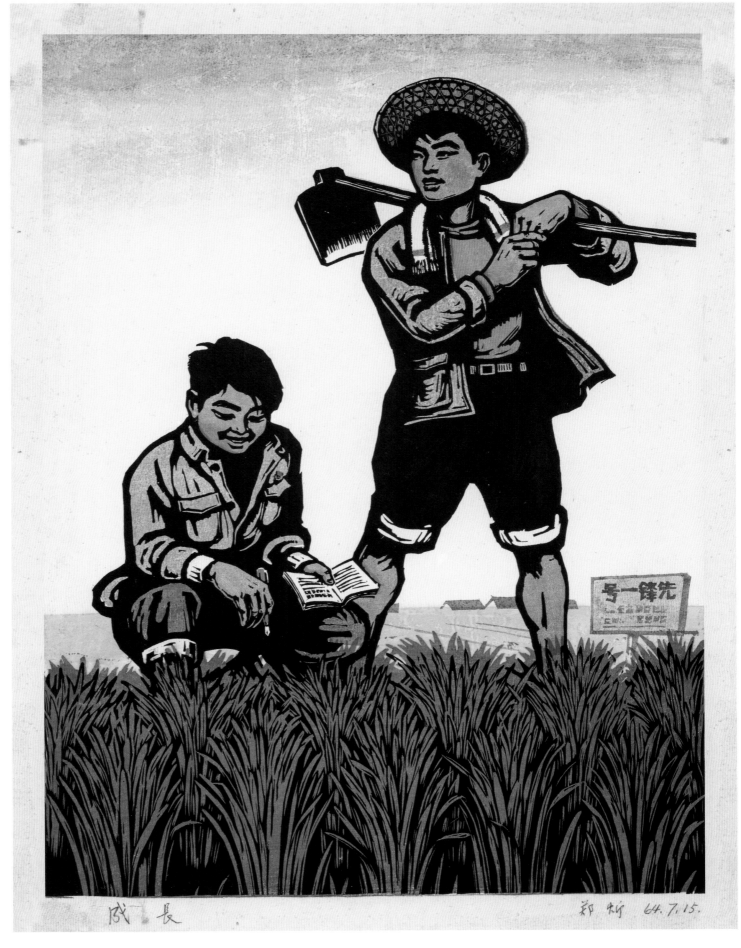

成 长 郑 柳 64. 7. 15.

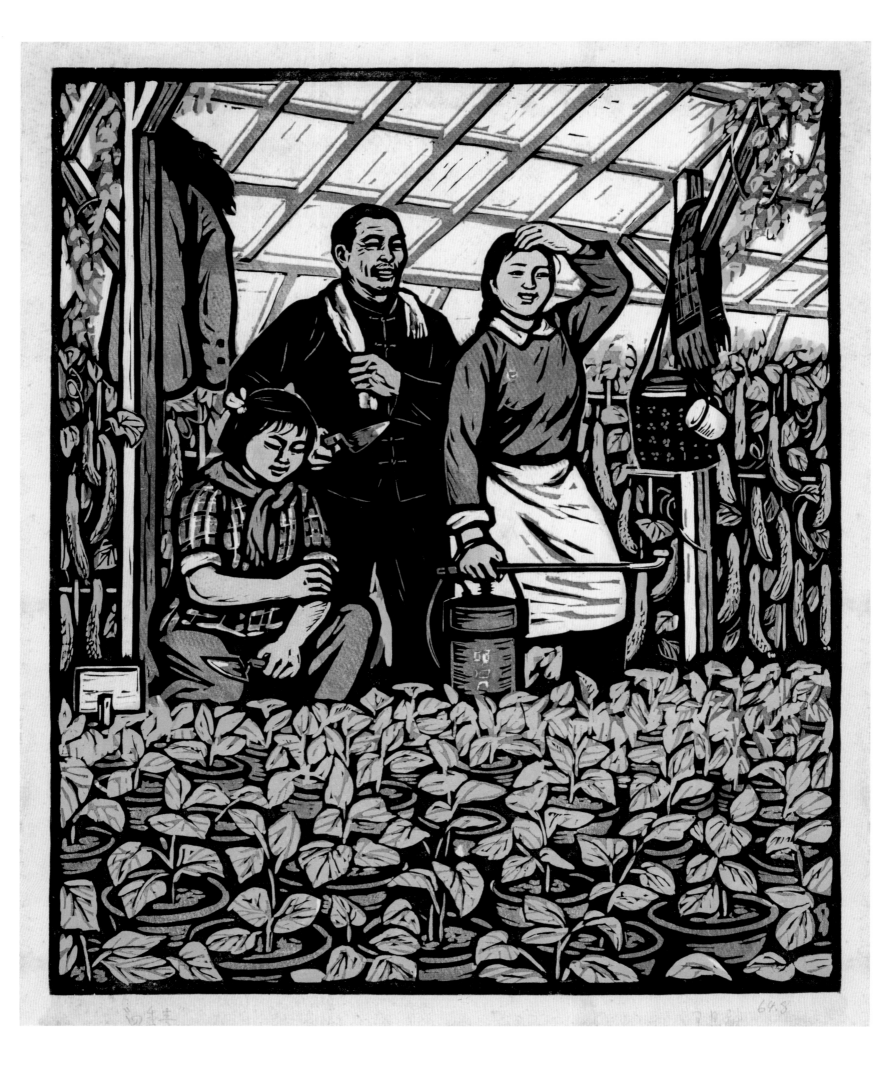

王晶猷

四季青

1964年
50cm×41cm
套色木刻

106

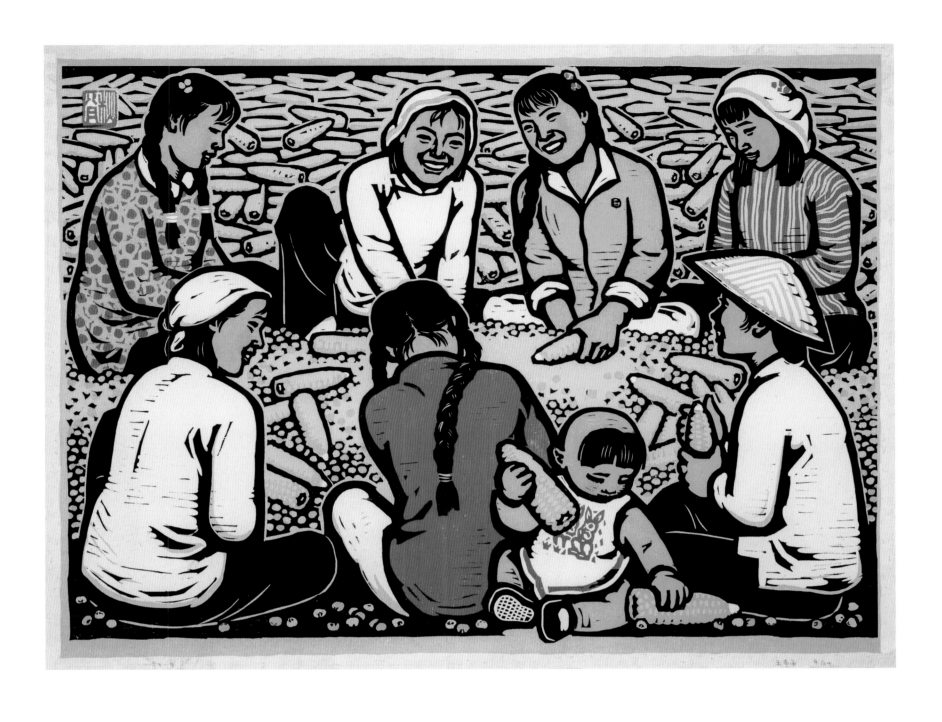

王东海

秋八月

1964年
45cm × 63cm
套色木刻

萨因章

公社挤奶员

1964年
56cm × 56cm
黑白木刻

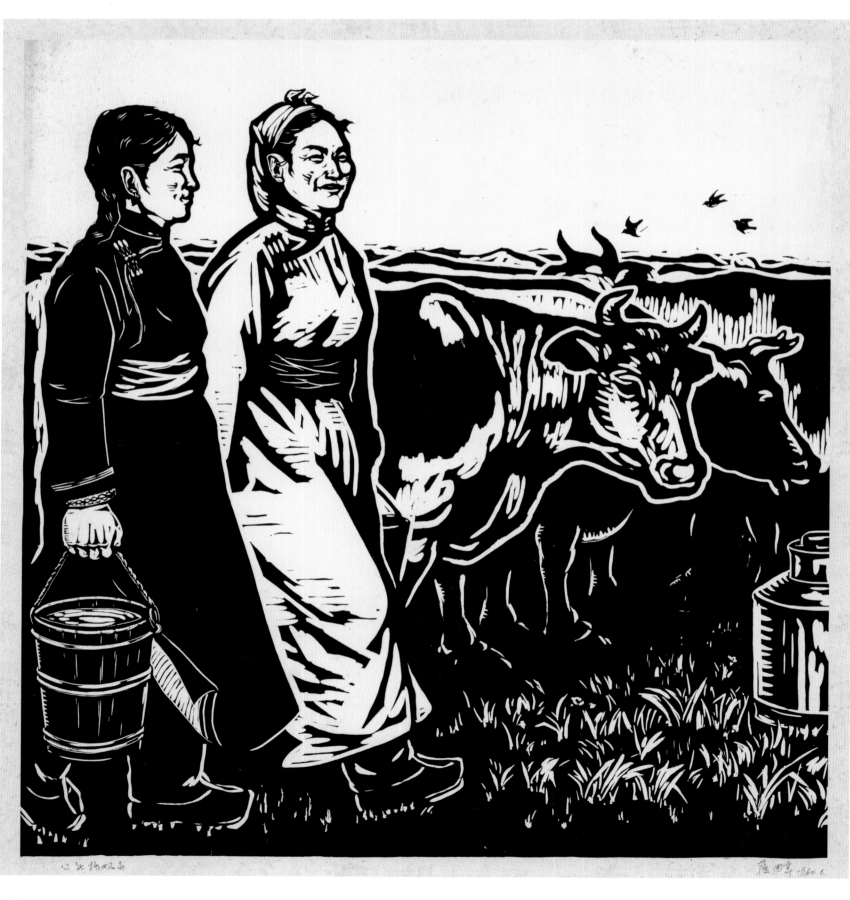

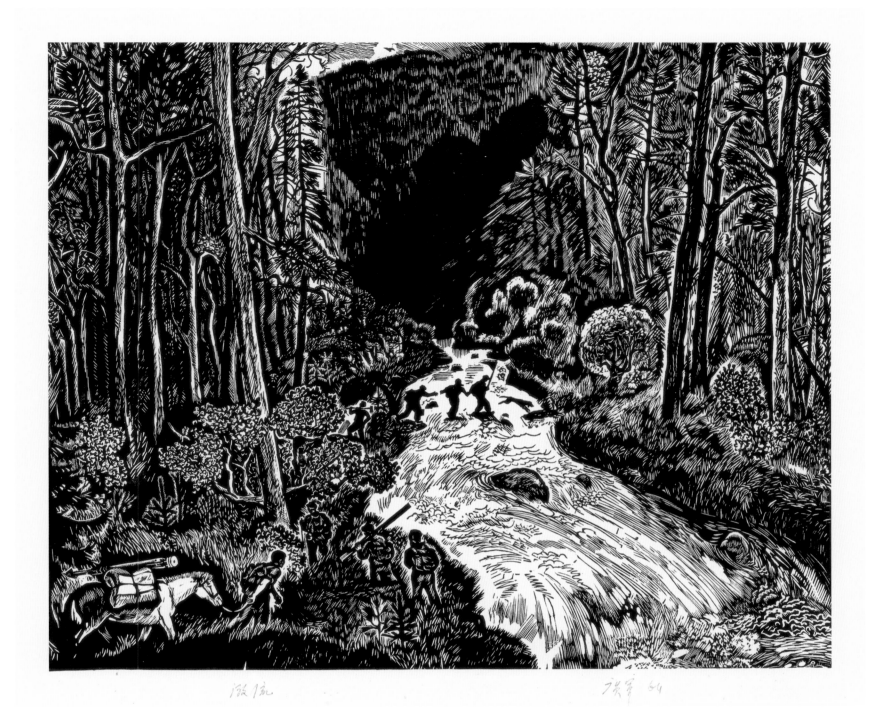

激流

广军

激流

1964年
45cm×54cm
黑白木刻

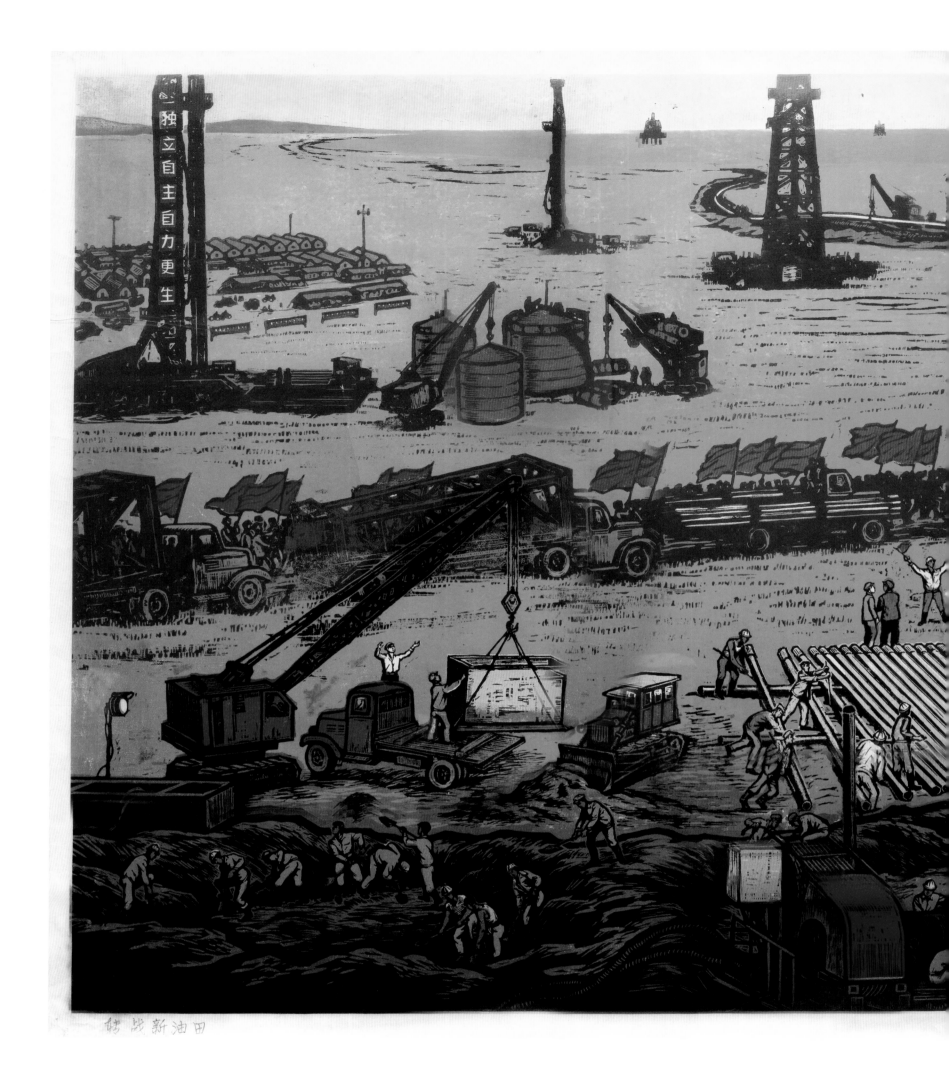

李桦、梁栋

转战新油田

1975年
97cm×181cm
套色木刻
2015年梁栋家属捐赠

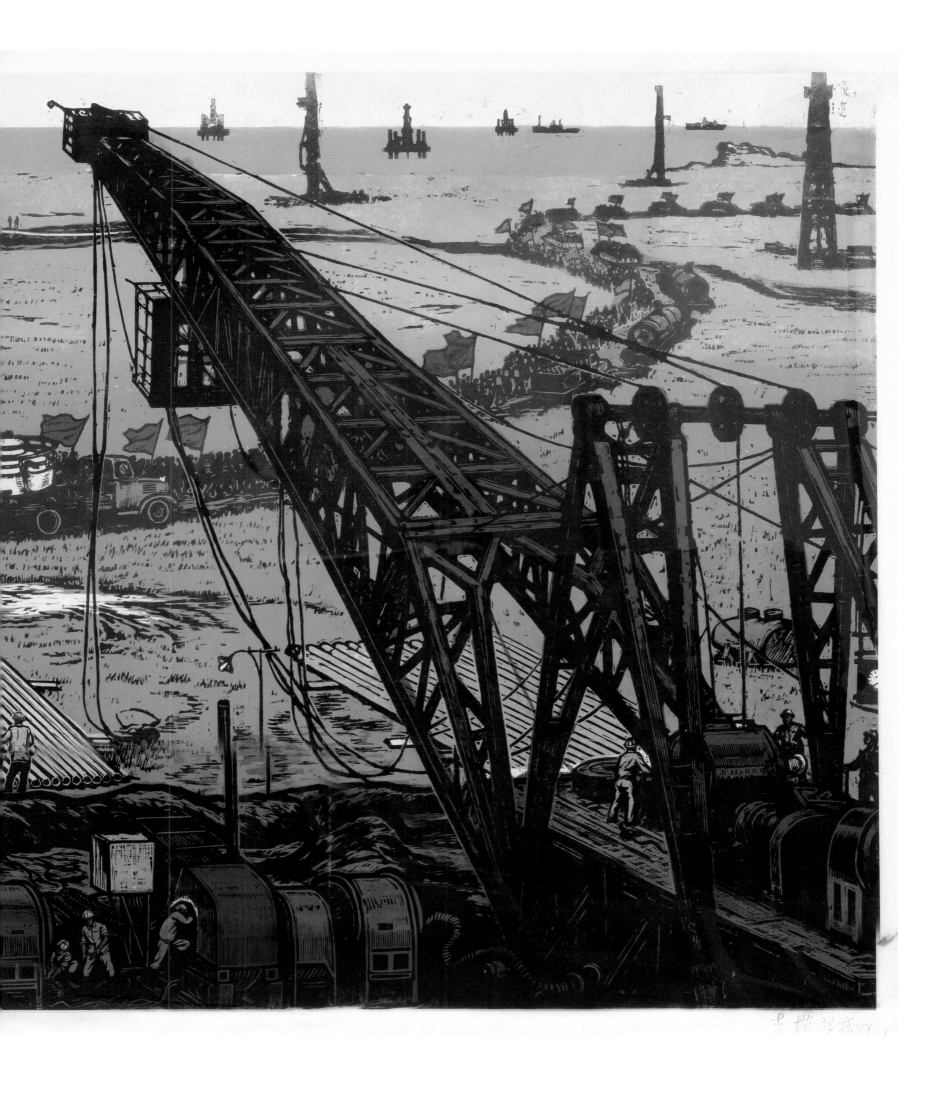

111

一九七七—一九九九

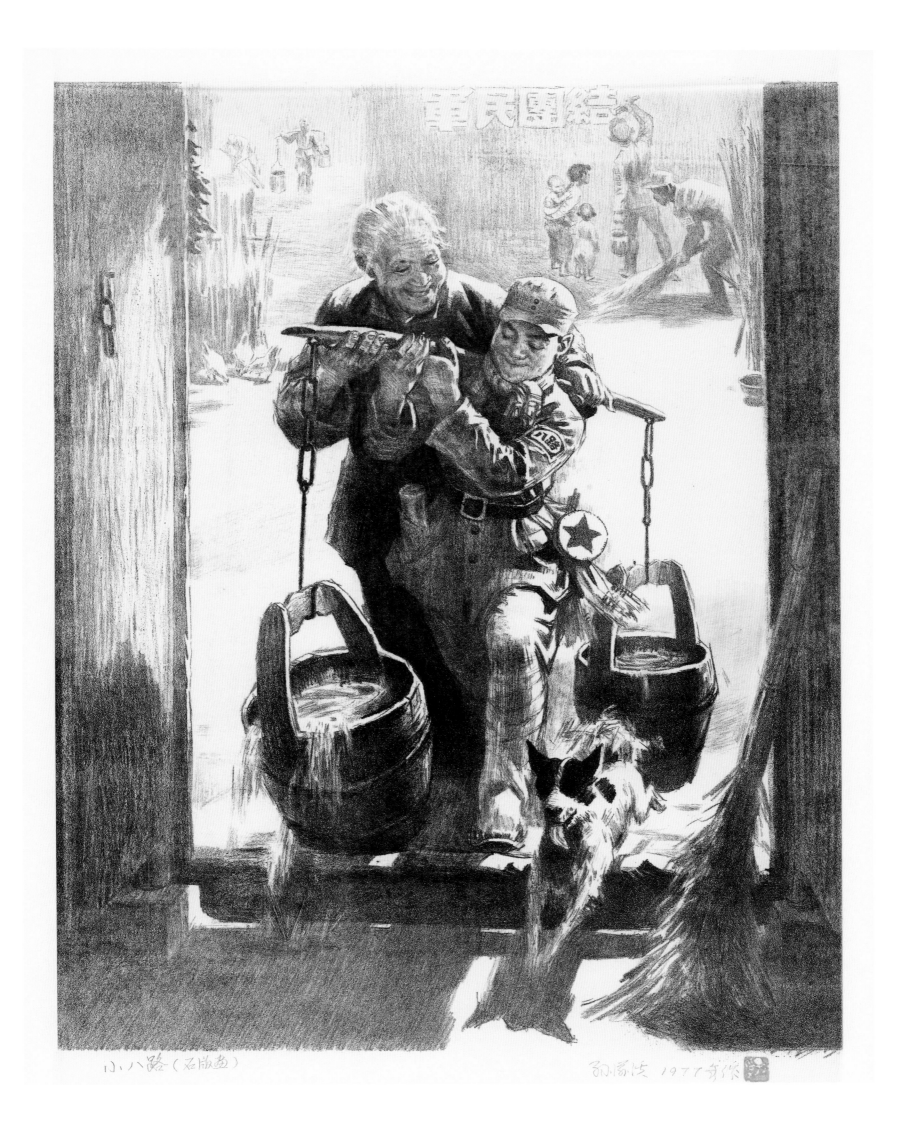

小八路（石版画）

孙滋溪

小八路

1977年
59cm×47cm
石版单色

陈文骥

沧海

1978年
53.8cm × 42cm
木版单色

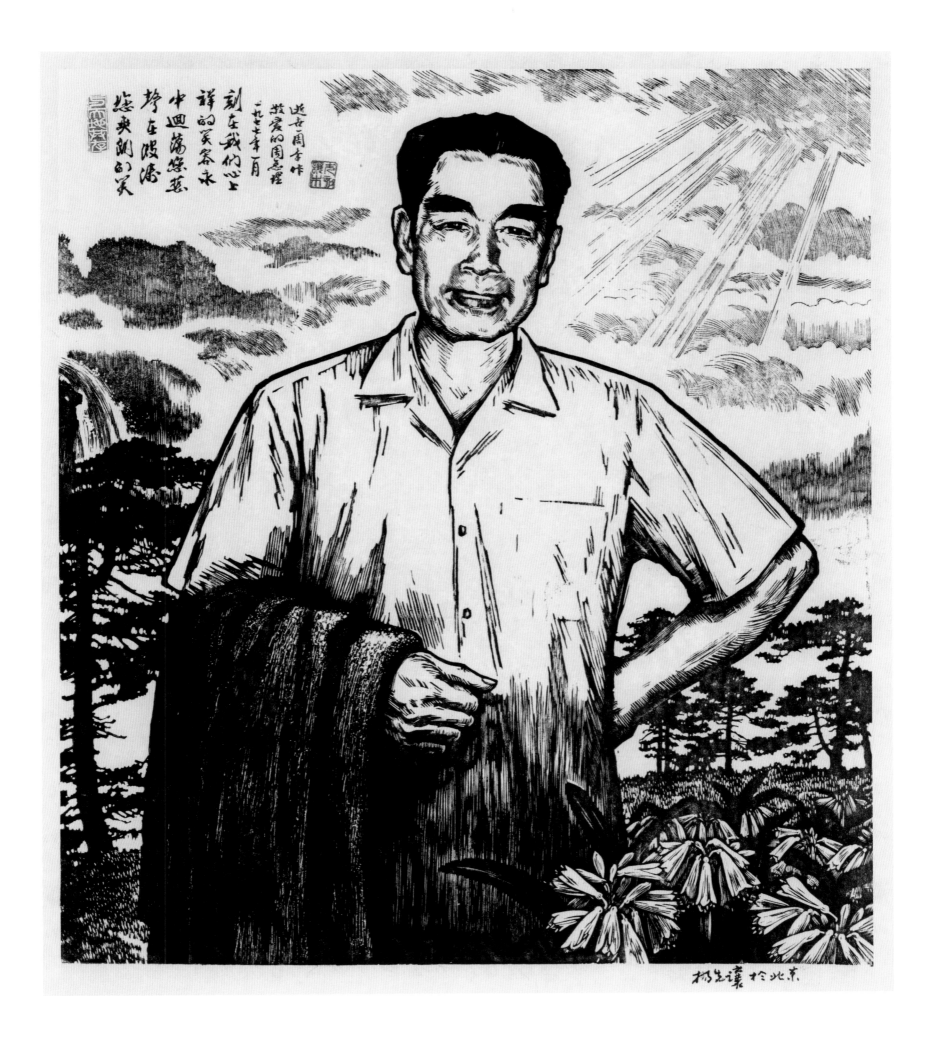

杨先让

纪念周总理逝世一周年

1977年
57.5cm × 49cm
木版单色

沈尧伊　　　　　伍必端

周总理与大庆人　　朋友、亲人、领袖

1978年　　　　　1979年
97cm×62cm　　　57cm×40.5cm
木版单色　　　　　木版套色

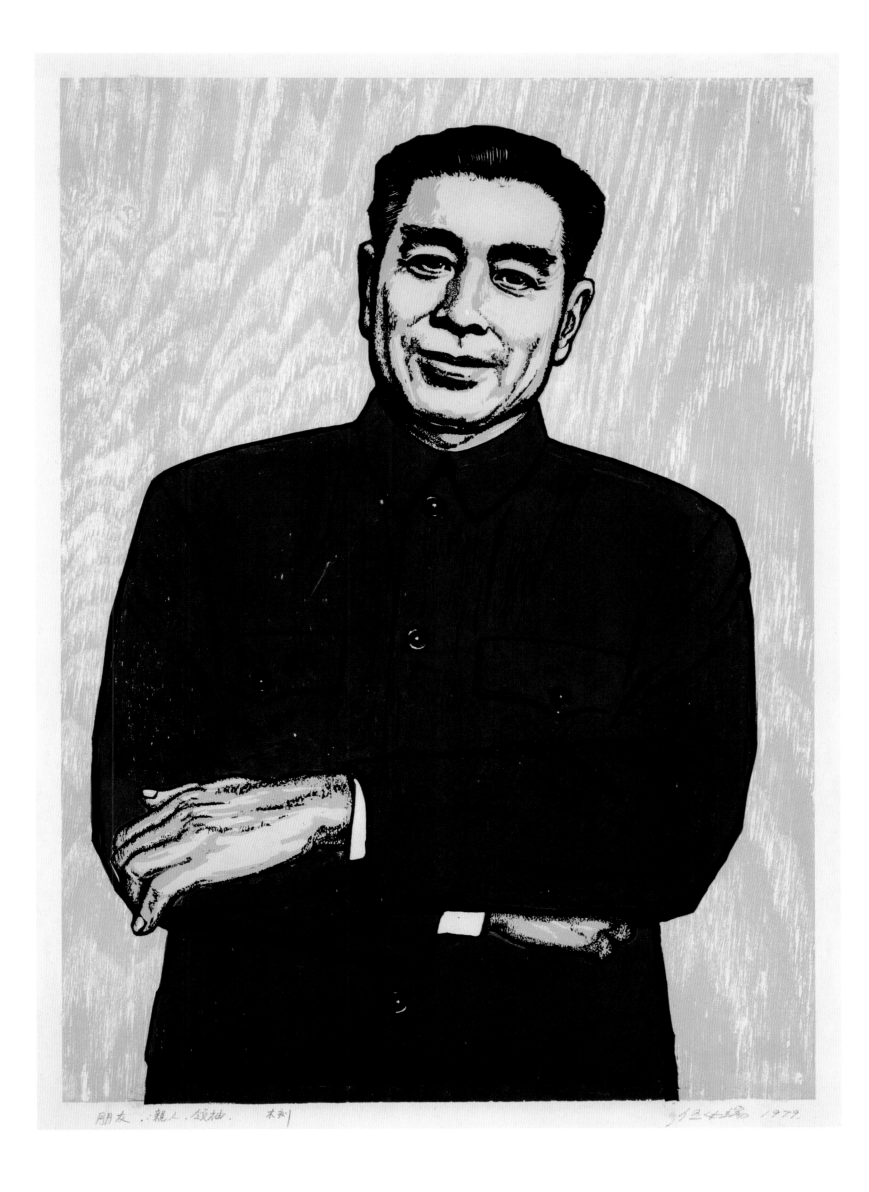

朋友·親人·領袖　木刻　　　　　　　　　　　　　　　1979

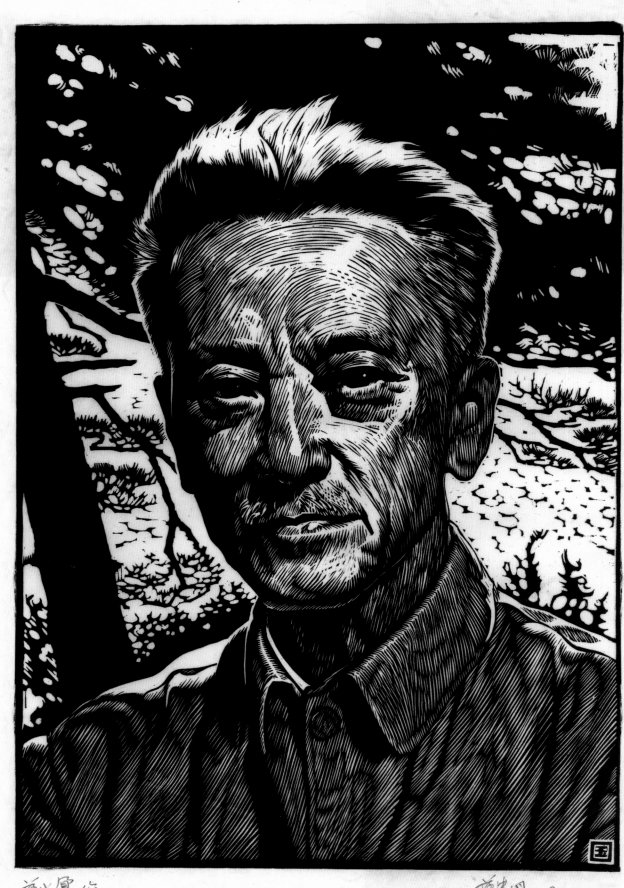

蒋光鼎像

蒋建国 1980.

蒋建国

蒋光鼐像

1980年
39cm × 30cm
木版单色

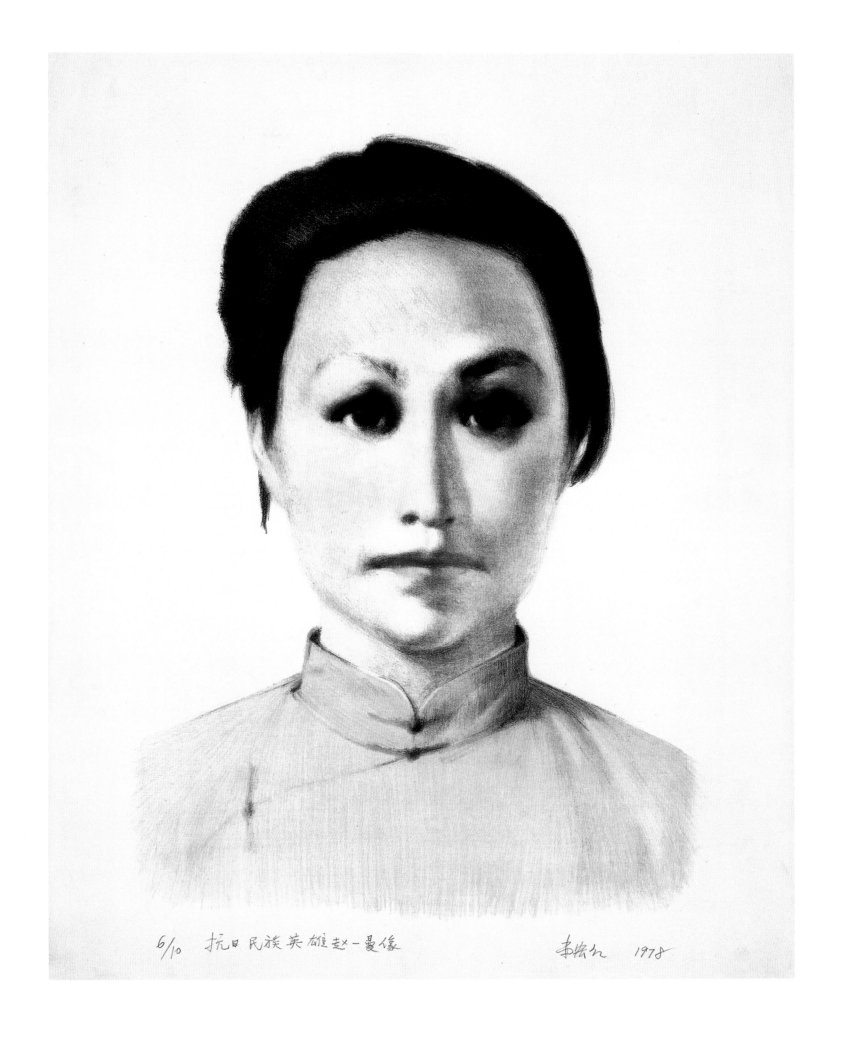

6/10 抗日民族英雄赵一曼像 李宏仁 1978

李宏仁

抗日民族英雄赵一曼像

1978年
52cm×34cm
石版套色（版次6/10）

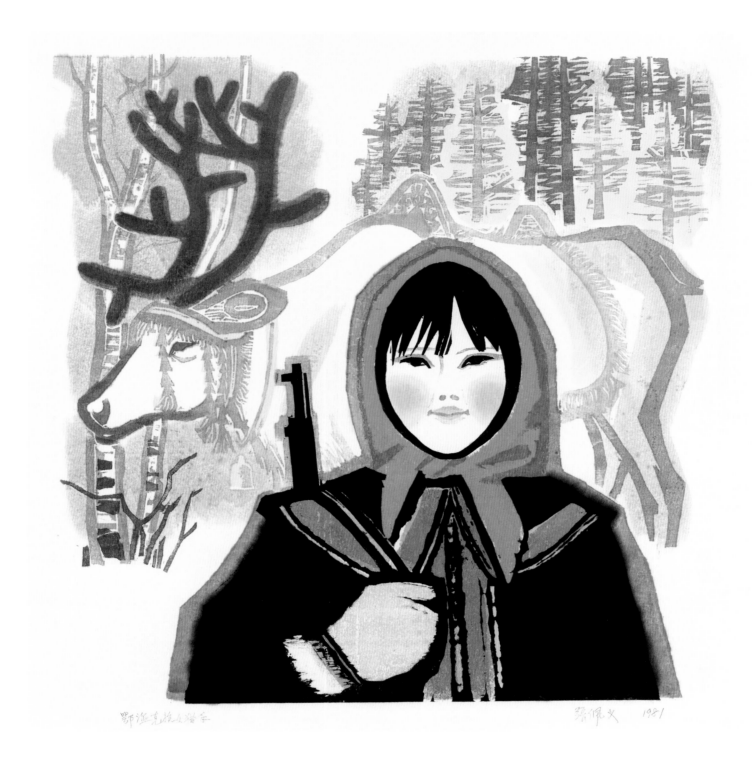

张佩义

鄂温克族女猎手

1981年
49.3cm × 55.2cm
木版水印

古元

水镇

1980年
47.5cm×34.7cm
木版套色

沈延祥

逆流勇进

1979年

47cm×63.5cm

木版套色（版次 2/12）

张作明

古城一角

1979年

39.2cm×28cm

木版单色

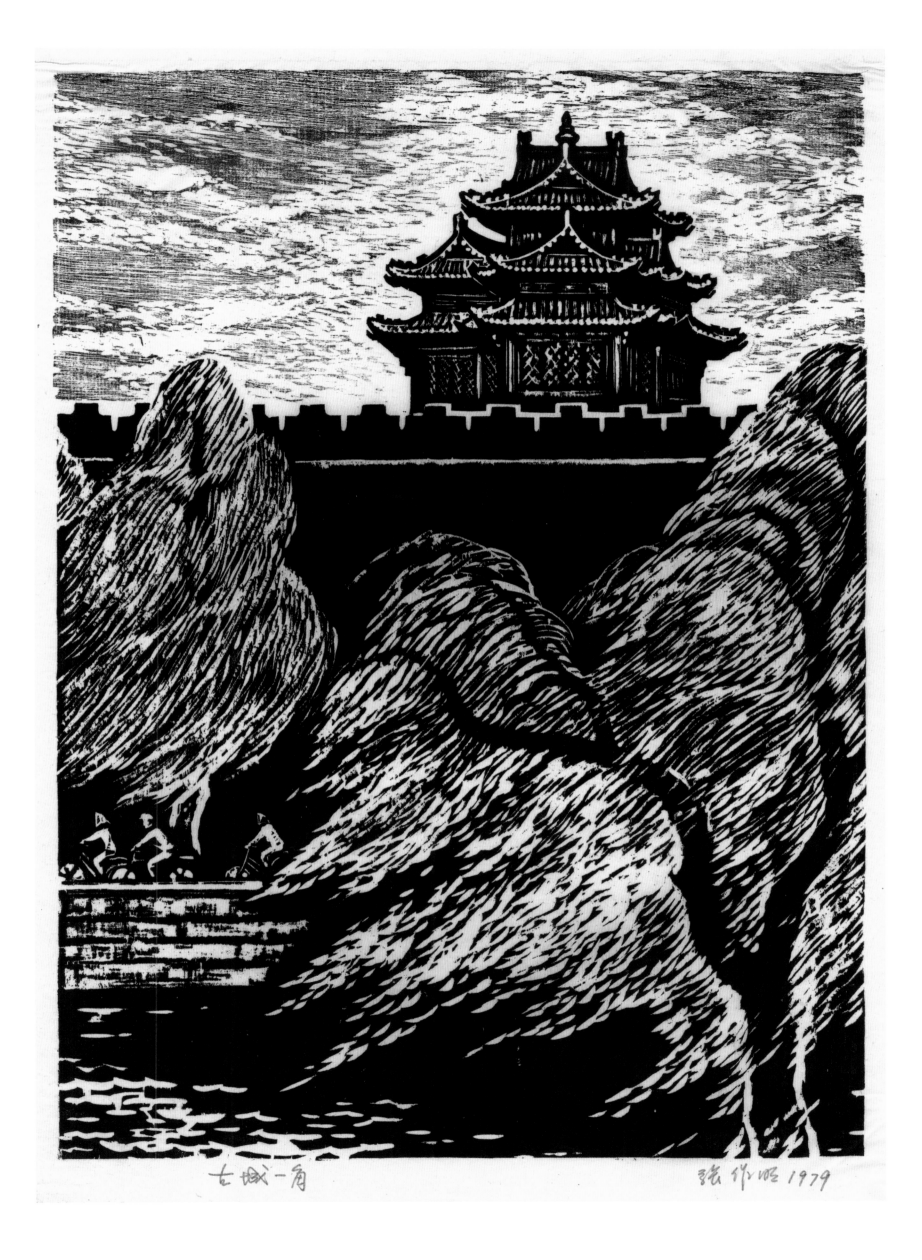

古城一角　　　　　　　　　　　　　張作旺 1979

123

蒲国昌

草青青

1979年
31cm × 34.5cm
木版单色（版次 14/30）

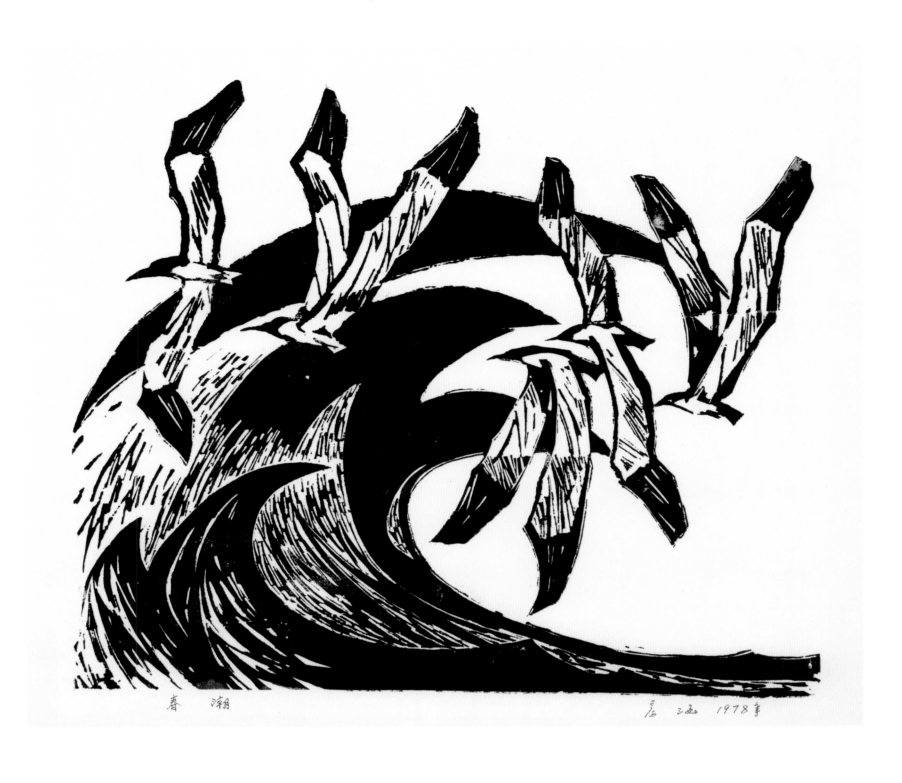

春　潮

彦涵　1978年

彦涵

春潮

1978年
35cm × 40cm
木版单色

王维新

地下宫殿

1982 年
38cm × 49cm
铜版蚀刻（版次 AP）

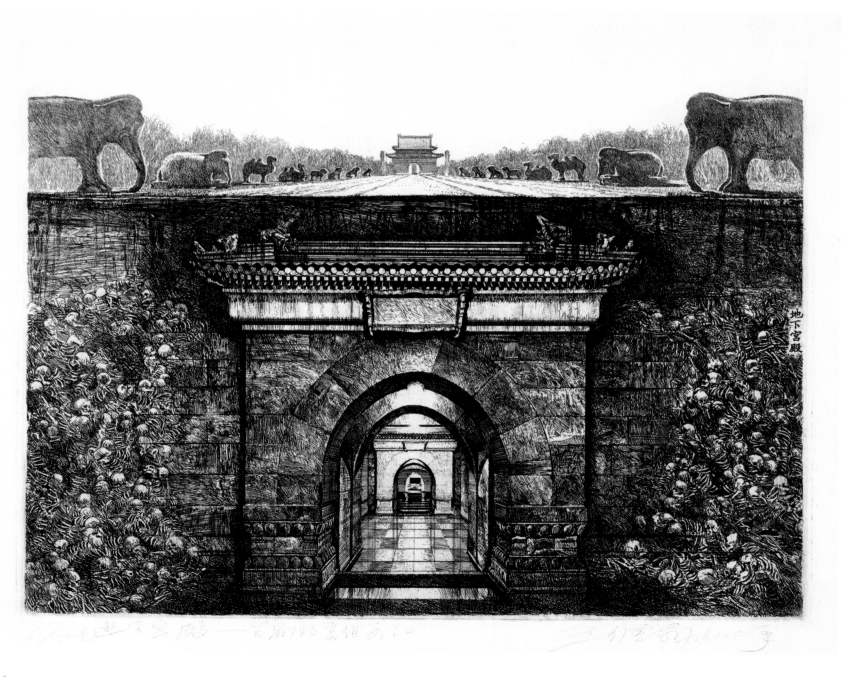

宋源文

不眠的大地

1979年
45.8cm×81cm
木版单色

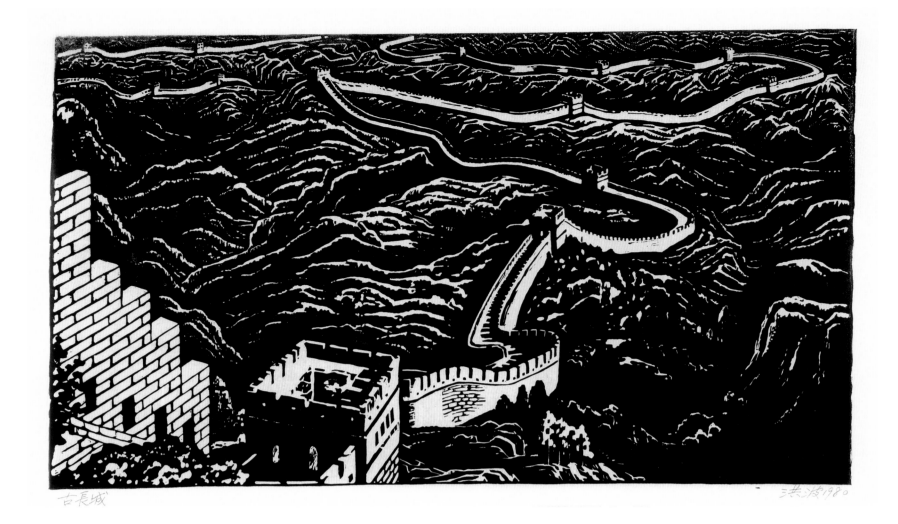

古长城

洪波1980

洪波

古长城

1980年
25.5cm × 41.3cm
木版单色

128

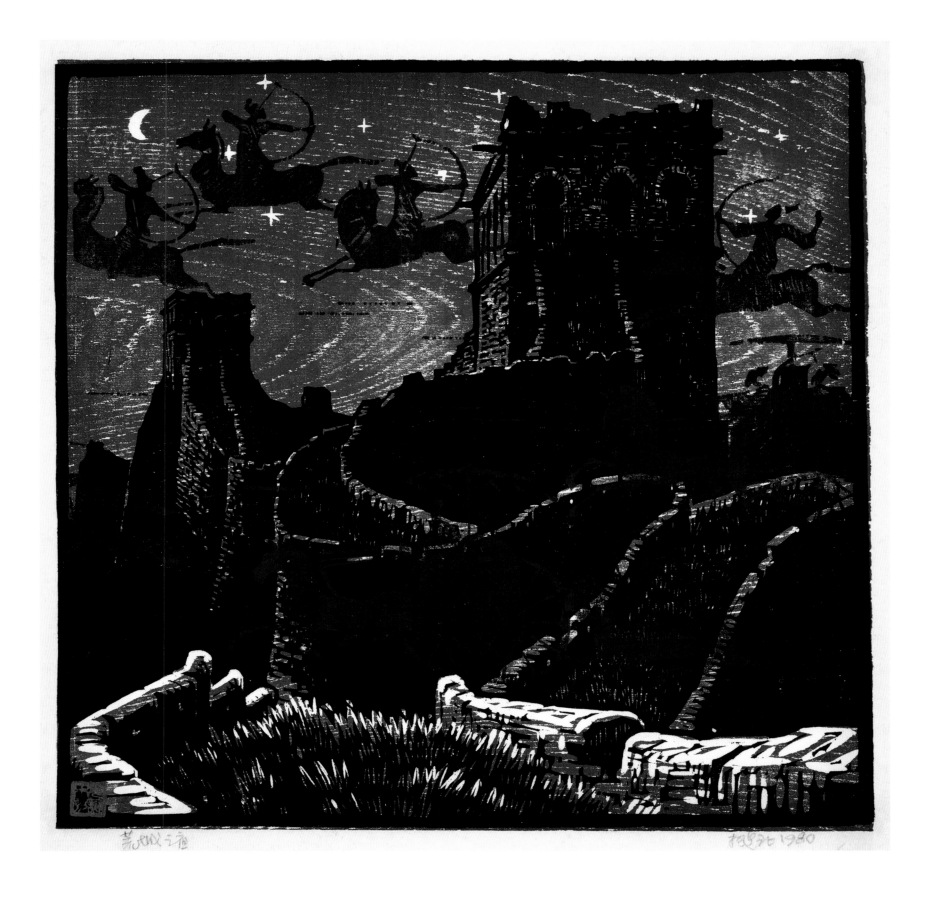

杨先让

荒城之夜

1980年
32.5cm × 32cm
木版单色

赵晓沫

油田生活组图之冬去春来、月在中天

1980 年
39cm×55.5cm、38cm×58cm
木版套色

杨春华

车间里

1980年
38cm×64cm
木版水印（版次 8/9）

王维新

解放上海组图之三、之五

1980年
36cm×53cm、34cm×57cm
铜版蚀刻、飞尘（版次 2/10、版次 1/10）

邹达清

南昌起义组画之二、之四

1980年
49cm×34cm、49cm×34cm
木版套色

陈晋镕

再见，大坝

1980年
39.5cm × 55cm
木版单色

许彦博

生命奏鸣曲

1980年
77cm×80cm
木版单色

文国璋

天山之花

1980年
25.5cm × 37.3cm
石版套色（版次 6/20）

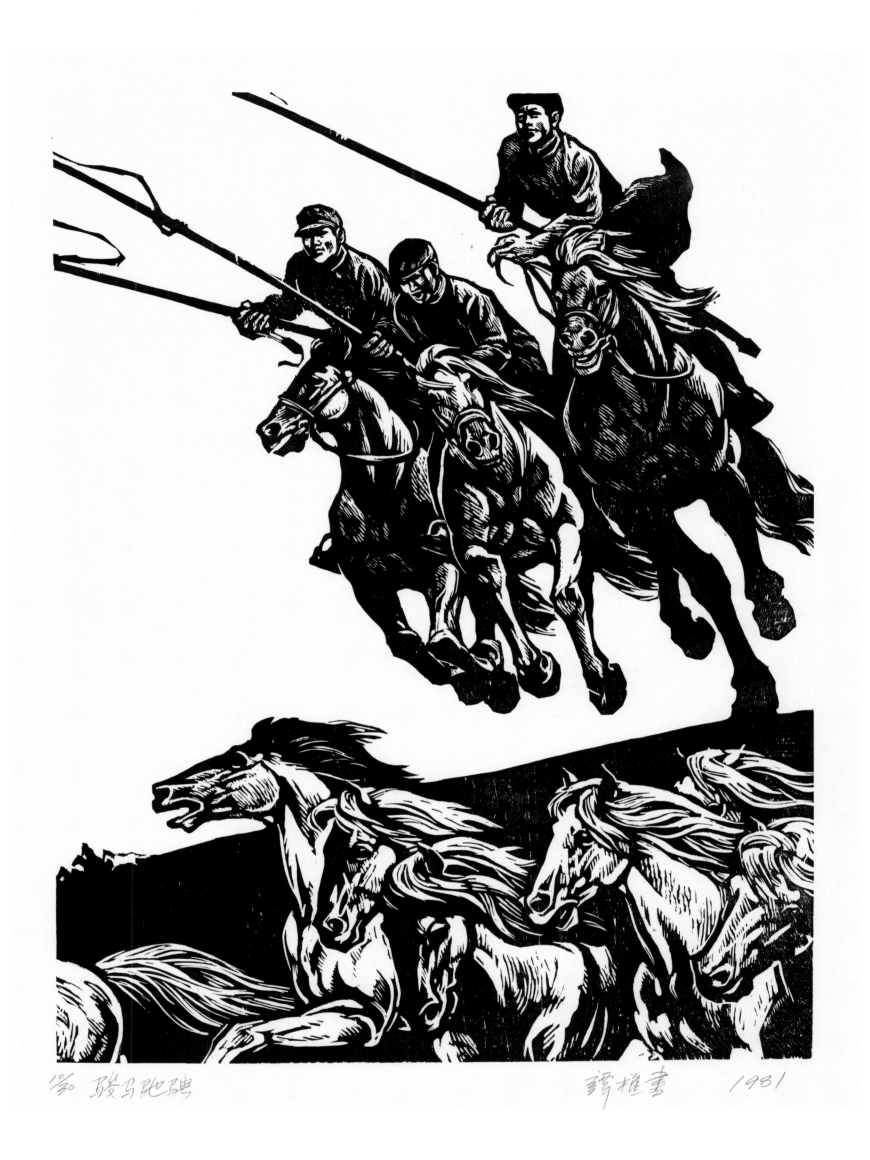

1/30. 骏马驰骋　　　谭权书　1981

谭权书

骏马驰骋

1981年
62cm × 54cm
木版单色（版次 10/30）

张骏

过新年接新娘之一

1982年
52cm × 52cm
丝网套色

曹文汉

马蒂斯

1983年
32.5cm×41.5cm
木版单色

叶欣

大凉山记事

1981年
58cm×56cm
木版单色

方振宁

秋场

1982年
70cm × 87cm
木版单色

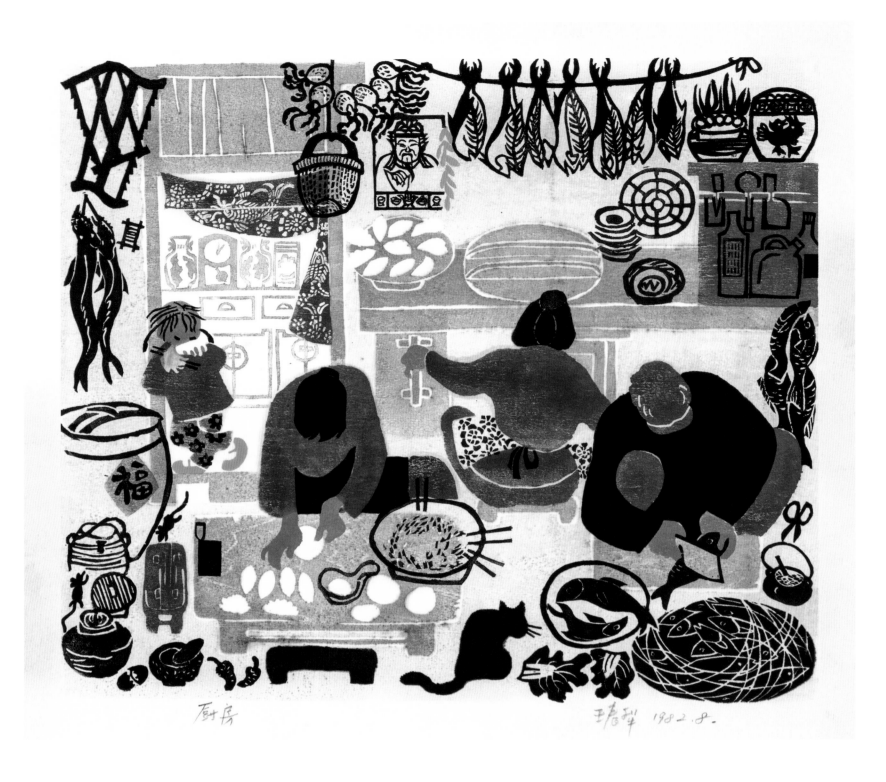

厨房

王春犁 1982.8.

王春犁　　　　史济鸿

厨房　　　　　北疆日记之五、之九、之一

1982年　　　　1982年
48cm×54cm　　36cm×80cm×3件
木版水印　　　木版水印

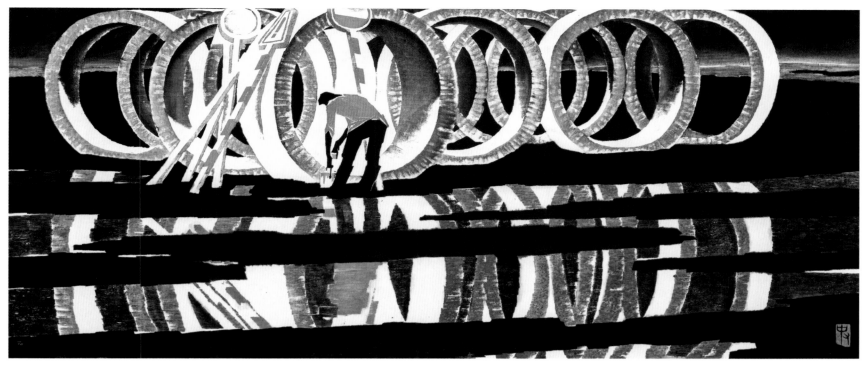

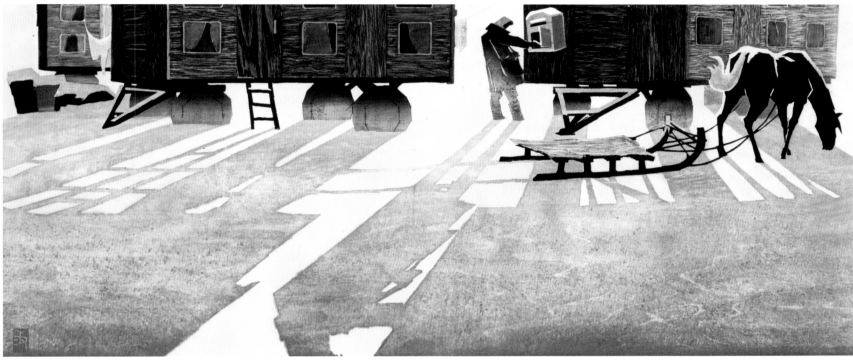

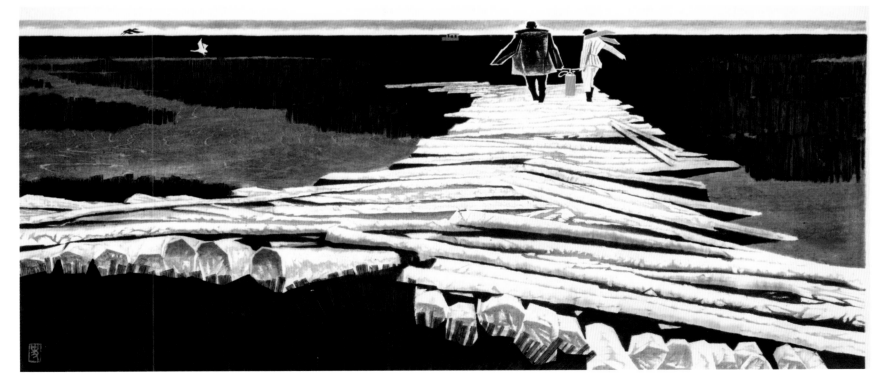

王智远

大树下

1984年
53cm × 74cm
木版单色

彦冰

晚林

1979 年
46.4cm × 49.8cm
木版单色

陈强

牧羊神

1984年
35cm × 59cm
铜版美柔汀

吴长江

搬家之四

1982年
66cm×90cm
石版单色（版次 2/10）

伍必端

葵花地

1984年
38cm × 68.5cm
综合版画（版次 AP）

谭平

矿工系列

1984 年
30.5cm×40.5cm
铜版蚀刻

滕菲

玫瑰色的晚霞

1987年
57.5cm × 58.5cm
木版套色

周吉荣

组画北京之一

1987年
36cm×48cm
丝网套色

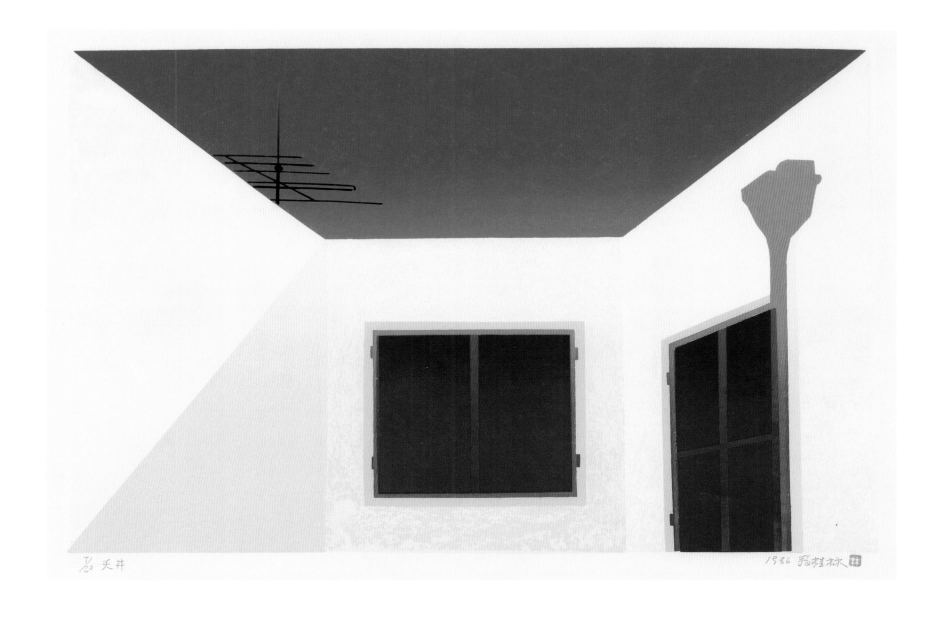

张桂林

天井

1986年
54.2cm×74.5cm
丝网套色（版次 7/20）

广军

何时了

1980年
44cm×60cm
木版单色

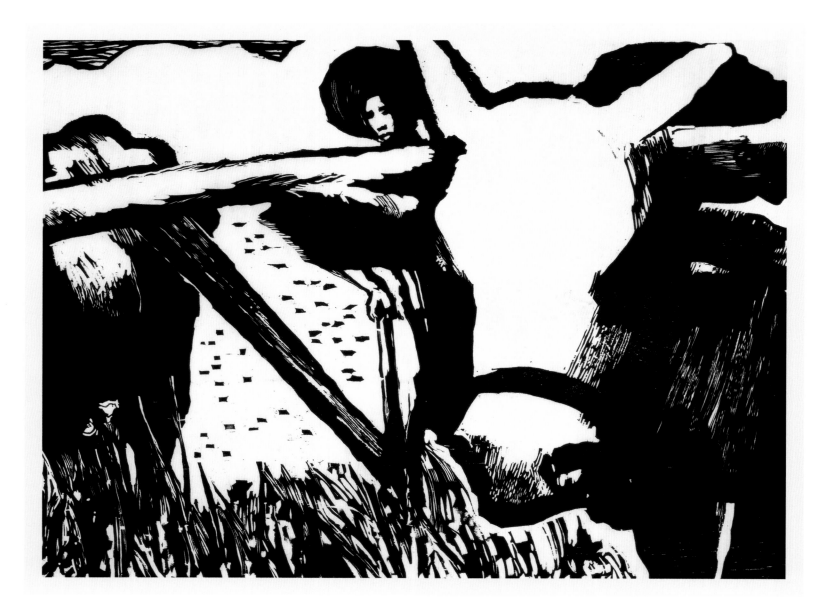

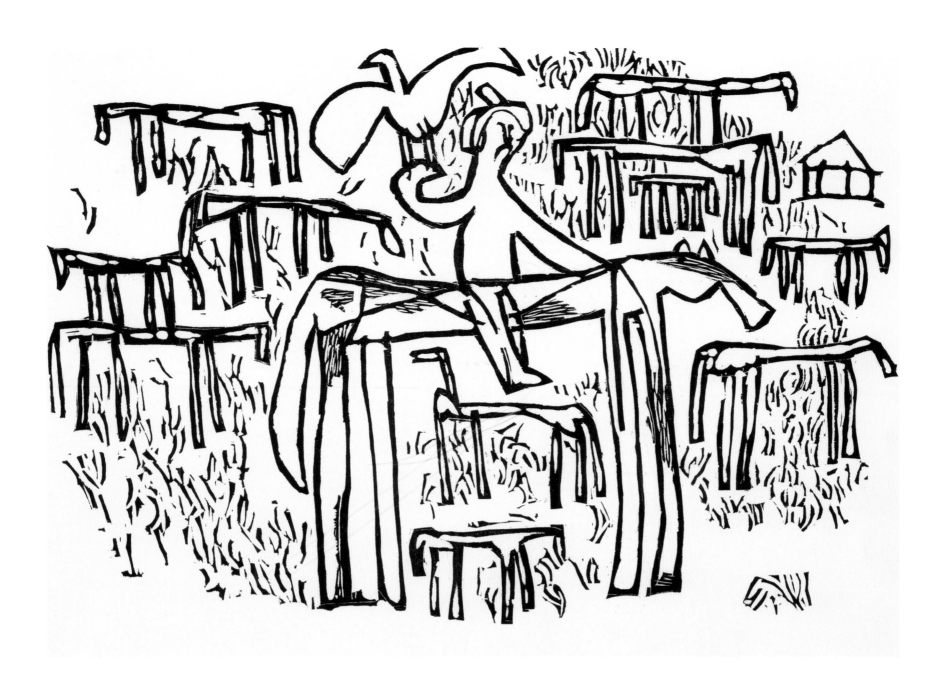

广军

牧马图

1987年
23cm×30cm
木版单色（版次 18/30）

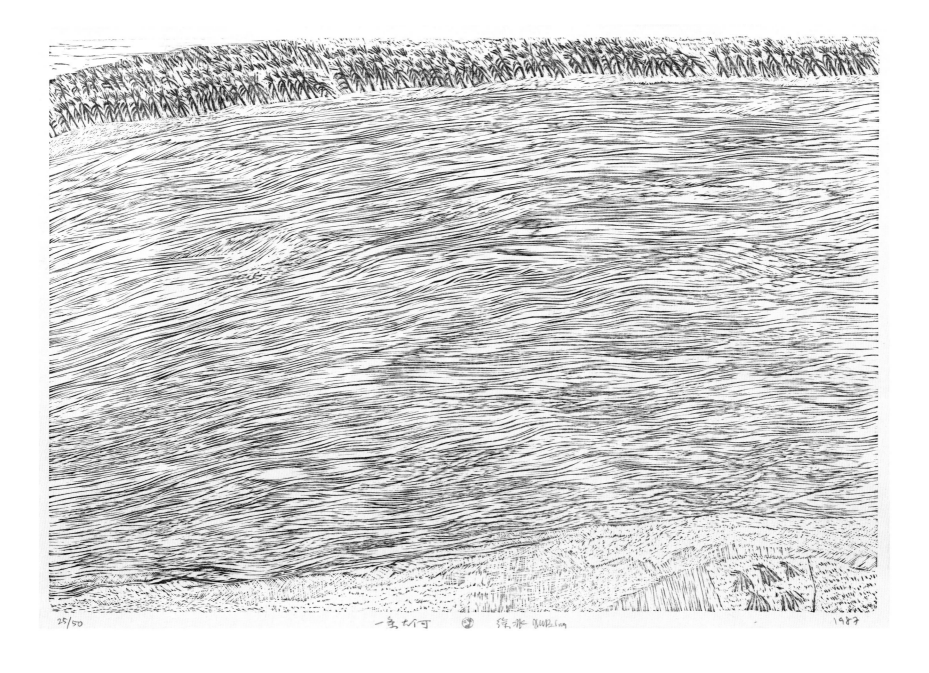

25/50 一条大河 徐冰 XuBing 1987

徐冰

一条大河

1987年

53cm×73.5cm

木版单色（版次 25/50）

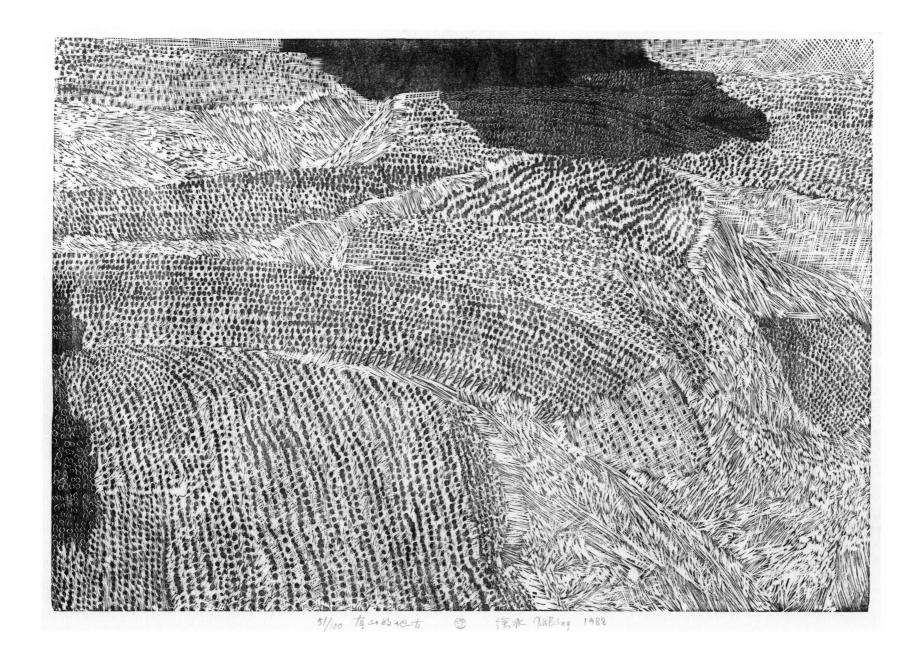

51/100　有山的地方　　徐水　XuBing　1988

徐冰

有山的地方

1988年
53cm×72.5cm
木版单色（版次 51/100）

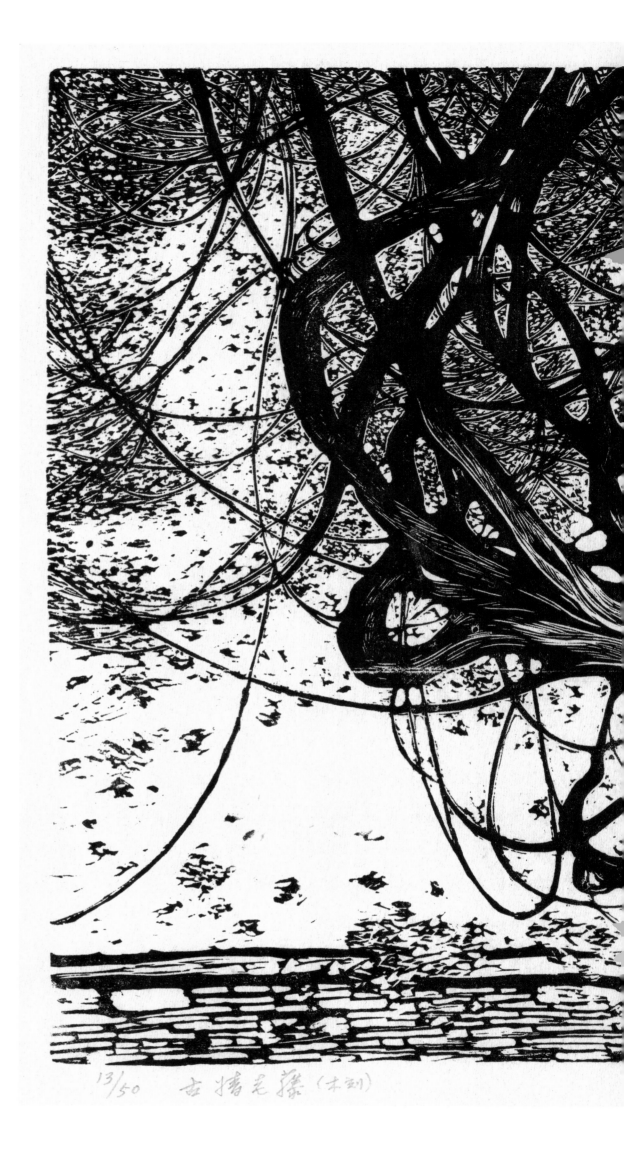

13/50 古墙老藤（木刻）

王琦

古墙老藤

1988年
29cm × 40.6cm
木版单色（版次 13/50）

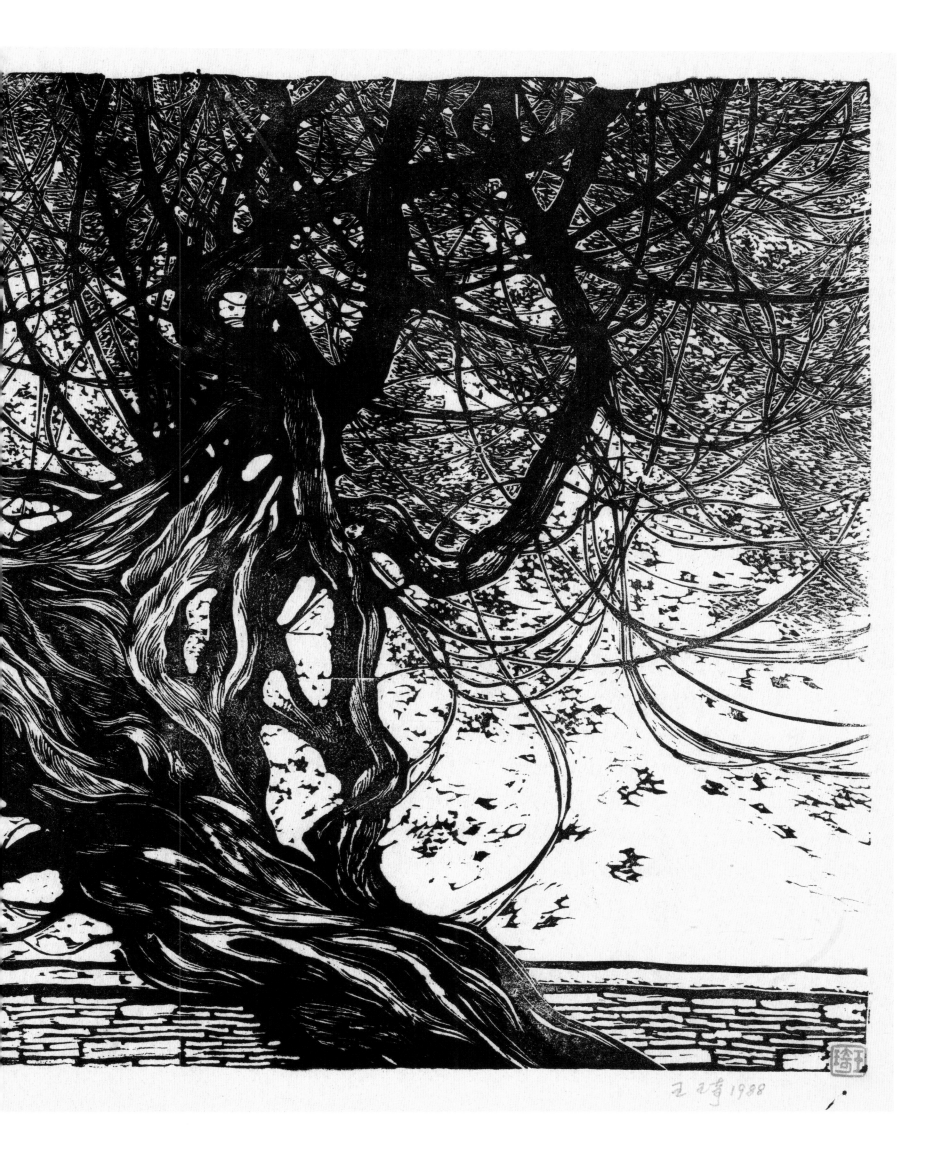

王琦 1988

160

马新民

天堂之门

1988年
35cm×22cm
铜版蚀刻、飞尘

周至禹

山风

1988年
43cm×64cm
木版单色

余陈

版纳集市

1988年
36cm × 28cm
石版套色

孙振杰

长城组画之二

1988年
41cm×54cm
木版水印

程可栥

湘西组画之二

1988 年
39cm × 51cm
铜版蚀刻

164

王华祥

民间故事之二

1988年
29.5cm × 38cm
木版套色（版次 1/10）

王华祥

老五

1990年
26cm × 33cm
木版单色

苏新平

寂静的小镇之一、之二、之三

1989年
53cm × 68cm、53cm × 68cm、53cm × 68cm
石版单色

王强

蓝天

1990年
57.5cm × 57.5cm
石版套色（版次 17/20）

徐宇

小杂娃

1991年
55.6cm×73.8cm
石版单色（版次 6/15）

张秀菊

火焰山

1991年
30.5cm × 45cm
木版套色（版次 5/10）

李春林

阳光

1991年
46.5cm×51cm
石版单色（版次 2/20）

霍友峰

老人三

1991年

71cm × 54.5cm

石版单色（版次 7/20）

林彤

游戏祭坛

1993年
37.5cm × 29cm
铜版蚀刻、飞尘

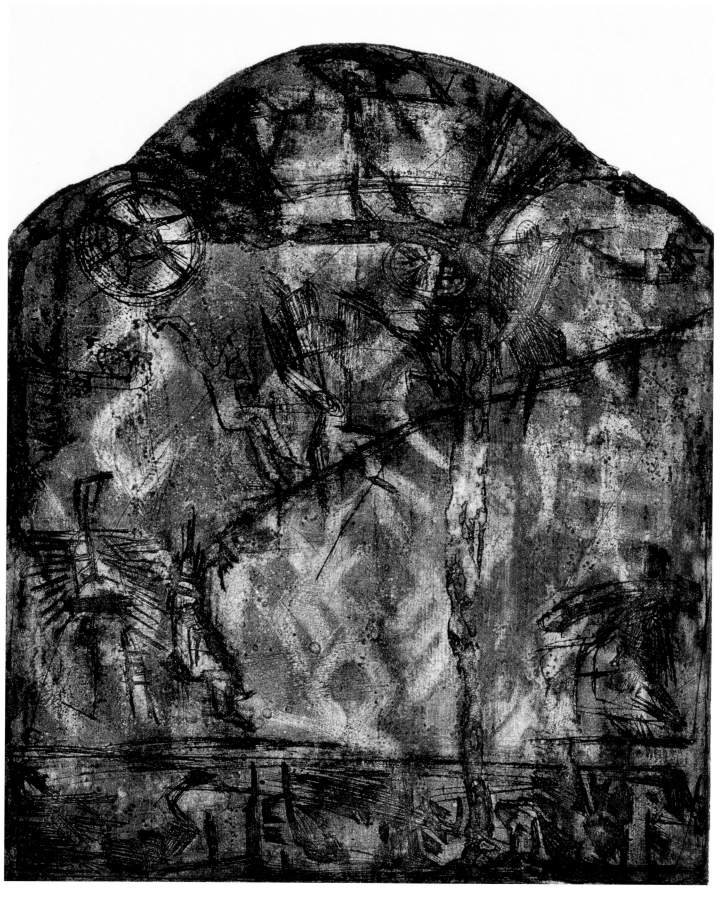

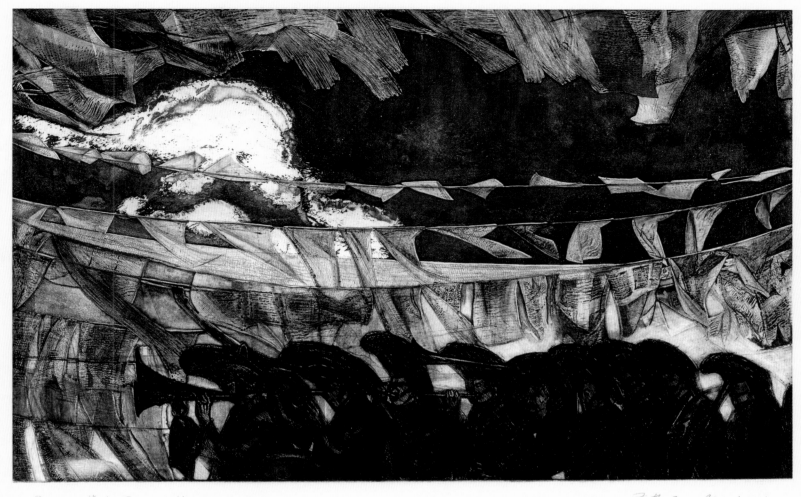

黄英姿

西藏组画之三

1993年
32cm × 50.5cm
铜版蚀刻、飞尘（版次 2/6）

耿乐

彩色冲印中心

1994年
79cm × 109.5cm
丝网套色

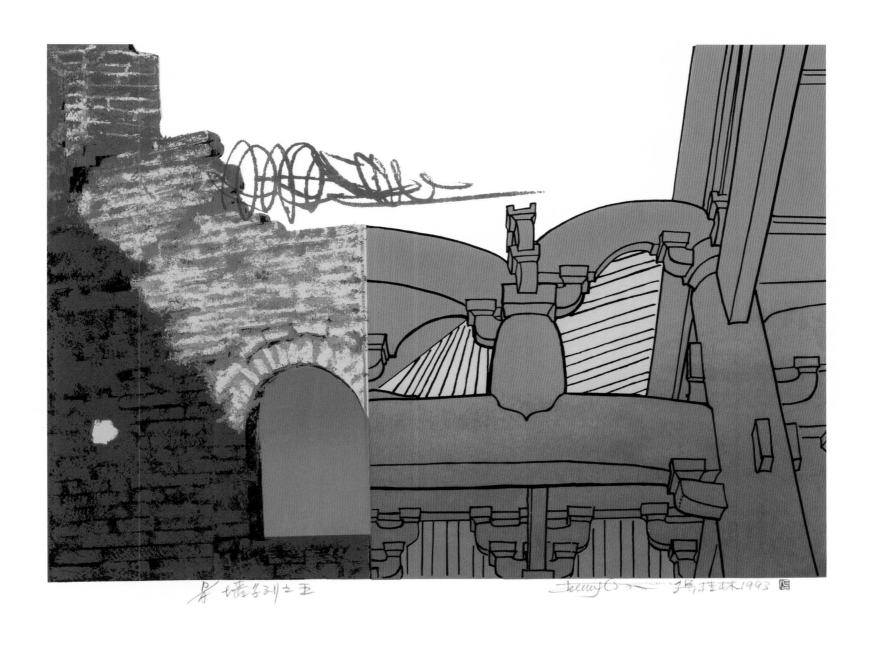

张桂林

墙系列组画之五

1993年
44.8cm×63cm
丝网套色（版次 AP）

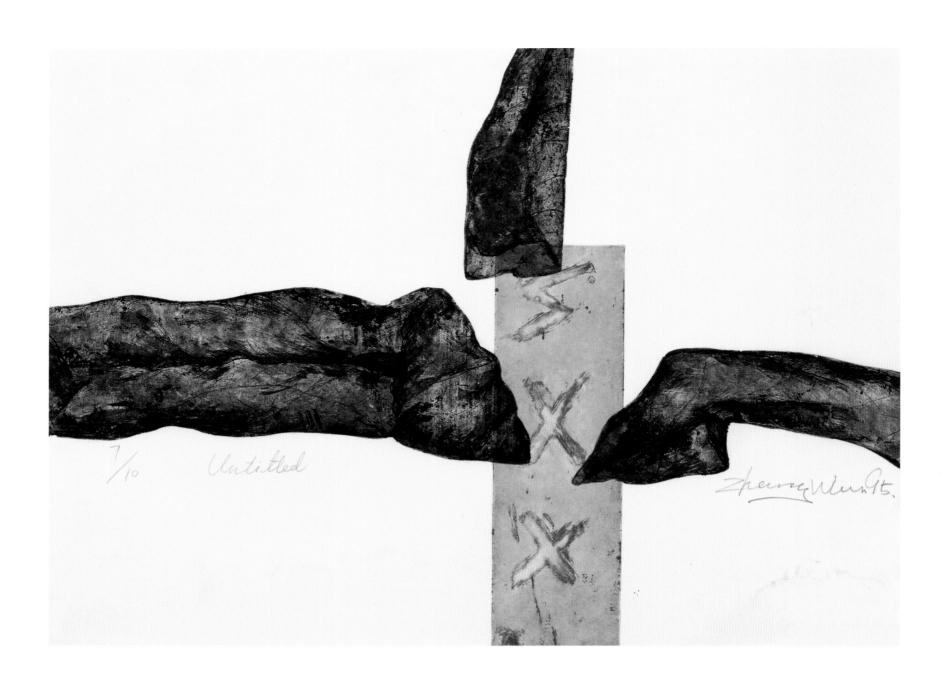

张莞

无题

1995年
39.5cm×54cm
铜版蚀刻（版次 7/10）

张烨

信

1994 年
46cm×60cm
木版套色（版次 6/10）

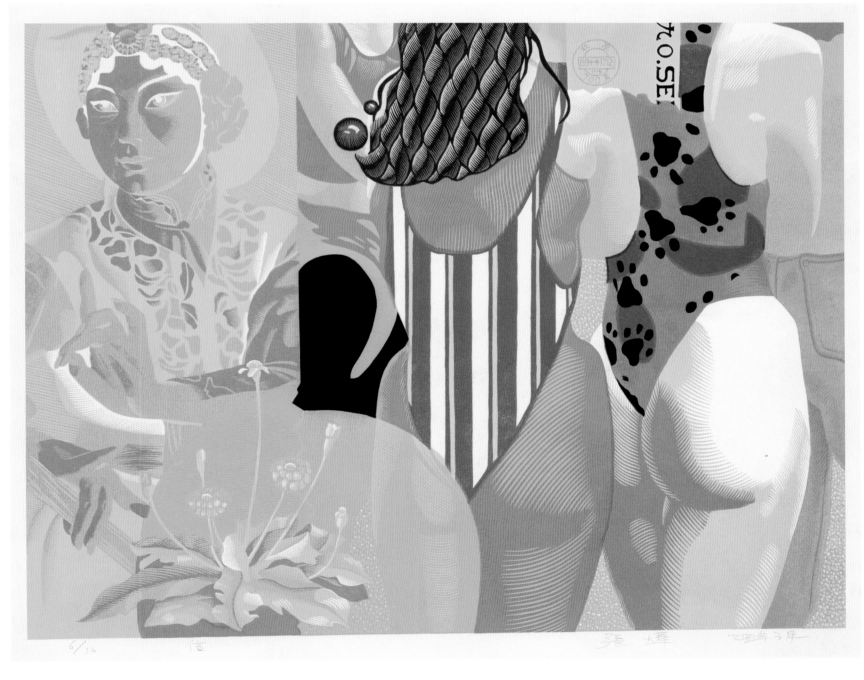

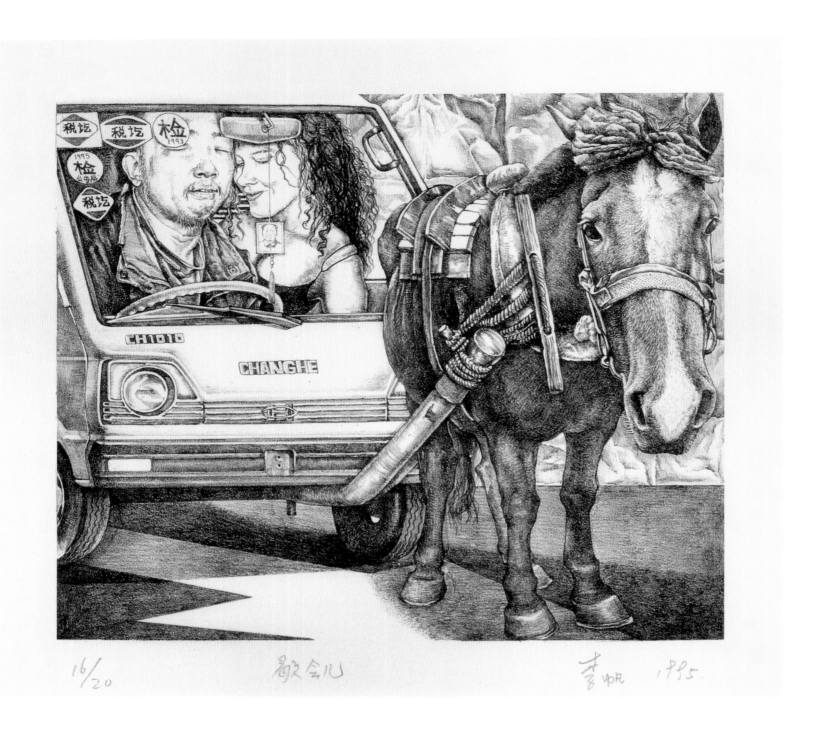

16/20　　　　　　　歇会儿　　　　　　　　李帆 1995.

李帆

歇会儿

1995 年
19.5cm × 23cm
石版单色（版次 16/20）

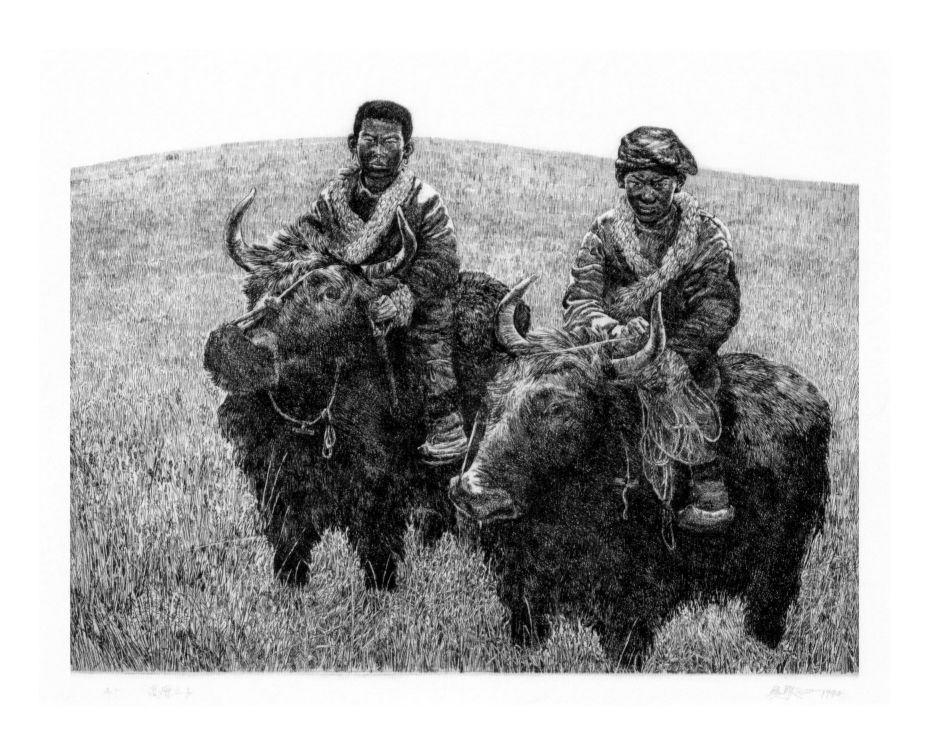

吴长江

高原之子

1994年
40cm × 51cm
铜版干刻（版次 AP）

尹朝阳

笑林广记——游弋

1996年
78.5cm×36.5cm
石版套色

方力钧

1995.13

1995年
92cm×63cm
木版单色（版次 79/80）

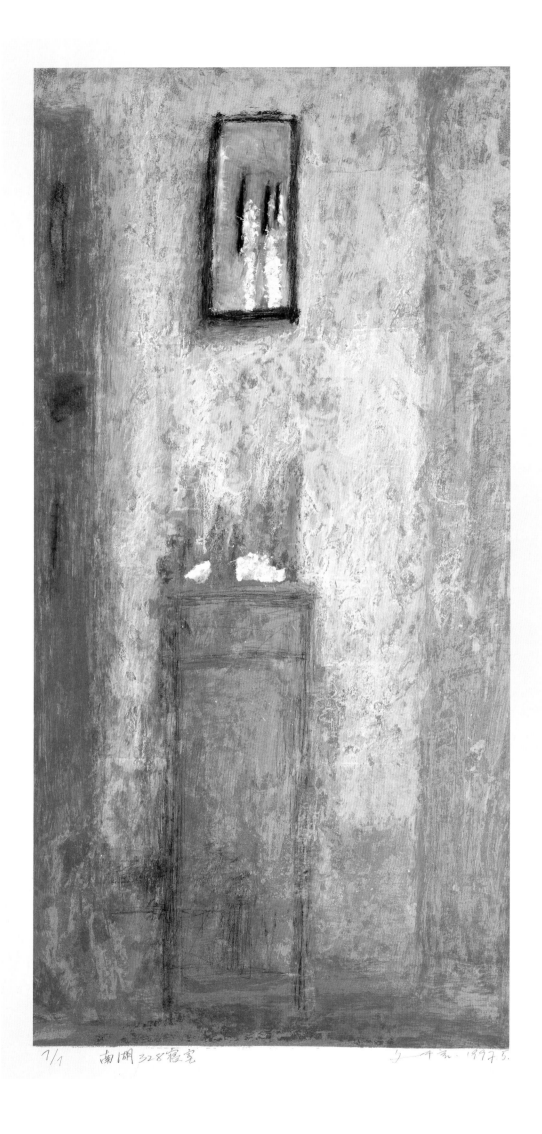

文中言

南湖328寝室

1997年
85cm×40cm
丝网套色（版次 7/7）

康剑飞

重复组合2

1997年
200cm × 200cm
木版单色

吴虚骏

春天的叙事诗——树影

1998年
40cm×54cm
铜版蚀刻、飞尘（版次 AP）

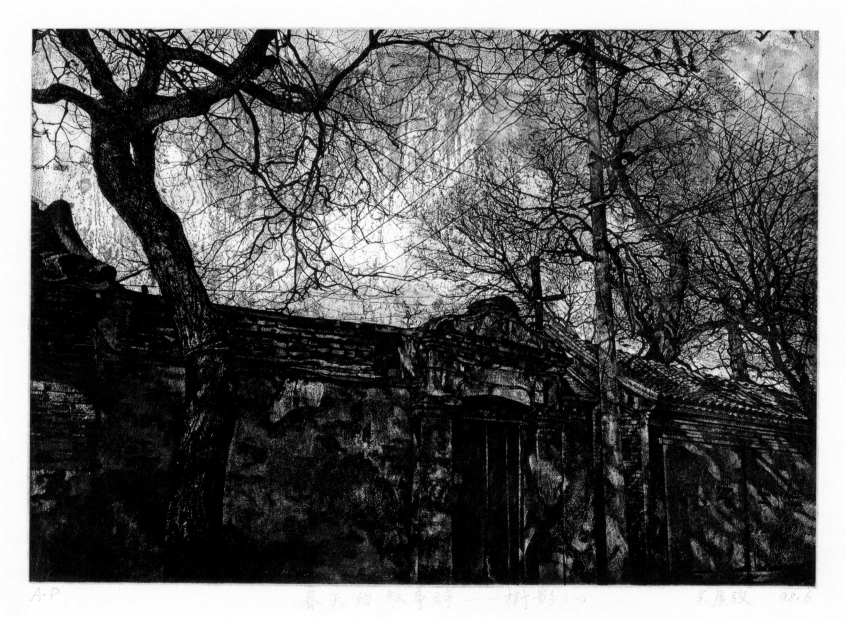

王兵

文部人

1996年
35.2cm×43.3cm
木版单色

杨晓刚

清明上网图

1999年
69.5cm × 80.5cm
石版单色（版次 5/8）

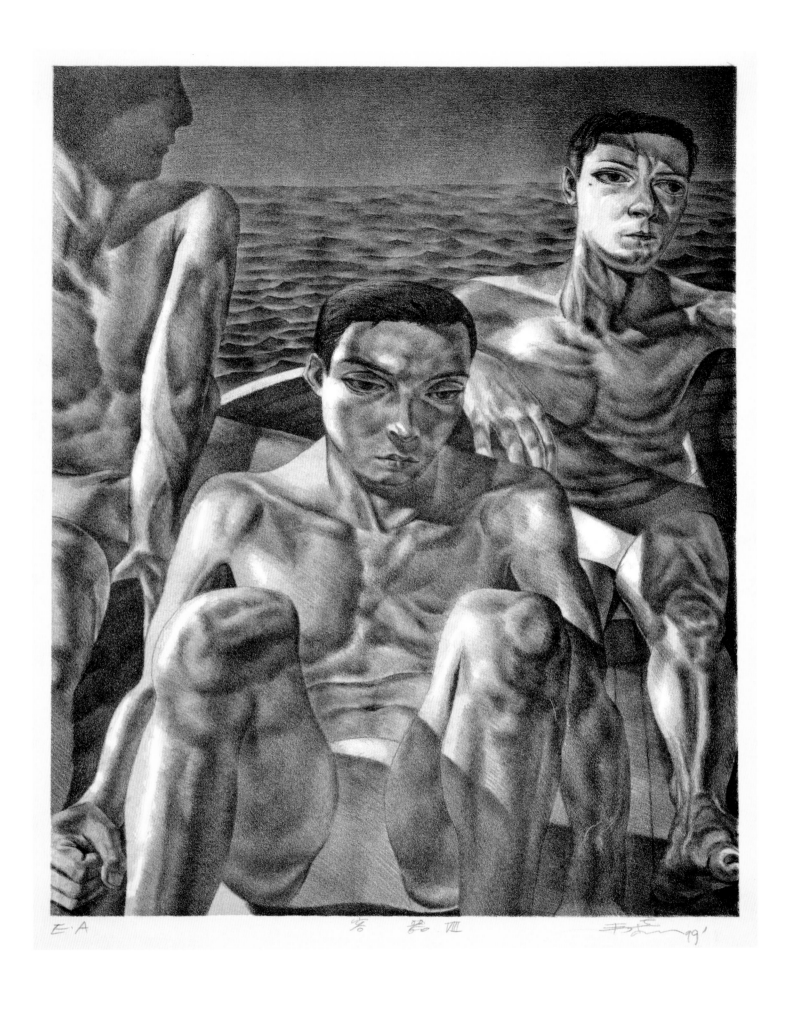

E·A 容器Ⅷ 韦嘉 99'

韦嘉

容器系列之八

1999年
65cm × 50cm
石版套色（版次 EA）

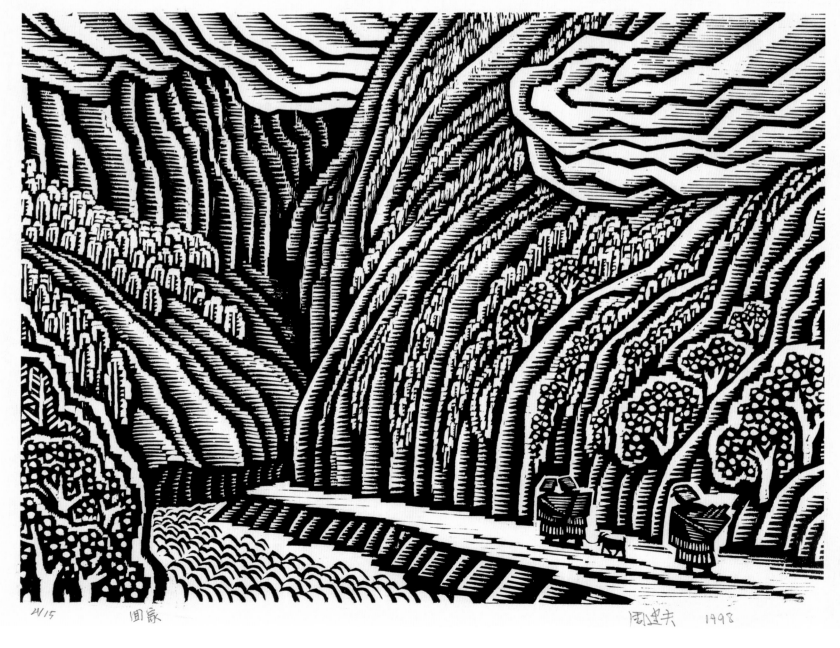

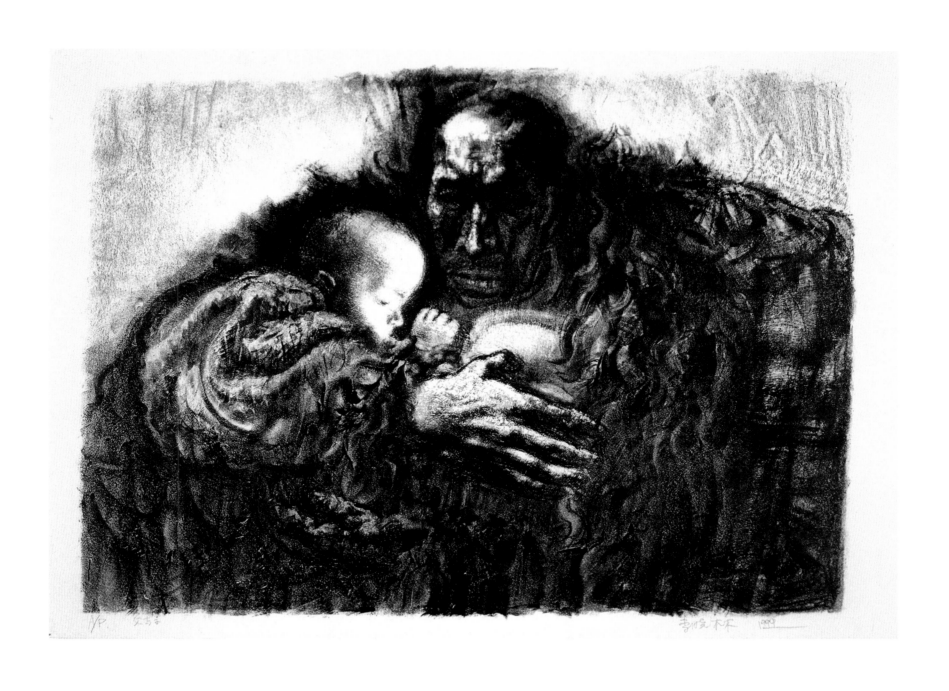

李晓林

父与子

1999年
50cm×70cm
石版单色（版次 AP）

二〇〇〇年至今

刘丽萍

荷静

2001 年
64cm × 57cm
丝网套色（版次 21/30）

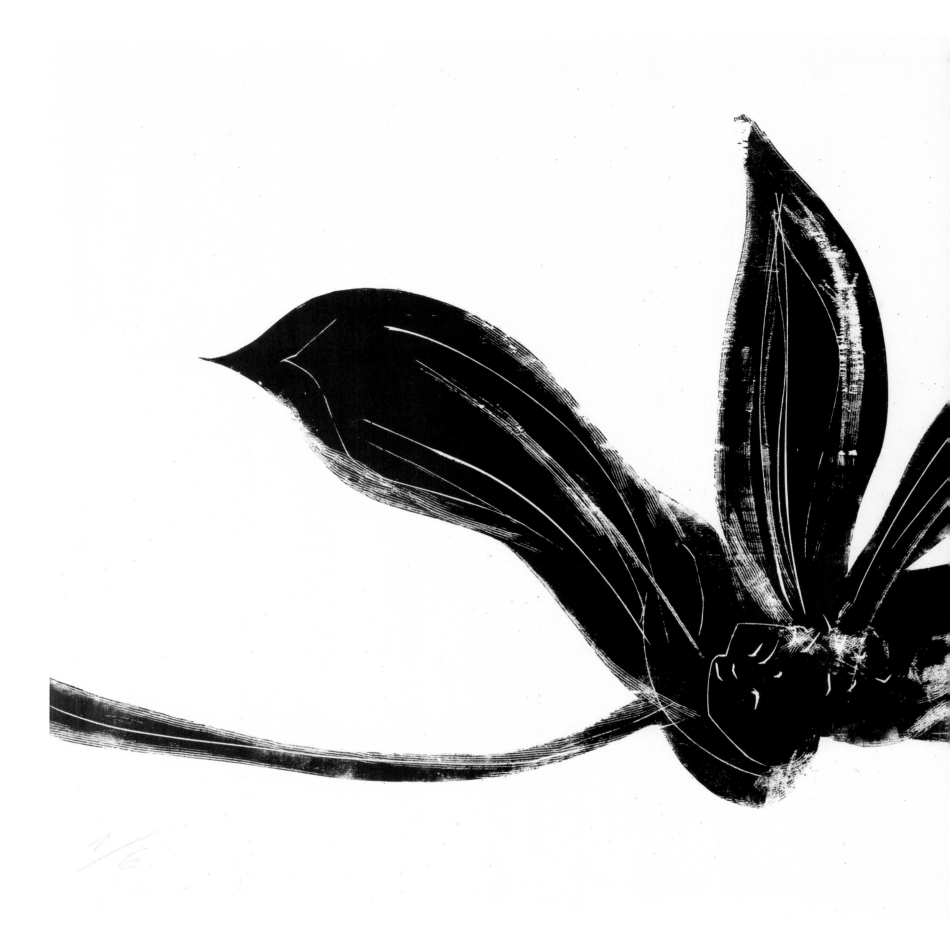

谭平

无题

2003 年
76cm×144.5cm
木版单色（版次 1/6）

賴盛（賴圣予）

人

2001年
100cm×115cm
丝网套色

史新骥

2003（局部）

2004年
1063.5cm × 98cm
木版单色

唐承华

春天的故事之六

2002年
84cm×61cm
综合版

5/20 指语——云上的日子 2003.3

杨宏伟

指语——云上的日子

2003 年
35cm×37cm
木口木刻（版次 5/20）

彭斯

我型我SHOW

2004 年
80cm × 80cm
丝网套色

孙慧丽

甲胄

2004 年
94cm × 67cm
丝网套色

陈小娣

同根生IV

2005年
92cm×180cm
木版单色（版次 2/15）

于晓东

星球的考古之三

2005年
103.5cm×65cm
铜版蚀刻、飞尘（版次 1/5）

1/5　　　　　　星球的考古之三　　　　　　丁设文
2005.5

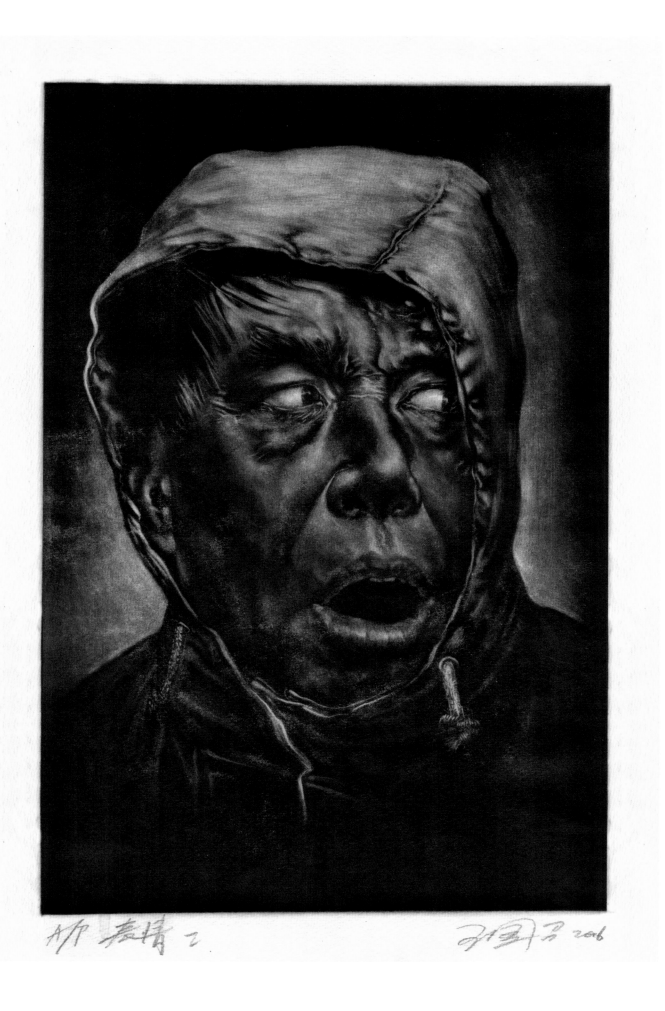

王国召　　　　　秦观伟

表情2　　　　　盘中餐

2006年　　　　　2006年
43cm×31.8cm　　178cm×101cm
铜版美柔汀（版次 AP）　铜版蚀刻、飞尘（版次 AP）

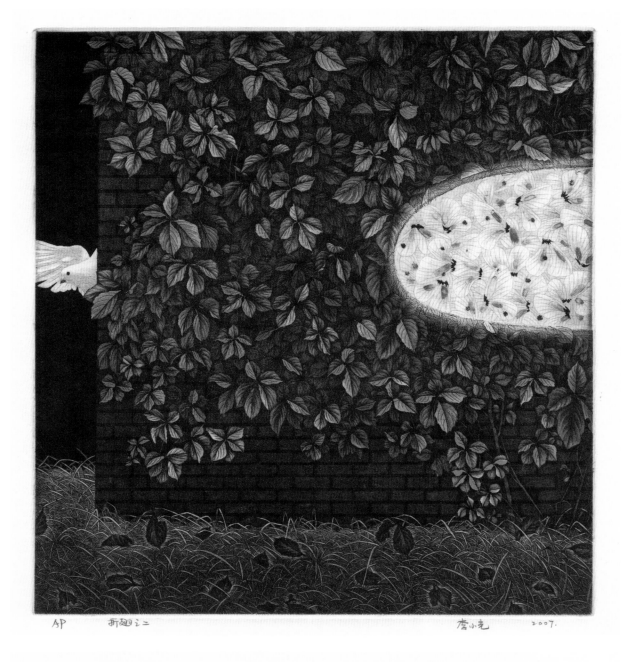

AP　折翅之二　　　　　　　　　　　　　　　李小光　2007.

AP　折翅之四　　　　　　　　　　　　　　　李小光　2008.

李小光

折翅之二、之四

2008年
23cm×25cm、24.5cm×25cm
铜版蚀刻、飞尘（版次 AP）

祝彦春

帕米尔记忆之二

2006年
80cm × 54cm
丝网套色（版次 4/25）

陈育文

看上去的美好之一

2010年
67cm × 100cm
铜版蚀刻、飞尘

3/30　　　　　　白雪公主 No.6　　　　　　张一凡 2009.7

张一凡

白雪公主系列之六

2009年
74cm×51cm
铜版美柔汀（版次 3/30）

张烨

屈原

2017年

26.8cm × 33.3cm

木版水印

张敏杰

无题 No.11

2009年
99cm × 70cm
丝网套色

鲍文慧

度量空间之一

2011年
60cm×70cm
丝网套色

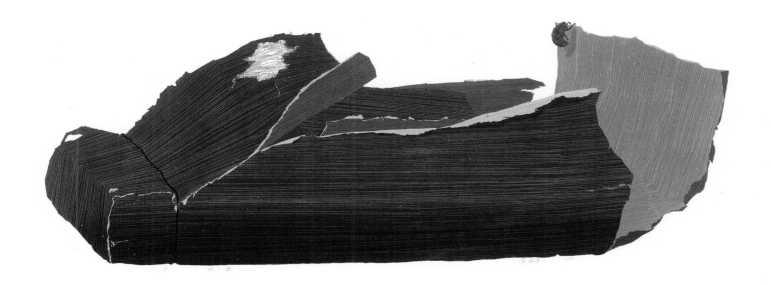

黄鸣芳

听禅

2013年
77cm×108cm
丝网套色（版次 1/10）

江超

山水

2011年
222cm×360cm
丝网套色

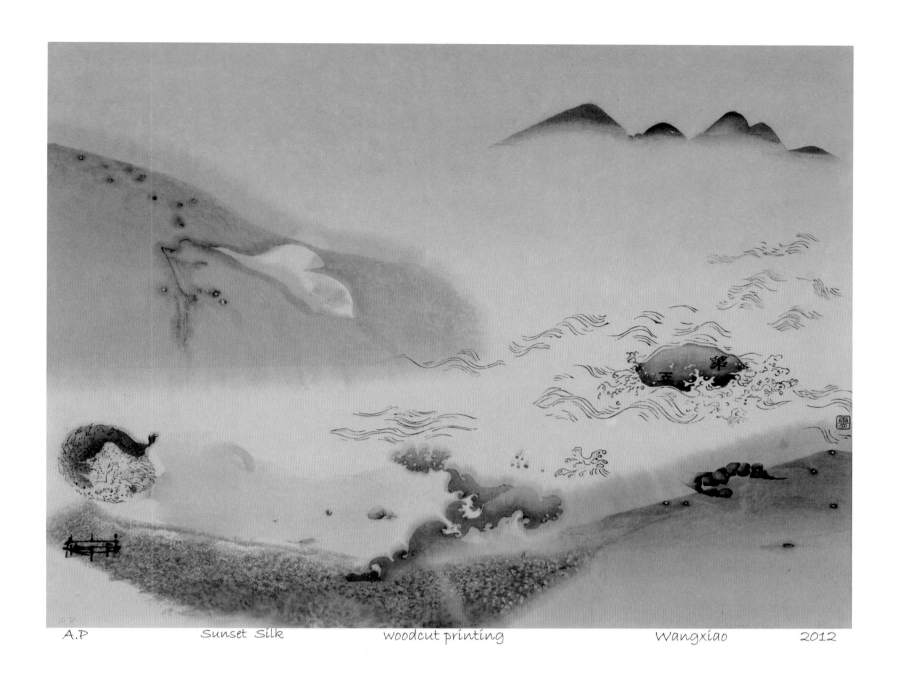

A.P Sunset Silk woodcut printing Wangxiao 2012

王霄

一个真实的故事之五

2012年
60cm×80cm
木版水印（版次 AP）

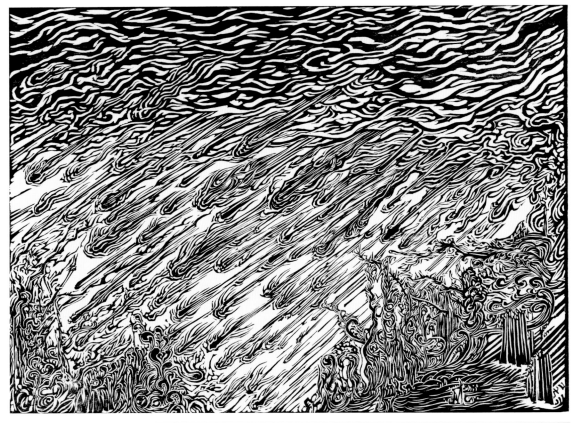

黄洋

木刻三十六景之东方雨炭、旷荡幽居、焚书废卷

2014年

45cm×60cm、45cm×60cm、45cm×60cm

木版单色

徐仲偶

城市印象——高速

2011年
122cm × 366cm
木版单色

李欢

童年系列

2011年—2013年
尺寸不定
木口木刻（版次 10/25）

王维荣

水上的日子

2016年
23cm×17cm
铜版蚀刻

张战地

路灯

2014年
87cm×71cm
铜版干刻

陈琦
玫瑰谷

2015年
179cm×89.5cm
木版水印

付斌

平行线系列之三

2014年
45cm×78cm
木刻着色

周吉荣

景观——碑、鼓楼

2013年
60cm×75cm、75cm×60cm
丝网套色

李亚平

生命难以承受的痛－2

2014 年
46cm × 30cm
铜版蚀刻、飞尘

2/10 向右看齐 NO.3　　　　　　　　　　　李军 2012.11

李军

向右看齐系列之三

2012年
85cm×60cm
木版套色（版次 2/10）

孔亮

酒吧系列之二

2009年

51cm×64cm

铜版独幅版画（版次 AP）

刘海辰

燃烧的意志

2015 年
100cm × 150cm
铜版蚀刻、飞尘

现代社会的魂魄
——试论国统区的木刻版画艺术

李树声

考察近代的文艺现象，离不开百年来中国社会激变的时代背景。

从1840年鸦片战争开始，腐朽的清政府在抵御帝国主义列强的炮舰侵略中软弱无力、委曲求全。接连失败的战局、丧权辱国的条约使中国从长期的封建社会逐步沦为半封建半殖民地社会。生活在半封建半殖民地社会中的中国民众，受尽昏庸反动的统治者和得寸进尺的殖民者的欺凌和压迫，民族存亡危在旦夕。然而，不屈的中国人民一直进行着前仆后继的反抗斗争，坚定的民族精英一直在寻求救国救民的真理。从辛亥革命到五四运动、从大革命到抗日战争、解放战争，经过近百年的艰苦求索和浴血斗争。终于在1949年建立起独立自主的中华人民共和国，从此结束了一个旧社会，迎来了一个新时代。

文化艺术也同样反映了这样一个斗争历程。虽然长期的封建社会构造了中国璀璨的文化艺术。但及至近代，随着社会性质的变化，建立新文化的要求不断高涨。于是不可避免地对旧的文化艺术进行"革命"。其间新旧矛盾的摩擦、对立、斗争是相当复杂的。新生的文化思想或许幼稚，但正如鲁迅所言，唯其如此，希望也正在这一面，它代表的恰是一种不同以往的、新的文化要求和价值取向。

作为新美术运动的一个组成部分，新兴版画运动在20世纪30年代诞生。实际上，应该说它是五四新美术运动的延续和发展。新美术运动是在接受了许多外来新思潮、新观念，特别是科学、民主观念之后开展起来的。它以提倡美育为核心倡导、以写生为基础的写实绘画，以反驳当时因循守旧、不思创变的文人绘画。同时，一些富有使命感的先驱者开始将美术家们组织起来，办学校、组社团、搞展览、普及美术知识，各种活动确实也开展得轰轰烈烈。但艺术之宫筑成之后又形成为新的象牙之塔，为艺术而艺术的思想不但脱离了社会现实，而且更严重的是脱离了人民群众。鲁迅对此很有意见，他在一篇《随感录》中的反问明白地表示了自己的不满："《泼克》美术家满口说新艺术真艺术，想必自己懂得这新艺术真艺术的了。但我看他所画的讽刺画，多是攻击新文艺、新思想的——这是20世纪的美术么？这是新艺术真艺术么？"（鲁迅《随感录五十三》，1918年收入《热风》）在《随感录四十三》中他又毫不留情地讽刺道："可怜外国事物，一到中国，便如落在黑色染缸里似的，无不失了颜色。美术也是其一：学了体格还未匀称的裸体画，便画猥亵画；学了明暗还未分明的静物画，只能画招牌。皮毛改新，心思仍旧，结果便是如此。"（鲁迅《随感录四十三》，1918年收入《热风》）从鲁迅这种相当尖锐的批评中可以看出，新美术运动虽然有成绩，但是其缺点是带有根本性的。

国统区的木刻版画艺术，是相对于解放区的木刻版画艺术而言的。所谓解放区、国统区习惯上是指解放战争时期对立存在的两种不同的政治地域范围。抗战胜利以后，国共两党和谈破裂导致解放战争爆发，随着战局深入，国统区越来越小，解放区随之发展壮大，最终经过三大战役，将国民党政府赶出了大陆，国统区也自然就从主体中消失了。当然，如果回溯1927年蒋介石发动"四一二"反革命政变取得政权后，南京政府的统治区则是一个很大的范围。当时还没有国统区这个词，以瑞金为中心的苏区不像后来的解放区那样强大。而我国新

朝花社选定，上海光华书局发行《新俄画选》

鲁迅编，《木刻纪程 壹》

胡一川，《到前线去》

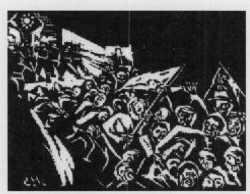

江丰，《要求抗战者，杀》

兴木刻艺术就诞生在国民党取得政权之后，其初生阶段和日后的发展有着极为密切的关系，出于其本身内在的逻辑联系和研究方便的考虑，笔者遂将20世纪初到1949年以前在国民党政权控制下生发的木刻版画艺术，都笼统地称为国统区木刻版画艺术。根据这一界定，笔者认为国统区木刻版画艺术的发展大体可以分为三个历史时期：抗战前时期，抗日战争时期，解放战争时期。但就木刻运动实际情况来看，在三个大的历史时期里还可以细分为五个以地区为代表的阶段，即上海时期、武汉时期、桂林时期、重庆时期和上海—北平时期。下文即是对这一总体概括和划分内容的具体阐述。

抗战前时期（1929—1937）木刻艺术的主要活动地区在上海。这一时期特别重要的是鲁迅生前为新兴版画所奠定的基础，坚实的基础无疑是日后木刻艺术蓬勃发展的重要前提。

新兴版画诞生的具体历史背景有二：其一是大革命的失败使中国革命遭遇严重挫折，全国陷入一片白色恐怖之中，坚定的革命者纷纷寻找新的革命出路。其二是马克思主义文艺理论、社会学理论传入中国，弗理契的《艺术社会学》、普列汉诺夫的《艺术论》、卢那察尔斯基的《艺术论》在20年代末出现了中译本，青年们受阶级论的影响开始思考艺术与社会、生活的关系，找寻艺术的出路。这一时期，鲁迅与友人柔石等合组"朝华社"，出版《艺苑朝华》，"目的是在绍介东欧和北欧的文学，输入外国的版画，因为我们都以为应该来扶植一点刚健质朴的文艺。"（鲁迅《为了忘却的纪念》，1933年收入《南腔北调集》）需要说明的是当时输入外国的版画并不是从阶级斗争的需要来考虑的。然而，革命形势发展很快，到1930年左联即已成立，所以在为《新俄画选》写小引时，鲁迅进一步阐述说："多取版画，也另有一些原因：中国制版之术至今未精，与其变相，不如且缓，一也，当革命时，版画之用最广，虽极匆忙，顷刻能办，二也。"（鲁迅《〈新俄画选〉小引》，1930年收入《集外集拾遗》）在此，他把版画与革命的关系公开明确了。1931年，鲁迅为一八艺社习作展览会写小引时，立场鲜明地说"现在的艺术，总要一面得到蔑视、冷遇、迫害，而一面得到同情、拥护、支持。一八艺社也将逃不出这例子。因为它在这旧社会里是新的年青的，前进的。"（鲁迅《一八艺社习作展览会小引》，1931年收入《二心集》）同年，鲁迅举办木刻讲习班则完全是受地下党的委托由冯雪峰直接向他交办的。参加学习的13名学员更是由左联负责组织安排的。木刻运动是中国共产党领导下的左翼文艺运动的一个组成部分，但当时中国共产党正处于左倾错误时期，若按照其左倾路线去指挥木刻运动，那么木刻运动不可能发展壮大成在国内外都产生影响的新艺术运动。鲁迅为新兴版画的健康发展可谓鞠躬尽瘁——编画集、找范本、举办展览会、和木刻青年通信、出版《木刻纪程》、送木刻到法国巴黎参加展览，而其中最重要的正是他全力以赴地纠正木刻青年们的左倾错误。对于在白色恐怖下木刻青年所表现出的不怕牺牲、冲锋陷阵的革命热情，鲁迅总是从长远的革命斗争出发，时时予以提醒。例如他说："战斗当首先守住营垒，若专一冲锋，而反遭覆灭，乃无谋之勇非真勇也。"（鲁迅《复唐诃信》，1933年6月20日收入《鲁迅书集》）在致陈烟桥的信中他也表达了这种清醒而策略的战斗作风——木刻还未大发展，所以我的意见，现在首先是在引起一般读书界的注意、看重，

于是得到赏鉴、采用，就是将那条路开拓起来，路开拓了，那活力也就增大；如果一下子即将它拉到地底下去只有几个人来称赞阅看，这实在是自杀政策。我们主张杂入静物、风，各地方的风俗，街头风景，就是为此"况且单是题材好是没有用的，还是要技术；更不好的是内容并不怎样有力，却只有一个可怕的外表先将普通的读者吓退。例如这回无名木刻社的画集，封面上是一张马克思像，有些人就不敢买了。"（鲁迅《二致陈烟桥信》，1934年4月19日）受到左倾路线影响的青年将艺术等同于政治，从事左翼美术活动就等于参加革命。国民党反动派也把新兴木刻视为政治活动，稍一暴露即遭反革命围剿、抓捕关进监狱，实行赶尽杀绝，不让其有任何立足之地。鲁迅之所以能够将新兴木刻由小扶植到大，从幼稚培育到成熟，就是在艺术与政治的关系方面，反复告诫木刻青年——"木刻是一种作某用的工具，是不错的，但万不要忘记它是艺术。它之所以是工具，就因为它是艺术的原故。斧是工匠的工具，但也要它锋利，如果不锋利，则斧形虽存，却非工具，但有人仍称之为斧，看做工具，那是因为他自己并非木匠，不知作工之故。"（鲁迅《复李桦信》，1935年6月16日）

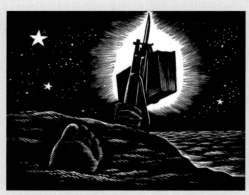

黄新波，《他并没有死去》

尽管在当时残酷的阶级斗争形势下，开展工作是很困难的，但是以大众化为中心的左翼文艺运动的方向是明确的，艺术为劳苦大众服务的理想首先在新兴木刻当中显示出来。从木刻作品中，我们也可以看到其鲜明的倾向性。1931年一八艺社习作展览会上胡一川的《饥民》《流离》和汪占非的《纪念柔石等》就表现出对劳苦大众的同情和对现实斗争的关注。《纪念柔石等》正是为了悼念被国民党枪杀的五位作家而创作的。九一八事变之后，全国抗日救亡运动蓬勃发展，反映当时人民反抗斗争的木刻作品也逐渐增多，仅以"到前线去"为题材的作品不少于三幅。从当时比较优秀的作品中可以看出，基本上分为两大类，一是同情劳苦大众的苦难生活暴露旧社会的黑暗。例如陈铁耕所作《母与子》，表现处于饥饿贫困当中的母子二人，除了等待当家人带回生活所需外，别无着落。江丰的《码头工人》描绘在黄埔江畔的码头工人迈着疲倦的双腿走在江边，笨重的体力劳动在等待着他们。野夫的《黎明》以天不亮就已经推着粪车倒马桶开始劳作的清洁工为表现对象。力群的《病》刻画老船工生病之后憔悴地躺在床上，一旁的老伴不知所措的场面。沃渣的《不愿做奴隶的妇女》着重反映妇女受到的种种压迫及其反抗精神。二是歌颂劳动人民的反抗斗争。代表性的作品如萧传玖的表现工人和资本家说理斗争的《交涉》，张望的刻画负伤工人坚强不屈而又疾恶如仇的《负伤的头》，野夫的表现1933年五一节群众上街游行与军警发生冲突的《搏斗》。郭牧的《1936年12月24日》、李桦的《怒吼吧！中国》也概括地表现出受尽欺压的中国人民的抗争精神。

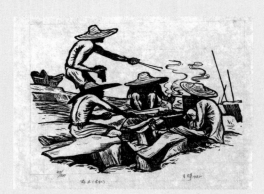

王琦，《石工》

在几年的艺术实践中积累起来的木刻作品，虽然有不少还处于幼稚阶段，但在内容上它开创了中国艺术史上前所未有的新篇章——关注劳动群众的生活并通过表现他们的生活苦难对旧社会提出控诉，这在过去是罕见的。另一方面，年轻的木刻家一直关注着日本帝国主义侵略中国的滔天罪行，他们通过积极而富有鼓动性的创作，号召和鼓舞人民投身于反抗侵略强暴的洪流中。所以鲁迅在《〈全国木刻联合展览会专辑〉序》中总结道："近五年来骤然兴起的木刻，虽然不能说和古文化无关，但决不是家中枯骨，换了新装，它乃是作者和社会大众的内心的一致的要求，所以仅有若干青年们的一副铁笔和几块木板便能发展得如此蓬蓬勃勃。它所表现的是艺术学徒的热诚，因此也常常是现代社会的魂魄。"（鲁迅《〈全国木刻联合展览会专辑〉序》，收入《且介亭杂文二集》）

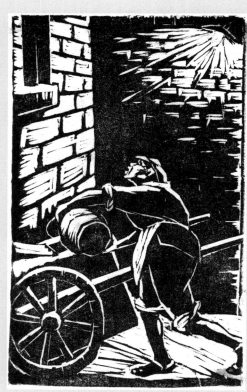

郑野夫，《黎明》

新兴木刻将鲁迅推荐的范本——梅斐尔德的《士敏土之图》以及凯绥·珂勒惠支、法复尔斯基、克拉甫兼珂、麦绥莱勒等人的创作——作为学习对象，开辟中国新绘画的现实主义道路。因此，我们应该认识到新兴木刻绝不仅仅是一画种问题。而是涉及到中国现代绘画的道路

和方向问题。经过两次全国性的木刻展之后，可以看到在短短的几年中，虽然历经艰苦，但其规模和艺术水平仍有所发展，为现实主义绘画的发展打下了良好的基础，准备了一定的人才力量。

鲁迅在他生命的最后七八年内对美术事业的发展贡献殊甚，因此受到人们的普遍爱戴而被称为导师。他逝世后，其思想言行仍然是国统区木刻运动发展的精神支柱。

抗日战争时期 (1937—1945)，木刻版画艺术的主要活动地区在武汉、桂林和重庆三处。1937年7月7日，日本帝国主义发动卢沟桥事变后，战争的阴霾笼罩全国沿海大城市。处在日军铁蹄践踏的危机当中，大批知识分子被迫向内地流亡。地处全国中心的武汉遂成为政治、军事、文化的中心。但在1938年，这一中南重镇亦遭失守厄运，流亡的艺术家始向云贵川转移，一部分人到达广西桂林，继续开展抗日救亡活动。到1941年皖南事变爆发后，国统区的白色恐怖日益炽酷，各种进步活动为暂避猖狂的反革命气焰，保存力量，被迫转换组织名目。中华全国木刻界抗敌协会即变更为中国木刻研究会才得以潜入重庆，继续开展木刻活动，推动木刻运动发展。

武汉时期

抗日民族统一战线形成之后，全民抗战的热潮空前高涨。军队恢复了北伐军时期的建制，在军事委员会下设立了政治部，规定由国共两党分别担任其正副主任。中国共产党指派周恩来同志到武汉任副主任，在他的领导下，政治部下设由郭沫若任厅长的文艺厅（即三厅）。政治部三厅建立以后，各地知识分子云集武汉，积极开展抗日宣传。美术界中以漫画家、木刻家表现得最为活跃，油画家、国画家也都投身抗战，其中比较突出的是唐一禾、张善孖、吴作人、李可染等人。文艺界除进行日常的宣传抗战工作之外，最有意义的也是现代文艺史上的空前大事，即建立了自己的组织核心——中华全国文艺界抗敌协会。相应地，中华全国美术界抗敌协会亦建立起来，但遗憾的是，美术界这个协会被国民党御用文人张道藩一手操纵着，对进步的漫画家、木刻家采取排斥态度。但不久，在革命风雨中经受锻炼，并已成熟起来的漫木工作者以持之以恒的团结战斗精神，分别自觉地建立起自己的抗敌协会。1938年6月12日，中华全国木刻界抗敌协会（简称全木协）在武汉成立，到会共三十余人，大家通过了宣言、会章，选出力群、马达、李桦、赖少其、黄新波、陈九、安林、卢鸿基、罗工柳、黄铸夫、刘建庵、郑中铁等21人为理事，推选马达、力群、卢鸿基、刘建庵、陈九为常务理事。从此，木刻界有了一个坚强的领导核心。这是鲁迅逝世后，木刻发展中的一件大事，它对国统区木刻运动的发展将起到重要的核心作用。

在武汉期间，江丰曾在胡风的帮助下，将从上海带来的第三回全国木刻展的作品以及一些新征集的作品，以七月社的名义在汉口举行了抗敌木刻画展览会。中华全国木刻界抗敌协会成立之后曾编辑出版了一本《全国木刻选集》。

桂林时期

因战局紧张，在武汉撤退前，全国木刻界抗敌协会的工作就移交给在重庆的郑中铁、王大化、文云龙、黄铸夫四人负责，在以郑中铁为首的全木协工作期间，曾发展了一些新会员并在桂林、成都、湖南、昆明等省市建立了办事机构或分会筹备组织。如桂林办事处由刘建庵、赖少其、黄新波负责；成都的分会筹备会由王大化筹备，有郭荆荣（郭均）、秦威、何以、

王朝闻、张漾兮、方菁等人；湖南的分会筹备会由李桦、温涛负责；昆明也有分会筹备会，但情况不详。浙江的木刻运动一直较活跃，那里有野夫、万湜思等人。此外他们还从事一些木刻工具供应工作，并组织小型木刻流动展览。所办第三届全国抗战木刻展览，则是一个较大的活动，各地共有 102 名木刻作者参加，展出作品达 571 件，《新华日报》为此专门发表了特刊。1939 年 7 月全国木刻界抗敌协会迁往桂林。

桂林当时是左翼文化人士比较集中的一个城市。夏衍正在桂林主编《救亡日报》，原全木协桂林办事处成员刘建庵、赖少其、黄新波也都是共产党员，对于他们而言，将革命文艺的旗帜高举起来是责无旁贷、自然而然的任务，因此全木协决定将总会设在桂林。全木协在桂林时期做的工作较武汉时期要多，成绩也更加可观。在桂林时期，木运的中心工作除继续开展展览和出版两种传统活动外，更注重新作者的培养和对木刻运动具有意义的理论问题进行讨论。

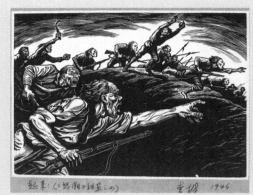

李桦，《怒潮组画·起来》

1939 年 10 月 19 日，全木协在桂林举办的鲁迅逝世三周年纪念木刻展览会，是木刻工作者以实际行动纪念鲁迅的一次内容充实、规模较大并获得强烈反响的展览活动。展览内容包括国内木刻精选 329 件、中国古代木刻 30 幅、西洋古今木刻 62 幅以及木刻运动史料文献 84 种。展出时还出版特刊 3 种，并有各界的评论。

1940 年 10 月 19 日举行的"木刻十年展"从举办时间看，也同样具有纪念鲁迅的意义。这次的展览规模可谓空前，征集的作品中包括近十年的佳作以及近作，并有延安地区的作品总数达 494 幅，另外，还陈列了木运十年来的历史文献 140 种。通过作品和文献，展览全面形象地勾画出了中国木刻艺术十年来的发展轨迹并预示了其未来的发展前途。这次展览在桂林展出之后，曾移展于曲江和长沙，都收到了很好的效果。

这个时期的木刻出版物较前更进一步得到发展。木刻期刊首次亮相，画集中出现了手拓本和机印本画报，副刊、年片、门神的出版也较活跃。1939 年赖少其、刘建庵在《救亡日报》编辑副刊《救亡木刻》十日刊，内容包括木刻创作、理论及工作报导等，并附有《艺坛简报》，出版至第 12 期时停刊。不久，他们又与漫画宣传队合编《漫木旬刊》。木刻与漫画的这种合作形式在这个时期特别流行，照此形式出版的还有《工作与学习漫画与木刻》，到 1940 年 1 月、8 月出版《漫画木刻月选》二辑后，漫、木合作的形式才逐渐结束。全木协在桂林首次出版木刻专业刊物《木艺》，前后两期。

在理论探讨方面，这一时期着重于木刻的大众化、木刻质量的提高、木刻的民族形式和绘画现实主义等问题。

在培养新作者方面，除已经开始的木函班之外，这一时期的新发展是学校的木刻运动。凡是在学校任教的木刻骨干，大多积极组织学生开展木刻活动。例如黄荣灿在西南联大组织木刻习作会，张慧、罗清桢在广东大埔县立中学及百侯中学组织木刻会，青田温州中学在金逢孙推动下各班都上了木刻课，后来金逢孙又在金华师范中学组织木刻队。这些学校的木刻团体不仅到处开展览会，而且也出版有纪念集。

这时期还有两个木刻运动的新基地——浙江和福建。

沪宁失陷后，原在上海等地从事木刻活动的郑野夫、金逢孙、俞乃大等相继回到浙江，于 1939 年 11 月 15 日组成了浙江战时木刻研究社，隶属浙江省战时美术工作者协会，由孙福熙任社长，金逢孙、万湜思任副社长。1939 年初他们编印了《战画》，作为社刊。这个刊物上漫画、木刻都有，但主要发表的是该社的木刻创作和木刻讨论文章，1940 年 2 月出至第 11 期时停刊。1939 年 12 月，他们又用"刀与笔社"的名义出版了一种文学与木刻的综合杂志《刀与笔》，由万湜思、项荒途主编，至 1940 年 2 月被国民党勒令停刊，共出版了 4 期。

浙江战时木刻研究社筹建过一个木刻函授班，报名参加的学员达一百多人。木函班出版内部刊物《木刻半月刊》作为讲义，专门介绍作品与理论，传授艺术基本知识，对木刻创作进行指导，兼发布社内功课的批阅、公告等，在木运的启蒙工作方面做出了较大贡献。当时东南各地的木刻新作者辈出，这种通俗教科书式的刊物作用功不可没。野夫还将全国的木刻创作精选编印成集，作为木函班学员的示范作品，前后出版了《旌旗》《号角》《战鼓》《铁骑》《反攻》5集。这些出版物均按期分寄社员，不另收费，这在战争时期颇为不易。木函班还聘导师分区进行指导，桂林区导师李桦、黄新波金华区导师朱宣民、万湜思、项荒途、杨可扬，永康区导师俞乃大、金逢孙，丽水区导师野夫、潘仁，温州区导师张明曹。

1940年8月17日，为配合战时木刻运动的需要，由郑野夫发起创办了浙江省木刻用品供给合作社（简称木合社）。该社起初规模很小，只有铁匠两人，股金不过三百多元。不久添雇木工和刀柄工各一人，租了几间房子为社址，正式成立了木刻刀具制造工场。"这时生产率已逐渐增加，品种也随之而精，对外影响也慢慢地扩大，业务范围由一县至数县，由一省至数省。供给对象也由少数个别研究者扩大到团体机关，甚至成为学校艺术教育重要的工材。"（郑野夫《十六个月来的木合社》，原载《木合》）1941年4月，敌机疯狂轰炸浙江丽水，木合社一度将工场迁至城外，但仍无法维持，只好迁往江西上饶，后来又迁往福建崇安赤石，直至抗战胜利后才在1946年5月由崇安迁至上海。木合社不仅供应木刻刀具，而且还开办了出版社和一个小型印刷厂。在丽水时，野夫、可扬就曾主编出版过《木刻艺术》双月刊两期及《木合》多期。1944年木合社迁往福建后，杨可扬还主编了《新艺丛书》，并先后出版了陈烟桥的《鲁迅与木刻》，阿扬的《新艺散谈》，邵克萍的《武夷山的山、水、茶》（木刻画册），安怀（杨可扬）的《民族健康》（木刻画册），野夫（编）的《活页画帖》，以及野夫、阿扬、克萍（合编）的《给初学木刻者》等。这都是抗日战争期间浙江地区以郑野夫、杨可扬、邵克萍为首的木刻家为推动中国木刻运动发展做出的实际贡献。

福建是另一个木刻运动比较活跃的地区，这里的画刊出版和社团组织工作也搞得有声有色。

1939年冬，上海文艺界进步人士在福建创办的改进出版社，出版了《战时木刻画报》，该画报为版画半月刊，以宣传抗日为主要内容，每月出版两期。画报初由江则民、萨一佛担任编辑，至1940年夏，邀朱鸣冈担任主编，萨一佛任助理。

1939年，在闽北沙县由福建省军管区政治部编辑出版了《大众画刊》。该刊主要负责人为宋秉恒，荒烟和耳氏也参加了编辑工作。刊物最初为八开本，后改为十六开本，内容主要是木刻和漫画，亦刊登木刻连环画和一些抗战短篇文学，共出版了24期。1940年9月曾辑选其中的作品24件，出版了一册《大众版画选》。

此外，福建抗敌后援会曾成立战地工作团，由邓向椿等人负责编辑出版有《抗战木刻集》。萨一佛、林秉雄、赵肃芳、史其敏等人在福州组成的"刀尖木刻社"，亦曾出版《刀尖》木刻半月刊。1939年在闽南泉州，由许霏、史其敏、许天啸等组织成立"白燕艺术学社"，以提倡版画，传播革命艺术理论，广泛团结美术界人士为其主要任务。

1940年7月，中华全国木刻界抗敌协会福建分会正式成立。由宋秉恒、荒烟、耳氏、萨一佛、林秉雄任理事，宋秉恒、荒烟主持会务工作。分会成立同时举行了"七·七版画展览会"。

抗战进入相持阶段以后，木刻工作者分散在各省较集中的地方就形成一支木刻队伍，有组织地开展工作，如上述浙江、福建地区就比较突出，其他地区如湖南、广东、江西、湖北、云南、贵州也都有相似的情况，这里就不再一一介绍了。

重庆时期

1941年皖南事变的爆发使国内的政治形势陡然严峻，抗日民族统一战线濒临破裂。1941年元旦，国民党中央社会部以全国木刻界抗敌协会三年来未呈报工作报告、亦不接受领导为由，将全木协和其他进步艺术团体一起解散了。半年后的6月21日，苏联卫国战争爆发，全世界反法西斯浪潮高涨，国内政治的紧张状态渐趋缓和，于是在重庆的木刻家丁正献、王琦、卢鸿基、刘铁华等遂有恢复全木协的想法。为了避免锋芒外露，便于争取合法地位，他们在名义上变更中华全国木刻界抗敌协会为中国木刻研究地（简称木研会）。几经交涉后得到国民党中央社会部的认可，1942年1月3日，在重庆中苏文化协会二楼会议室木研会召开成立大会，与会人员只限重庆地区木刻作者，总共不到30人，会议选举王琦、刘铁华、丁正献、罗颂清、邵恒秋五人为重庆总会常务理事，卢鸿基、汪刃锋、刘平之等为理事，外地理事有湖南李桦、福建宋秉恒、浙江郑野夫、广西刘建庵、广东刘仑、江西徐甫堡、贵州杨漠因（陈耀寰）、云南刘文清等。会后，在外地的理事们又筹备起一些分会和支会，曾经沉寂一时的木刻运动，随着革命形势的变化又活跃了起来。

木研会成立后，得到中共南方局文化组的大力支持，《新华日报》为其开辟了《木刻阵线》作为会刊。还有《新蜀报》的《半月木刻》（丁正献、王琦编）、《国民公报》的《木刻研究》（王琦编）都是联系各地木刻同志的纽带，长期在重庆负责南方局工作的周恩来十分关心国统区的木刻运动，他对木刻工作的指示，通过在南方局文化组工作的同志得到及时传达。

木研会除举办木刻函授班、培育木刻新人等工作外，最有影响的举措是举办展览和对外进行文化交流。

在众多展览活动中，以两次全国性的双十全国木展规模和影响为大。当时实行的展览组织办法是将国统区划分为川、湘、桂、赣、粤、闽、滇、浙、皖、黔10个省区，由各区理事征集作品一式10份，然后互寄，使各区都有一份完整的作品在本省巡回展出，各区的展出时间均定在当年的10月10日，故称双十全国木展。但施行之后，因各地条件不同，展出的时间和作品数量都有差别。

1942年的第一届双十全国木展共有7个区举办。由周恩来从延安带到国统区的一批解放区木刻也由木研会制成锌版，复印之后寄往各区参展。在重庆举办的"双十全国木展"，因场地关系推迟到10月14日开幕，展出作品255件，其中包括解放区木刻30件。展出的盛况空前，观众达到15000人次。著名画家徐悲鸿在参观后即刻在《新民晚报》上撰文，盛赞中国木刻家们取得的成就，其中尤以对古元的版画褒扬有加，他认为"中国新版画界已诞生一巨星"，称古元为"中国艺术界中一卓绝之天才""是他日国际比赛中之一选手……必将为中国取得光荣的"。

1943年木研会召开会员大会，并举行改选。王琦、丁正献、刘铁华、卢鸿基、美克靖当选为常务理事，增选郧中铁、刘建庵、许霏、蔡迪支、唐英伟、宋秉恒、梁永泰等为监事。同年10月又组织了第二届双十全国木展，在8个省区举行，这一届解放区作者未参加。

1944年湘桂大撤退后，交通阻塞，作品无法互寄，原拟举办的第三届双十全国木展未能如愿举行。

1945年抗战胜利后，王琦、汪刃锋、丁正献、王树艺、陈烟桥、梁永泰、陆地、黄荣灿、刘岘9人在重庆举行了木刻联展。这个展览不仅是抗战木刻运动的闭幕式，同时也拉开了一个新时期的序幕。

木研会在对外交流方面的活动成绩非常突出。在对苏交流中，木研会曾组织过中国木刻送苏展览，这附送《中国木刻界致苏联人民书》和《中国木刻工作者致苏联木刻家信》，也收到过苏联美术批评家苏沃洛夫执笔撰写的文章《评中国木刻艺术》和苏联美术家联盟组织委员会主席格拉西莫夫签署的《致中国木刻界同志的信》，在重庆中苏文协举办过第二次苏联版画展览会。与英、美等国的版画交流也很频繁，送英版画展览有3次之多。美国《生活》杂志驻华记者白修德建议征集中国抗战美术作品赴美展出。1945年12月，木会供稿的《中国木刻集》由赛珍珠主编，纽约约翰出版社出版，收录中国木刻家三十余人的作品95幅，集中介绍了中国抗战木刻的艺术成就。另外，木研会也在印度、锡兰等国举行过版画展览，受到了当地艺术家的赞赏。

抗战时期，虽然开展艺术创作的物质条件十分简陋，但是新兴木刻在鲁迅精神的鼓舞下，经过木刻工作者的艰苦奋斗，仍然取得了很大的成绩。在抗战初期全民反侵略热情的激励下，木刻在宣传抗战、歌颂抗战当中的英雄业绩方面都留下了鲜明的足迹。至抗战转入相持阶段后，创作者从义愤填膺转为冷静坚强地面对现实，在艺术上也有些进行探索和加工的条件，一批优秀的作品随之涌现。如李桦《晚归》（1942年）、林仰峥《神圣的教堂》（1942年）、荒烟《末一颗子弹》（1941年）、汪刃锋《嘉陵纤夫》（1943年）、蔡迪支《桂林紧急疏散》（1945年）、王琦《石工》（1945年）、黄新波《孤独》（1943年）、陆田《宜山妇女》、梁永泰《机车上水》（《铁的动脉组画》之一，1944年）等。这一时期出版的个人专集也最多，如黄新波《心曲》、李桦《烽烟集》、蔡迪支《木刻新丛》、陆田《陆田木刻画集》、宋秉恒《十二个月》、朱鸣冈《鸣冈木刻二集》、杨讷维《黑白集》、邵克萍《武夷山的山、水、茶》、杨可扬《民族健康》、万湜思《中国战斗》、吴忠翰《旅途拾集》（1944年）等。

解放战争时期（1945—1949）的木刻版画艺术主要活动地区在上海、北平。抗战胜利后，中国人民原本期望有一个和平建设的新时期，但国民党反动派却在美帝国主义的支持下，向解放区军民发动了全面进攻，妄图消灭共产党，实现蒋介石在大革命北伐之后的美梦。战后的国统区比30年代愈加黑暗腐败，经济凋敝，民不聊生，因此反对内战、争取民主、推翻蒋家王朝就成了全国人民新的历史任务。新兴木刻在中国处于两种命运的大决战时刻，立场坚定、旗帜鲜明，和全国人民一道担负起推翻蒋家王朝反动统治的历史重任，发挥了积极的战斗作用。

在这个时期木刻界的组织机构做了新的调整。抗战胜利后，木研会迁往上海，国统区的木刻家们从四面八方陆续向上海集中，据《木刻艺术》报道统计，1946年5月前到达上海的木刻家已达二十余人，5月以后还陆续有人到沪。6月4日，汇集上海的木刻家首次集会决议，将中国木刻研究会改组为中华全国木刻协会，设立了筹备委员会，并立即筹办抗战八年木刻展览会，并出版会刊《木刻艺术》。在筹办展览的过程中进行了选举，选出李桦、郑野夫、陈烟桥、王琦、杨可扬为常务理事，决定每年春秋二季各举办一次全国性木刻展览会，并设立木刻函授班等。

抗战八年木刻展览会筹备委员会是一支空前强大的工作班子，共分为6组。

总务组：王麦杆、陈珂田、汪刃锋、刘铁华、翁逸之、余白墅。

征集组：郑野夫、贺鸣声、邵克萍。

编纂组：王琦、荒烟、章西崖、阿杨、葛克俭。

宣传组：陈烟桥、阿杨、陈沙兵、戎戈。

出版组：李桦、夏子颐、章西崖、翁逸之。

展出组：余白墅、丁正献、沈牧心、李志耕。

展览作品审查委员会郑野夫、李桦、陈烟桥、王琦、汪刃锋、王麦杆。

抗战八年木刻展选择9月18日日本帝国主义侵略我国东北这一国耻纪念日在上海大新

公司画廊举行，这一次历史性的回顾展内容有单幅木刻和连环木刻共897幅（包括部分解放区木刻），参加作者共113人，同时展出15年来的木刻运动史料。展出期间，京、沪各大报出版特刊10种予以介绍和报导，展览组织者还在《木刻艺术》《新华日报》及《文汇报》上发表题为《木刻工作者在今天的任务》的告全国木刻同志书，另外还选取了75位木刻家的100幅作品编印成《抗战八年木刻选集》，由开明书店出版。

抗战八年木刻展的成功举办，标志着国统区木刻运动的领导核心越来越成熟，组织、宣传工作都做得很出色，特别重要的是明确地提出了木刻工作者在今天的任务：

"木刻工作者既以人民意志为意志，那么今天的工作方向，自然也应以人民的需求为方向——很明显，也即是争取和平民主的方向。"

"只有投身在民主斗争的洪流中，才能把自己锻炼成一个坚强无匹的战士，真正担当得起伟大的任务，也才能使我们的作品真正适合于人民的要求，才不致做一个如导师鲁迅先生所痛恶的'空头的艺术家'。"（全木协《木刻工作者在今天的任务》，原载《木刻艺术》）

1946年底，蒋介石发动的全面内战把人民又卷入了灾难当中，国统区的工人、知识分子和青年学生掀起了大规模的反饥饿、反内战的民主运动，国民党反动派对民主运动进行了残酷镇压。报纸上的版画附刊被迫停刊，《木刻艺术》也只出版了两期，许多版画家被列入黑名单遭到逮捕，有的版画家被迫逃到香港，参加香港的人间画会活动，继续战斗。在上海的木刻家成功地实现了从1947年至1948年每年春、秋各举行一次全国性木刻展的计划，共举办了4次。值得一提的是1947年上海"五二〇"学生运动爆发前夕，李桦、杨可扬、邵克萍、黄永玉等几位木刻家通宵达旦地刻出12张木刻传单的木版，第二天学生们在教室里轮班赶印出8000张木刻传单，当"五二〇"大游行时，《向炮口要饭吃》《官肥民瘦》《打倒好战分子》《钞票满天飞，人人活不了！》《你这个坏东西》《团结就是力量》等传单漫天飘洒，犹如一颗颗子弹射向了反动派。在北平的学生运动中，木刻传单也同样发挥过重要作用。在迎接解放的日子里，南京的陆地曾刻制了《欢迎人民解放》《工农联合起来建设新中国》等4幅套色木刻招贴画，印刷了10万份。在上海的赵延年、邵克萍、杨可扬、郑野夫、陈烟桥等接受地下党布置的任务，刻制贺年卡和木刻传单。北平国立艺专的进步师生也同样接受地下党布置的刻制木刻传单的任务，《人民解放军是人民的军队》《严惩反动分子》等张贴在街头，对群众起到了鼓动和宣传作用。

解放战争的四年时间中，国统区的木刻创作出现了一个新的高潮，好作品数量之多是空前的，有的作品成为其作者一生的代表作，如李桦《怒潮组画》、黄新波《卖血后》、王树艺《自行失踪的人》、王麦秆《放回来的爸爸》、杨可扬《教授》、邵克萍《夜阑人静》、龙廷霸《孤儿寡母》、黄永玉《我在海上一辈子》、张漾兮《人市》、赵延年《抢米》、杨讷维《沉默是最高的抗议》、朱鸣冈《迫害》、夏子颐《闻一多像》等，这些作品排列在一起，不难看出作者们以其敏锐的眼光，洞察到人吃人的旧社会中种种不合理的、血淋淋的现实，生活的真实为艺术的真实提供了丰富的素材，富有感情的作品形象地反映了那个旧时代的社会本质，这些作者的功绩是永远值得称赞的。

回顾国统区木刻运动的发展和各个时期木刻创作所取得的成绩，可以归纳出这样几点认识。

一、国统区木刻自始至终都是以鲁迅的艺术观作为自己的指导思想，鲁迅是木刻家的精神支柱。那么什么是鲁迅的艺术观？简略归纳起来至少有以下几点：

1.鲁迅认为美术之所以为美术有三要素："一曰天物；二曰思理；三曰美化。缘美术必

陈烟桥，《春之风景》

李桦，《"5. 20"传单（钞票满天飞，人人活不了）》

李桦，《晚归》，23cm×35.7cm，1938年，木版单色，中央美术学院美术馆藏

中国木刻协会编，《中国版画集》

有此三要素，故与他物之界域极严。"（《拟播布美术意见书》）

2."为了大众，力求易懂，也正是前进的艺术家正确的努力。"（《论"旧形式的采用"》）

"'连环图画是产生不出托尔斯泰，产生不出弗罗培尔来'，但却以为可以产出密开朗其罗、达·文希那样伟大的画手。"（《论"第三种人"》）

3."现在的艺术，总要一面得到蔑视、冷遇、迫害，而一面得到同情、拥护、支持。"（《一八艺社习作展览会小引》）

4."盖中国艺术家，一向喜欢介绍欧洲19世纪末之怪画，一怪，即便是胡为，于是畸形怪相，遂弥漫于画苑。而别一派，则以为凡革命艺术，都应该大刀阔斧，乱砍乱劈，凶眼睛，大拳头，不然，即是贵族。我这回之印《引玉集》，大半是在供此派诸公之参考的，其中多少认真，精密，那有仗着'天才'一挥而就的作品，倘有影响，则幸也。"（1934年致郑振铎信）

5."依我看来，青年美术家应当注意以下三点：一不以怪炫人，二注意基本技术，三扩大眼界和思想。画家如仅画几幅静物、风景和人物肖像，还未尽画家的能事。艺术家应注意社会现状，用画笔告诉群众所见不到的或不注意的社会事件。总而言之，现代画家应画古人所不画的题材。"（在中华艺术大学的讲演）

6."我已经确切的相信，将来的光明，必将证明我们不但是文艺上的遗产的保存者，而且也是开拓者和建设者。"（《〈引玉集〉后记》）

7."采用外国的良规，加以发挥，使我们的作品更加丰满是一条路；择取中国的遗产，融合新机，使将来的作品别开生面也是一条路。"（《〈木刻纪程〉小引》）

鲁迅艺术思想的这些基本点直接影响了国统区木刻的发展，导师的精神永远鼓舞着大家的前进。

二、国统区木刻直接或间接地接受着中国共产党的领导。30年代的一八艺社、春地美术研究所、野风画会、涛空画会、暑期绘画研究所，都是左翼美术家联盟公开合法的活动形式。当时中国共产党所犯左倾盲动主义和关门主义、宗派主义的错误，直接影响着木刻运动。抗日战争爆发以后，周恩来长期主持国统区工作，他对国统区文艺运动所起的作用和功绩是现代文艺史永远不能泯灭的。他先后在重庆、上海两次亲自接见木刻家和漫画家，并通过南方局文化组的工作人员，不断与木刻家取得联系，支持大家工作，还不断将延安木刻带到国统区参加展览。这些都说明共产党一直是木刻运动的领导者。另外，1938年成立的中华全国木刻界抗敌协会一直是木刻界坚强的组织者、领导者，其成员不是受到鲁迅的直接教诲，就是与共产党有关。中国现代木刻运动虽然分别在不同地区，但不存在两个中心，国统区、解放区都是站在中国共产党一边，站在人民大众一边的，为此国民党才非常恼火和惧怕，一再予以打击和迫害。

三、现代版画一直坚持现实主义的创作方法，坚持艺术总是一个时代客观现实反映的创作认识规律。过去有新现实主义与旧现实主义的说法，认为国统区的木刻创作鞭笞、揭露了旧社会的黑暗，基本上是属于旧现实主义范畴的批判现实主义。当社会现实尚不存在新的值得歌颂的光明之时，必然要真实地暴露黑暗，但国统区木刻绝不是自然主义地反映当时的社会黑暗，而且通过暴露黑暗激起人民群众的反抗和斗争，并且对于群众运动中涌现出的新生事物，国统区木刻也一直是颂扬和支持的。在国统区木刻中，能够看到许多对反抗斗争的热情歌颂，那些木刻指出了事态发展的光辉未来，所以把国统区木刻看成是旧现实主义的看法是片面的。应该说，国统区木刻的成功就是我国革命现实主义艺术实践的结果，实践证明革命现实主义者有着无匹的生命力。

（原文发表于《美术》2001年第9期）

纪念鲁迅诞辰 120 周年
——试论解放区的木刻版画艺术

邹跃进　李小山

在中国现代美术史和版画史上，解放区的木刻艺术占有极其重要的地位。一方面，解放区的木刻版画艺术继承和发扬了鲁迅先生培育起来的新型木刻的传统；另一方面，它又根据解放区特定的历史条件和革命的需要，在毛泽东文艺思想的指引下，积极探寻木刻艺术发挥社会作用的最佳途径和方式，创造出了一批具有中国风格和中国气派的艺术作品，从而在艺术形式和艺术内容两个方面，对中国共产党领导下的解放区，给予了极富创造性的形象表达。本文首先将从历时性的角度对解放区木刻版画的发展过程进行简短的历史描述，然后从共时性角度研究和探讨解放区木刻版画艺术作品的性质与特征，以阐释它们在中国现代美术史上的意义与价值。

在抗日战争和解放战争期间，木刻版画艺术的活动与创作遍布所有重要的解放区，如延安、晋冀鲁豫、晋察冀、晋绥、新四军抗敌革命根据地和东北解放区等。当然，解放区木刻版画的活动与创作中心还是在延安。这是因为：

一、延安作为中国共产党中央机关的所在地和解放区的首府在当时的历史条件下，具有革命圣地的神圣含义从而在抗日战争爆发后吸引了一大批有志于革命的美术青年从上海、杭州、广州等地来到延安，其中有胡一川、沃渣、江丰、马达、陈铁耕、黄山定、张望、刘岘、力群等。这批版画家大都参加过鲁迅领导的新兴木刻运动，或在美术院校接受过正规的艺术训练，具有思想进步、富有革命精神和较好的艺术水平等特点。这样就使延安的木刻版画艺术能在鲁迅先生倡导的新兴木刻的革命传统和艺术水平的基础上发展和进步。

二、在延安的中国共产党的领导阶层，不仅极其重视文化艺术工作在革命中的重要作用，而且还极富远见地兴办艺术学院，为当时的革命和未来的建国需要培养新型的文艺人才。1938年10月，由毛泽东、周恩来、林伯渠、徐特立和周扬等人发起，在延安成立了鲁迅艺术文学院（简称"鲁艺"）。在《鲁迅艺术文学院创立缘起》一文中非常明确地阐明了创办"鲁艺"的目的、意义和价值："艺术——戏剧、音乐、美术、文学是宣传鼓动与组织群众最有力的武器。艺术工作者——这是对于目前抗战不可缺少的力量。因之培养抗战的艺术工作干部，在目前也是不容稍缓的工作。"

一方面，由于当时的物质条件比较艰苦，油画和中国画所需要的制作材料很难在解放区弄到，而创作木刻的工具和材料则能自己想办法解决。另一方面，当时来延安的美术青年，大部分是木刻版画艺术家。当然还有一个重要因素，就是木刻版画艺术因其自身的复制能力特别符合解放区抗敌宣传、组织群众等工作的需要，也即鲁迅先生早在1930年就说过的"当革命时版画之用最广虽极匆忙，顷刻能办"（《新俄画选》小引）。这样延安"鲁艺"的美术系，从某种意义上来看，实际上就成了木刻版画系。先后在延安"鲁艺"艺术系执教的有胡一川、沃渣、马达、江丰、陈铁耕、力群、刘岘、张望、黄山定、王式廓、陈叔亮、王曼硕、蔡若虹、胡蛮、王朝闻等，"鲁艺"刚成立时美术系的系主任是沃渣。1940年，美术系扩大为美术部，下设美术系和美术工场，由江丰任美术部主任。延安"鲁艺"先后培养了一大批优秀的青年美术家，其中有古元、彦涵、罗工柳、王琦、焦心河、夏风、张映雪、

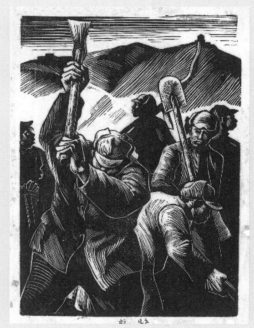

古元，《开荒》

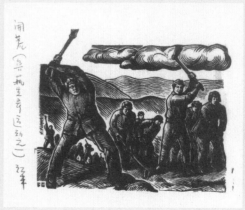

江丰，《开荒》

罗工柳，《敌后方木刻》

张映雪，《欢庆解放》

罗工柳，《关向应同志像》

郭钧、林军、牛文等。

三、在延安，除了有"鲁艺"这个艺术创作和教学中心外，还有许多木刻版画艺术家分别在延安的其他一些单位工作。这些单位有《解放日报》社、边区群众报社、青年干部学校艺术部、各级政治部的宣传队、延安美术界抗敌协会、边区文协美术工作委员会等。在上述单位工作的木刻版画家们，通过各种方式（教学、创作、出版、展览、组织、宣传），同样为延安的木刻画工作作出了贡献。

四、还有一个原因是延安的木刻艺术有相对稳定的生存环境来进行艺术创作。这正如江丰所说的那样："延安的时刻，在艺术上一般较优于各个解放区的作品。其重要原因之一，是由于英勇的陕甘宁边区军民，在八年抗日战争中，多次打退了国民党反动派的进攻和骚扰，保证了延安的安定。一定的安定环境对木刻创作是必要的条件。"（《回忆延安木刻运动》）

五、延安的木刻版画艺术在解放区的中心地位不仅表现在它集中了一批优秀的木刻艺术家，创作出了一批著名的美术作品，而且还在于它的艺术思想、艺术实践和艺术风格对其他解放区的艺术创作具有指导作用。这是因为，首先，延安的木刻版画艺术的创作，直接受到中央领导的关注，如毛泽东就曾亲自去延安"鲁艺"演讲，与"鲁艺"师生进行思想交流，阐释解放区革命文艺的方向和性质。特别是毛泽东的《在延安文艺座谈会上的讲话》，对延安乃至整个解放区的木刻艺术创作都产生了根本性的影响。另外，延安作为优秀木刻艺术家集中的地方和美术专业人才的培养基地，也以各种方式和途径不断向各解放区输送美术干部，从而直接影响到各解放区木刻艺术的创作，这其中最著名的例子就是鲁艺木刻工作团在太行山解放区的美术工作。正是他们的艺术活动促进了晋冀鲁豫解放区木刻艺术的发展。

鲁艺木刻工作团以胡一川为团长，成员有罗工柳、彦涵、华山。它虽然是一支木刻轻骑队，但由于是"精兵强将"的组合，所以，在太行山敌后抗日根据地的木刻宣传工作中，发挥了巨大的社会作用。

从1938年冬至1939年春，木刻工作团的主要工作方式是举办流动展览，但由于展览的作品大部分是江丰从武汉带来解放区的"全国第三次木刻流动展"中的作品，形式风格比较欧化，题材内容也与解放区军民的生活有较大的距离，故没有取得预期的效果。然而也正是在此基础上，木刻工作团的木刻艺术家们开始思考和实践木刻版画艺术的大众化和民族化的问题。他们首先尝试创作有故事情节的木刻连环画。流动展览结束后，他们就刻了三套木刻连环画，即华山的《王家庄》、胡一川的《太行山下》、彦涵的《张大成》。其次是进行新年画的创作。这是因为木版套色水印的年画，颜色鲜艳，比较适合当地军民的欣赏趣味。在1940年春节前，鲁艺木刻工作团克服重重困难，创作了一批新内容、新题材的新年画，其中有罗工柳的《积极养鸡增加生产》，彦涵的《春耕大吉》和《保卫家乡》，胡一川的《军民合作》等。一共印了一万多张，除了通过组织散发外，还拿到集市上去卖，不到三个小时就卖掉了几千份。

鲁艺木刻工作团在晋冀鲁豫解放区进行抗敌宣传活动的三年多时间中，还做了许多其他的工作，如为党报《新华日报》（华北版）提供木刻艺术作品，创办《敌后方木刻》副刊，建立木刻工场，培养木刻艺术人才等。

在晋察冀解放区，木刻版画艺术的创作和宣传工作也很有成就。当然，这与一大批从延安来的木刻艺术家的积极参与是分不开的。从1938年到解放战争时期，先后有徐灵、沃渣、陈九、秦兆阳、田零、江丰、马达、彦涵、古元从延安来到晋察冀从事木刻版画的创作和宣传工作。为了使木刻艺术作品更好地发挥它的宣传战斗作用，晋察冀解放区先后创办了许多报纸和画刊来刊登木刻作品。如《抗敌画报》《战线画报》《冲锋画报》《七月画报》《前卫画报》《火线画报》《挺进画报》《农民画报》《青年画报》《儿童画报》和《晋察冀美术》等，在这些刊物上，发表了不少优秀的木刻艺术作品。在晋察冀解放区，还成立了各种美术团体，如1939年成立了中华全国美术界抗敌协会晋察冀分会，1940年组建了美术工作队，1946年成立了中华全国文艺协会张家口分会等。正是在上述美术团体的组织和领导下，展开了各项木刻版画艺术活动，如多次举办美术展览会等。特别值得一提的是，为了促进艺术的发展和进步，晋察冀边区政府还设立了边区鲁迅文艺奖金，以奖励那些创作了优秀艺术作品的艺术家，其中也包括创作了优秀木刻艺术作品的木刻艺术家。

冯真，《娃娃戏》

在解放区中，晋绥的木刻艺术活动也很活跃，活动方式与其他的解放区的活动方式大体相同。1940年在兴县成立了中华全国美术界抗敌协会晋绥分会；1941年创办了美术工场，从1941年到解放战争时期，晋绥解放区先后创办了《大众画报》《战斗画报》《晋绥人民画报》等。在抗日战争和解放战争时期，先后在晋绥解放区从事木刻版画艺术创作和宣传工作的有李少言、赵力克、牛文、阎风、刘正挺、吕琳、林军、刘蒙天、苏光、力群等。

洪波，《参军图》

在解放区的木刻版画艺术中，新四军的木刻版画也很好地起到了"团结人民、教育人民、打击敌人、消灭敌人"的战斗作用。1938年新四军军部在南昌成立后，就组建了战地服务团美术组。1938年木刻家吕蒙到皖南，担任新四军政治部文艺科长，并兼任《抗敌画报》主编。后来由赖少其担任《抗敌画报》主编。为了培养木刻艺术人才，满足抗敌宣传工作的需要，1941年在盐城成立了鲁迅艺术文学院华中分院，莫朴任美术系主任，教员有许幸之、刘汝醴等。1941年4月，又在淮南地区分别成立了淮南艺术专科学校、抗日军政大学第八分校的文化队。在新四军各师中，木刻版画作品还是通过报纸、杂志和画报的形式予以传播的。如在一师有《苏中报》和《苏中画报》等；二师有《抗敌生活》杂志；三师有《苏北画报》和《先锋画报》；五师有《七七月报》和《七七画报》等。在新四军的木刻艺术活动中，还创作了一类实用性很强的木刻作品，其中有新四军的臂章，新四军地区发行的钞票、邮票和地图等。在新四军的木刻作品中，大型木刻连环画有《铁佛寺》和《五友根》。新四军的木刻工作者，也像其他解放区的木刻工作者一样，研究和学习民间美术，吸收民间美术中的"牛印""挂浪""门画"的艺术形式，为创作新的作品做出了不懈的努力。新四军中从事木刻创作、宣传活动和教学的木刻家有莫朴、赖少其、芦芒、吕蒙、程亚群、沈柔坚、邵宇、吴耘、杨涵、涂克、刘岘等。

抗日战争胜利后，东北解放区成为一个新的木刻版画活动的地区。1945年11月，鲁迅艺术文学院的一部分师生开始由延安迁往东北，另有一部分师生随《东北画报》社进入东北。为了配合新解放区的宣传工作，1946年5月，迁到齐齐哈尔的"鲁艺"，就在那里举办了"陕甘宁解放区美展"，共展出美术作品一百余件，其中有木刻、年画和剪纸。东北画报社也于此时在长春举办了"解放区木刻、摄影展览会"，展现了老解放区在各个方面所取得的成就，也为新解放区了解中国共产党领导下的其他解放区提供了一次难得的机会。由于展览的宣传

金浪，《贴春联》

效果甚好，这个展览后来又在哈尔滨、大连、沈阳、安东等地巡回展出。先后进入东北的木刻家有张望、古元、夏风、王大化等。由于东北解放区的印刷设备较好，所以正是在东北解放区，由《燕北画报》社出版了一批高质量的美术画册，其中有《古元木刻选集》《彦涵木刻选集》《解放区木刻选集》等。在解放东北的过程中，解放区的木刻版画艺术始终起到了很好的政治宣传和教育的作用。

解放区木刻版画艺术的这一发展进程，在中国现代版画史上写下了光辉的一页。

（原文选自《明朗的天——1937—1949解放区木刻版画》，湖南美术出版社，1998年版）

对于发展和提高木刻创作的意见

江丰

　　曾在新美术运动中起过很大作用并获得很高评价的木刻艺术，近几年来，由于许多木刻家搁刀不刻或刻的很少，同时在美术学校中又没有重视培养新的作者，木刻艺术因而极不景气，作品很少，在一般造型艺术中几乎成了最冷落的部门。

　　许多木刻家之所以搁刀不刻或刻的很少的主要原因之一，一般是受了"绘画可以代替木刻"的论调的影响。这种取消木刻的论调，在美术界中似乎很有势力，它以绘画较木刻的制作省力，表现自由、充分，以及可以通过现代化的印刷条件容易普及到群众中去为理由，认为今天无需再提倡木刻，木刻已失去存在和发展的必要了。持有这种看法或受了这种看法影响的木刻家，产生了轻视木刻艺术的思想，他们就逐渐改用绘画以代替木刻创作。全国原有四五十个从事木刻的艺术家，现在还继续在刻木刻的已寥寥无几，而且他们动刀也并不经常，这不是好现象。绘画的制作，在省力、自由和表现充分方面，优于木刻，确是事实。但也应该承认：由于木刻的工具和手法的特殊性所产生的艺术效果，如画面的强烈黑白对比，富于装饰趣味，刀法的多样变化、粗壮有力……在绘画上是很难完全做到的。这些特点，规定了木刻艺术有独立存在的价值，因而绘画不能代替木刻，正如发明了照相和电影，无碍于绘画和舞台剧的发展，是同样道理。

　　提倡木刻这一艺术形式，并使之发展起来，不仅是由于它的表现手法特殊，更重要的理由，是因为木刻艺术经过了二十多年为革命服务的历史，在群众中已有良好的影响，直到今日仍为群众所爱好。不少的出版物，尤其是文学书刊，都在期待着优美的木刻作品为它们作插图和封面装饰，以满足群众对木刻艺术的欣赏要求。木刻家们应该积极起来满足这个要求，不应该再搁刀不动，让木刻艺术继续消沉下去。

　　木刻艺术能否发展，能否继续获得群众爱好，从目前的情况来看，主要的关键是决定于木刻作品的质量能否提高。目前的木刻作品的情况是不能令人满意的，不仅数量少，一般的质量也不高，并没有超出过去的水平。原因很多，这里所指出的，仅限于艺术表现方面而造成木刻作品质量低落的原因。

　　在木刻艺术的表现方面，相当普遍地存在着这样一种现象，这就是为了追求形象的细致描写，往往忽视了木刻艺术的表现所应有的强烈、明快、粗壮、富于装饰趣味等特点，而向绘画看齐，企图达到绘画的效果。一般木刻家们是这样做的，好用三棱刀刻出钢笔画般的细弱、拘谨、繁琐的线条以组成画面，有时在画面的某些地方，又刻上些与上述的刻法不相和谐的粗乱线条和大块黑白。这样，既不能做到严密精细，从而充分地表现物体的形象，又无装饰画面和凸出主体作用的黑白效果，只显得杂乱、繁琐，画面缺乏统一的组织，而损害了木刻艺术应有的鲜明和单纯的性格。

　　指出以上的不良倾向，并不是否定木刻形象的细致描写，而是反对那种缺乏个性和缺乏热情的细弱、拘谨、繁琐的刻法。刻法可以多种多样，不论是以细致的或是粗犷的；不论是用中国式的阳刻法或用西洋式的阴刻法；不论是以线条为主或以黑白面为主；不论是用三棱刀、小圆刀或是两者兼用，只要不从形式出发，都应加以提倡，不应有所限制。如果硬性地

彦涵，《我们衷心热爱和平》

古元，《渡江》

规定此取彼弃，不让各种各样的刻法都有机会发挥它们的长处，那是违反艺术创造的法则的，因而是错误的。

提倡多种多样的刻法，也就是要求艺术创造有多种多样的风格，由此而丰富木刻艺术的表现力，这是任何艺术的发展和繁荣不可缺少的重要因素。目前一般的木刻作品的情况并不如此，刻法大多雷同，安于老一套的表现方式和手法，不敢大胆创造，以致形成作品的风格一般化，缺乏自己应有的特色，单调乏味，不能产生吸引观众的艺术力量。甚至还有的刻得杂乱无章，画面上的粗细、黑白以及远近之间的关系的处理，很不协调，不合乎艺术构成的规律，这样的作品，也就谈不上什么艺术风格，而只是些不能确当表得形体、组织画面的线条和块、面的杂凑。风格的一般化和还没有形成风格的现象，说明了目前木刻艺术的创造性的贫乏，也就是艺术质量不高的表现。

套色木刻也有向绘画看齐的倾向，它们为了要求色彩复杂，用很多种的油彩版重叠套印，企图在木板上产生出油画的色彩效果。这种做法，既不能获得油画的色彩效果，而且由于油彩重叠，减弱了底版的黑线效果，木刻艺术的那种朴素、明朗的作风，也随着消失了。这显然是一种"吃力不讨好"的做法。退一步来说，就是能够达到油画的效果，那就成了油画，何必再多此一举而用刀去刻呢？正如木刻取消论者所主张的那样：用绘画去代替木刻好了。木刻的套色，不应当如实地作物形自然色的模仿。这是办不到的，也是不必要的。我以为木刻的套色除了不太违反对象的基本色调外，同时应当作增强画面气氛和情调的一种手段，借以弥补黑白表现的不足。因此，套色不宜过多，应当用最少的颜色，使之获得最强的色彩效果。这是套色木刻应该要求的效果，也是套色木刻应有的特点。这种手法，在古元的套色木刻中是常用的，而且用得相当好，如他的《战胜旱灾》《菜圃》《秋收》《打过长江》等作品，仅用一种或二、三种套色版，把作品所描写的不同环境的不同气氛和不同情调，都很强烈地表现出来了。这些作品，真正达到了色彩简单而表现充分的境地。又如彦涵的木刻宣传画《我们衷心热爱和平》，画面主要是以深浅两种蓝色组成，它的效果，却比那些颜色繁复、一味追求对象的自然色的宣传画，更为清新有力，更富于色彩的感觉。

木刻作品的表现手法一般化，这与木刻家缺少扩大眼界的参考品——中外古今各种不同作风的木刻作品，是很有关系的。过去鲁迅先生介绍了苏联和珂罗惠支等的木刻作品，对当时的木刻作者起了极大的借鉴作用，甚至可以说：中国的现代木刻是受了那些作品的影响而成长起来的。自鲁迅先生逝世之后，木刻作品的介绍工作做得很少，一般木刻作者因而极少有机会看到。缺乏外国的和中国古典的木刻作品作为借鉴，以致形成眼界不宽，影响了多种多样艺术风格的创造。希望美术界和美术出版机关，今后能注意木刻作品的介绍工作。

一般的木刻作品的质量所以不高，除了由于表现方法方面存在着上述的种种缺点之外，在取材上忽视木刻的特点，选择了不宜于木刻表现的复杂场面为题材，也是一个原因。木刻的表现工具较为简单，仅用黑白表现形体，因而相当限制了它表现复杂的、层次多的构图能力。木刻作者应当顾到这种限制，选择题材不要片面要求庞杂。就是处理大场面时，也应当

力求画面单纯，才能够得到木刻的特殊效果。过去的经验已经证明：大多数构图复杂的作品，是很少成功的。这些作品，往往是层次不清，形象杂乱，致使作品的内容被庞杂的场面所淹没。

喜好大题材、大场面，而对于那些随手可得的，也是能够鼓舞人们生活意志的日常生活景象，以及风景、静物、人像等等，则不重视，很少作为描写的对象。这不仅缩小了题材的范围，使题材狭窄化了，而且由于大题材难得，大场面难成，严重影响了作品的生产量。这种有碍木刻艺术发展的现象，应该尽力加以纠正。

提出上述的一些意见，目的是希望由此对木刻艺术的发展和质量、数量的提高有所助益。单就我所提出的意见本身是否正确，是否有可取之点，希望能得到木刻家们和关心木刻的同志们讨论研究。

（原文发表于《美术》1954年第1期）

版画教学的回顾与展望

李桦

李桦,《木刻教程》

版画教学建立之前

中国新兴版画,自鲁迅提倡至今年,是五十三年。从今年"第六届全国美术展览会"的版画作品看,当前版画的成就是显著的。版画创作从质到量都比过去任何时期的水平提高了。版画家们沿着鲁迅指引的道路前进,坚持革命传统,创作出大量从不同角度深入反映生活的作品,同时创造出丰富、新颖的形式,为人民所喜爱。我们可以推想,这是由于建国以来,全国美术院校培养出了大批版画人才;又由于这些人才,在社会各条战线上培养出了大批业余版画作者,使得版画队伍像滚雪球式地逐年壮大,造成了今天版画创作繁荣的局面。

大家知道五十年前版画家们是怎样学习木刻的吗?1929年,鲁迅和柔石为了找文学作品的插图,向西方搜集版画。由于他们热爱版画,并有意在我国发展版画,便用《朝花社》的名义出版了四本《艺苑朝花》画集,其中两本是《近代木刻选集》。这就是在中国的土壤上播下新兴版画的第一颗种子。在1930年,鲁迅又出版了一集《新俄画选》,他在这本集子的《小引》中写道:"在革命时,版画之用最广,虽极匆忙,顷刻能办。"并说:"《艺苑朝花》在初创时,即已注意此点。"这五本集子启迪了当时在傍徨中徘徊的许多美术青年,尤其是其中的三本木刻集,燃起了他们学习版画的热情。1934年,鲁迅把最初完成于中国美术学徒之手的部分作品,编印成《木刻纪程》时回忆了这段历史,在《小引》中写道:"新的木刻,是受了欧洲的创作木刻的影响的。创作木刻的绍介,始于朝花社,那出版的《艺苑朝花》四本,虽然选择印造,并不精工,且为艺术名家所不齿;却颇引起了青年学徒的注意。到1931年夏,在上海遂有了中国最初的木刻讲习会。"这个木刻讲习会在解放前的国统区,恐怕是最早的也是最后一个进行版画教学的场所了。然而当时能参加这个唯一的讲习会学习木刻的,只有上海的十三个美术青年,学习时间也只有一周。虽然如此,它却是中国版画教学的雏形,成了值得纪念的历史往事。为美术青年们所热爱。他们学习木刻无处求师,连木刻刀都没有,也不懂刻和印的方法,只得拿着鲁迅编印的几本木刻集作为范本,照着来刻。摸索着,摸索着,互相传授,自学自教,就此成长起来了。在石隙中扎根的青松,生命力是最倔强的。

版画正规教学的开始与暴露出的问题

全国解放后的头四年,虽已建立了几所全国和地方的新型美术院校,但是,当时为了革命新形势的需要,集中力量培养普及美术人才,尚谈不到创办版画专业的问题。在学院中开设版画专业,是从高等院校调整后1952年开始的。不久便把版画专业扩大成为版画系。中央美术学院是先行者,当时我是版画系的筹建人。在缺乏参考资料,没有教学设备和教材的情况下,要建立一个完全没有基础的新的教学组织和教学体系,老实说,我是毫无把握的。我只有凭一些个人经验,集中大家的智慧,共同研究。直到"文化大革命"前这十三年中,版画系虽已具有初步的规模,但是整个教学体系还远未成熟。对于课程的设置、各课程的教学

内容和教学方法、课程之间的相互关系、教与学的一切规章制度等，年年变更，教学秩序非常稳定。最初照搬苏联美术学院的模式，后来觉得不完全适合于我国的实际，要求开拓自己的道路，于是，试验，失败，再试验，又由于有各种因素的干扰，使这一工作一直在探索，但却没有显著的成果。

在创办系的头两年，我们曾开展了一场颇为重要的辩论，提出了"版画的'版'字含义，应是刻版的版，还是出版的版"的问题。乍看起来，这似乎只是个辨明词义的问题，其实在探索创办一个新系之时，却成了要办成一个怎样的版画系的根本问题，也是培养什么人才的根本问题。照西方一部分人的说法，油画以外的一切小型绘画都是版画，这些画适合于出版的需要；另一部分人则认为由作者自刻、自印，供独立欣赏的画才是版画。如果我们不先确定和统一"版画"这个概念的认识，办系便没有准则，培养目的、课程设置、教学内容和教学方法都混乱不清了。全系辩论的结果，一致认为我国美术院校的版画系应是培养"刻版"的版画专业人才。于是便正式设立了木刻（凸版画）、铜版画（凹版画）和石版画（平版画）三个专业。这就统一了大家的认识，一步步地按这个明确的目的，探索着安排全面的教学工作。

虽然有了一个统一的认识，但是在教学上版画系应与其他系有哪些不同之处，怎样体现培养版画专业人才的特点，怎样安排版画系的课程等，都缺乏经验，只取走着瞧的态度，所以是困难重重的。比如，版画系的基础课，从办系开始，受到苏联的影响，是把素描放在第一重要的地位的。排课时，素描课竟占约全部教学总时数三分之二。而且照搬俄国契斯恰可夫素描教学体系，在课堂内画长期作业，有时一幅素描要画七、八个星期。我在这里不想对这个俄国体系作任何评价，也许它对于培养油画家是合适的，而对于培养版画家，从我的经验看来，肯定是条大弯路。因为过分地重视素描和用死板的公式来教素描，使版画系的学生枉花许多时间在学不适用的东西，而所需要的知识和技能却得不到训练和发展。其结果，事实证明是不好的。此外关于基础课的概念，由于过分重视素描，理解得太狭隘，我们一直不把专业创作和专业技法作为两门重点基础课，而置之于从属地位。结果培养出来的是素描家，而不是应具多面才能的版画家。这种情况在50年代中得不到改变。而且，在整个教学实施中各个课程的有机联系问题，和在一专多能的原则下如何设置课程的问题，也总结不出一些恰当的、科学的结论。60年代试行了工作室教学制，对其优缺点也未能做出明确的判断。对于版画专业毕业生如何适应社会的需要，培养对口径人才的问题，也一直苦恼着我们。这一连串问题至今还得不到解决。除"十年动乱"外，创办版画系，使这门革命新兴版画在新中国的美术教育中占有应得的地位，至今已经有二十年了，然而还不能提出一套具有中国特色的、完整的社会主义美术学院版画系的教学体系。其中有些是涉及国家高等教育体制的问题，不能在一个系里独立解决，然而就版画专业教学的范围内，我们是本应有所创造，有所建树的。

我对版画系教学改革的设想

要改革版画系的教学，首先要整顿教师队伍。在思想上，要使大家明确人民教师的光荣任务。教师虽然是个艺术家，但在教学岗位上，他首先应是个教师，是个美术教育家。在系里必须建立教学第一的思想。如果有些人不愿意当美术教育家，可以保持其艺术家身份来美术学院兼课，他便是兼课教师，但学院不能把神圣的重点教学任务放在兼课教师身上。凡是专职教师，必须全心全意地研究教学工作，不断提高教学质量，改进教学方法，改变当前的教学大锅饭思想，实行岗位责任制。这是针对当前现实提出来的意见，是美术教育改革的首

1956年10月国版画展览会现场，墨西哥画家西盖洛斯与中央美术学院版画系同学合影

版画系阿尔巴尼亚留学生谢胡和他的导师夏同光

1958年11月7日摄于北京莫斯科版画展开幕招待会

要问题。

其次，必须端正学生的学习思想和自由散漫的学风。教师应对学生进行全面的思想教育，使他们认识学习版画专业的意义，引导他们尊师好学，更启发其主动性、创造性和纪律性，提高其全面修养，使之成为一个又红又专的版画人才。

有了师生这两方面的良好基础，然后才能有效地进行教学改革，进而可以谈到改革版画教学的具体内容。

记得 60 年代，中央文化部曾召开过一次全国艺术院校教学会议，制订了一个美术院校的教学大纲，其第一条是培养目标，明确地规定了要培养具有社会主义觉悟、有熟练的专业技能，能从事美术专业创作和教学的人才。我们版画系就是要按这个培养目标设计我们的教学方案、安排课程、研究教学内容和教学方法。首先应从总体着眼，配置各种课程的比重，并体现它们之间的紧密关系。按这样的要求，我在这里试行设计了一个版画系教学安排的总表，然后分别谈谈对各种课程的看法。这是未经实践的腹案，是否可行，仍应放到实践中去检验。但它绝不是出于主观臆造，而是在长期的正反经验中总结出来的设想。

版画系教学安排设想表

课程	年级	占课堂教学总时数比例	教学内容	附记
素描课	1	50%	石膏像、课内速写	1.总教学时数指的是在课堂授课及画画的时数。 2.体验生活的教学不算在课堂教学时数之内。 3.各种讲座、欣赏会、座谈会、报告会等，均是课外活动，原则上不占用课堂授课时间。
	2	40%	人体、课内速写	
	3	30%	人体、课外速写	
	4	——	课外生活速写	
创作课	1	20%	创作基本规律、变体画	
	2	30%	命题默写、构思、构图练习	
	3	40%	创作实践	
	4	80%	创作实践（包括毕业创作）	
专业技法课	1	20%	专修版画基本技法	
	2	20%	专修版画表现技法	
	3	20%	普修其它版画	
	4	——		
其他课程	1	10%	解剖、透视、色彩、外语	
	2	10%	色彩、作品分析、外语	
	3	10%	作品分析、美术史、外语	
	4	20%	美术史、文艺修养	
体验生活课	1	一学年 3 周	农村	
	2	一学年 6 周	农村或工厂	
	3	一学年 8 周	工厂或工地	
	4	毕业创作	按毕业创作计划确定方案	

按毕业创作计划确定方案

依照上表的教学安排，体现了基础课与专业创作课紧密结合、互相渗透的要求，能扭转过去过分重视素描，与专业创作脱节的局面。主要课程的教学内容和教学方法也应随之而改变。从大的方面，试分述如下：

素描课——不画长期作业，在掌握基本造型能力的同时，设法培养学生的视觉敏感力、形象记忆力和表现力，不要求死抠细部。按版画的特点和要求加以训练，使学生能画得快，画得活，画得好。因此应特别重视课内和课外的速写和默写教学，尤应侧重生活速写。低年级的速写课在教师指导下进行，高年级学生可独立进行，要有计划、有步骤地学习形象思维和组织画面的本领。教师要制订详细的教学计划，教学内容多样化，教学方法灵活化，还要因材施教、评定积分、总结经验，务使教学工作不断改进、提高与巩固。这样一定会开创素描教学的新面貌，取得显著的成果。

创作课——必须重视创作课的教学。入门时，先教创作基本规律，作理论讲授，然后进行创作实践。掌握创作基本功，可以通过命题默写予以训练。方法是由教师每次作业出一题目，教学生如何用形象去表现题目的内容，不求奇巧，只求达意。一题目用几个画面来表现，多作变体画，练习构思与构图的规律。这还不是正式创作，不必刻，只须画。到二年级下学期或三年级上学期，便可以进入从生活中直接汲取题材进行创作，教师不再命题。这时要结合体验生活，教学生如何深入生活，如何选择题材，酝酿主题，进行正式创作练习。又可与版画专业技法课结合起来，练习运用版画语言来表达思想感情的方法。三年级创作课的重点应放在刻画形象和塑造人物的训练上面。四年级进行毕业创作必须按系批准的创作计划进行。系在审批毕业创作计划时，必须坚持原则，不得徇情，纵容学生走上歪路。毕业创作和毕业论文要进行严肃答辩，不能走过场。必须要求毕业生达到又红又专的版画专业人才的水平。

版画专业技法课——在四门版画品种中（木刻、铜版画、石版画、丝网版画）学生可以专修两门，但必须兼修四门。对于专修的那两门版画的技法，必须达到精熟程度，兼修的那部分也应达到能独立掌握的程度。教学时务要扩大学生的知识和兴趣，使之成为一个多才多艺的人才。版画技术课的教学内容，要求多样化，对技术与理论都要进行全面分析与练习，使学生能熟练掌握多种工具、刀法、材料、印刷、装裱等方法，并要学习艺术处理的进程，高年级应与创作课结合进行。

其他课程——其他课程都是辅助课，虽非主课，也不能放松要求。解剖和透视课是一年级的必修课，但要改变过去太繁重的弊病。在课堂上，这两门课应只用最简要的内容、最节约的方法进行讲授，让学生获得这方面的基本知识就够了，然后结合素描人体写生和创作课，进一步讲解，使书本知识成为与实际结合的活的知识，这才能使学生感到兴趣，从而巩固其所学得的一切。过分重视解剖、透视、光线、投影、体积、比例等等法则，常会束缚学生的思想感情，丧失创新的胆量，这是过去教学中的缺点，应予以克服。色彩课只是通过水彩画和水粉画的练习，教学生掌握和运用色彩的知识，为套色版画打下基础，并非要培养水彩画家和水粉画家。学生可以课外多画点水彩画和水粉画，但不必当色彩专家来培养他们。中外美术史课很重要，在课堂上也只能讲授简史，但有一点必须做到的，便是要有首有尾，使学生获得全面的系统的知识。过去取专题讲授的方法是不可取的。专题讲授只能在课外以讲座进行，以丰富学生的知识领域，如只讲专题，不讲连续一贯的历史，就不能叫作美术史。至于作品分析课，可以独立讲，也可以结合美术史讲，而且要使它成为高年级的必修课。其授课的方法，不仅由教师进行作品分析作示范，而且在教师指导下，每个学生都要亲自分析作品，并予以记分，作为成绩考核的一部分。这对于提高学生的欣赏能力，丰富文艺修养，都有极大好处。至于文艺修养课，可以在课外用欣赏会、演讲会、讨论会、座谈会等形式进行，由教师或校外专家讲。这与语文、体育等课一样，都不要占用课内的宝贵时间。最后，外语课我主张还是要坚持下去，作为必修课排在一、二、三年级的课程表上。今天在四化的要求上，

1960年版画系为解放军表演石版印刷

一个完全不懂外语的大学生，不应认为是合格的。不要以为学文艺的可以不懂外语，教师应该说服学生，带领着他们走现代化之路，不仅会画画，而且是个博学多能的学者，我国版画艺术的发展前途就光明远大了。

体验生活课——谈到体验生活，我要多说几句话。我们在过去不仅极不严肃地对待这门具有社会主义美术教育特点的重要课程，而且走上了一条相当危险的歪路。我们的文艺方向和方针政策，是坚持生活是文艺创作的唯一源泉这个马克思主义原则的，所以我们的美术学院才安排体验生活课。是否重视和上好这门课，应是衡量美术院校是否贯彻执行党的文艺政策，以及执行的水平如何的标志，所以改革和上好体验生活课便不是个小问题了。记得 50 年代时，我系由教师带领学生下去体验生活是比较认真的。那时一般是到农村、工厂、建设工地和部队去，与工人、农民、战士在一起生活，同起居，同劳动，提出明确的要求是热爱生活，熟悉工农兵，改造世界观，搜集素材，进行创作。教师和学生对于系里安排体验生活的地点是不会讨价还价的。60 年代以后，情况逐渐变了。下生活的地点，不大愿意到农村、工厂，而选择风景区和少数民族地区了。为什么会发生这样的变化？可能是在美术学院里慢慢泛滥起来的不重视创作，只重视技术；不重视思想，只重视画画的所谓"学院派"思想在师生的头脑中作祟，模糊了体验生活的真正意义，认为体验生活就是下去写生，所以选些有好的写生对象的地方，体验生活变成了游山玩水和猎奇的性质。下生活后，人们画了许多写生画，甚至出钱请人坐在阳光下画了不少头像，名曰练习阳光作业，对于生活本身则不感兴趣，不去熟悉，不进行创作实践。所以有人说，这只是把课堂搬到生活中去罢了。既然变为旅行写生，当然便想到游览名山大川；既然是为了猎奇，当然要跑到少数民族地区去。于是天南地北满天飘的歪风，至今仍未能煞住。不仅上体验生活课成了句空话，而且混淆了学生的文艺思想，与要培养出社会主义的合格版画专业人才，不是南辕北辙吗？

我们的希望

最后，我想谈谈我们的希望。现在各条战线都在开展改革体制的工作，取得了显著的成果。美术院校的教学改革，也应提到议程上来。从教学思想到具体的教学组织、教学内容、教学方法，以至规章制度，都应按社会主义美术院校的培养目标、教育方针和文艺政策进行全面的审查，调查研究，存长弃短，予以改革。首先需澄清思想，健全领导，整顿教师队伍，端正学生思想，事情便好办了。版画系的教学虽然尚不能说已进入稳定发展阶段，但是三十年来已经积累了不少正反两方面的经验，改革的条件是具备的。

今天，美术院校师资的主力已经转入中青年教师的身上，他们都受过正规版画专业的教育，而且绝大部分是成绩优秀留校任教的院校毕业生及研究生，这应该是实力雄厚的第二梯队、第三梯队，依靠这批年富力强的骨干，改革教学是大有希望的。但是由于极左思潮还有待于彻底肃清，大锅饭思想尚有余毒，而原有的"学院派"思想仍有残余，某些文艺自由化倾向也可能在暗中干扰，教学改革还必会遇到各种阻力。但大势所趋，新的形势迫使每个人不能不思考改革这个问题，只要有党的坚强领导，又有新兴版画革命传统的巨大威力，改造版画系的前途是光明的。我在本文发表了些不成熟的意见，只是想抛砖引玉，引起同行们的注意，共同研究，促进版画教学的发展，个人意见不免偏狭，错误之处，请予指正。

（原文发表于《美术研究》1985 年第 1 期）

从"复制"与"创作"的对立浅析版画的当代价值

黄洋

一

与国画、油画、水彩等人们耳熟能详的画种相比，版画在国内的认知度一直不算很高。版画能做什么？学版画有什么用？版画是不是过时了？这几个问题不仅经常会被初次接触版画的人问起，甚至长期以来也是萦绕在专业版画家心中的学术焦虑。早在1980年，中国现代版画奠基者之一李桦先生就曾尖锐地提出"版画艺术是否有前途"的问题。他列举了当年几种代表版画不景气的情况，一是"版画展览会观众少了"，二是"报刊不常登版画作品了"，三是"出版社担心版画刊物不易畅销，连邮局也不大愿予以发行了"。[1]

然而三十多年后的今天，互联网和自媒体已经深度重塑了信息传播的媒介方式和接受渠道，以上问题也随着版画概念中"出版"与"制版"两种属性的彻底分离而消之于无形了。版画曾在抗战年代充当了臂章、纸币等实用印刷品的角色，更由于宣传革命的需要，以原版机印或手印的形式直接作为报刊杂志在社会上流通，其强大的复制性不仅有效实现了其他画种无法替代的社会功能，也通过由雕刻、腐蚀等制版手段所形成的独特美学形态而在中国近现代美术史上获得独立艺术的地位。那么，当鲜明的革命宣教色彩逐渐褪去、出版传播已不再成为版画社会功能的主要属性时，版画在当代应该具备怎样的价值评判？在1992年出版的《美术辞林·版画卷》中，编者居然将威尼斯双年展的"版画部分"收录进"版画组织"一章中，而实际上这种根据画种来规划作品展陈次序的策展理念早已不是国际艺术界的主流。如果国内版画届仍然固守版画艺术媒介的印痕之美、版数之多等那些区别于其他画种的东西的话，版画家又该如何以发展的眼光为版画注入当代的活力？近十年来的发展表明，版画自身的活力系数已经得到显著提升。例如，建国后蓬勃发展的地方群众版画团体正随着国际交流的日益加深而升级为拥有完备基础设施的专业版画工坊。无论是注重教学实践功能的高校版画版种工作室，还是面向大众的服务型版画工坊，其重要价值都在于能够按照"合作型艺术"的版画传统属性进行有效生产，技师与艺术家互相搭配，确保了作品较高的完成度和印刷品质的提升。另一方面，版画在院校、美协等结构体制的推动下，除了保持其本体语言的研究探索、吸引了新的欣赏人群外，也发展为一种帮助艺术家进行思维拓展和多元艺术实践的兼容性学科。特别是在"'85新潮"影响下，许多在高等艺术院校中从事专业版画教学的青年教师或临近毕业的学生，已经对版画进行了严肃深入的反思，甚至站在哲学、社会学、文化人类学的角度重新审视版画概念，创作出一系列颇具实验精神的经典作品。在当代艺术的视野范围内，这些作品已经超越了版画概念的束缚，成为展现中国当代艺术精神、向世界宣传中国当代文化品格的重要名片。虽然脱离了出版发行平台，但版画在今天已经形成了群众基层版画、学院版画和实验版画等多种形态并行不轨的艺术生态和学术谱系。这种百花齐放的局面当然值得肯定，不过由于其中任一类型都可以指向版画概念演变中所产生的各种问题，相互之间甚至无法取得概念上的统一。例如基层版画通常由经过学院版画专业训练的师资所培育，但由于群众学员美术功底的欠缺而带有强烈的类型化和模式化手工制作色彩——直接指向了版画

明代复制木刻，《彩笔情辞》，中央美术学院版画系卢平翻刻

胡一川，《闸北风景》，1932年，创作木刻

本刊启事：

本年七月十五日适为「全国木刻流动展览会」在广州初次展出之期，本刊为应会期需要起见，拟出版「全国木刻流动展览会专号」，扩大篇幅。凡出品流展会之同志如有佳作，请於六月底将原版寄交本社者，以便印刷，出版後，原版由本社负责寄还。

木刻界杂志社启

五月十五日

现代版画会出版，《木刻界》第二期征稿启事，1936年5月15日

创作中迷恋肌理和技术至上的问题；而实验版画因为体现了当代艺术中常见的媒介跨界与观念先行，似乎是在对版画的既有属性提出挑战……

二

这些版画概念属性的内在分歧，表面上是版画家没能守住出版界这一重要阵地所导致的，更为深层的原因其实可以追溯到版画家的某些关键的自主选择。在 20 世纪 50 年代中央美院建立国内第一个版画系，学院版画含苞待放的初期，李桦、王琦等当时的系领导对于到底是强调"出版"还是"刻版"这一关系到版画教育定位的关键问题曾经有过一场严肃的会议。当然，会议的结果是主张"刻版"，也就是主张培养版画家的创作才能和独自完成版画制作的能力。[2]这样的决定很容易令人联想到鲁迅在 1929 年对"创作木刻"所下的定义：

> 所谓创作底木刻者，不模仿，不复刻，作者捏刀向木，直刻下去。……这放刀直干，便是创作底版画首先必须，和绘画的不同，就在以刀代笔，以木代纸和布。中国的刻画，虽是所谓"绣梓"，也早已望尘莫及，那精神，惟以铁笔刻石章着，仿佛近之。
>
> 因为是创作底，所以风韵技巧，因人不同，已和复制木刻离开，成了纯正的艺术，现今的画家，几乎是大半要试做的了。[3]

过了两年，鲁迅对创作木刻进行了更详细的界定：

> 欧洲的版画，最初也是或用作插图……和中国一样的。……但到了 19 世纪末……许多有名的艺术家，都来自己动手，用刀代了笔，自画，自刻，自印，使它确然成为一种艺术品，而给人鉴赏的量，却比单能成一张的油画之类还要多。这种艺术，现在谓之"创作版画"，以别于古时的木刻……[4]

从这两条关于中国现代版画核心概念"创作版画"最早的材料中，我们能够轻松提炼出诸如原创性、复数性、以刀代笔等如今仍然被学术界高度认同的版画属性。然而问题就在于，创作木刻的新颖、自由、强悍等标榜现代的艺术品质，居然是通过跟中国本土版画（"绣梓"）的对比而凸显出来的。作为中国现代版画的一代宗师，鲁迅所倡导的新兴版画运动精神以及宝贵的文字表述，对中国第一代版画家有着绝对的指导作用。如李桦在鲁迅发表创作木刻相关文章的三年后，就将其内涵进行了更为清晰却难免武断的阐述：

> 中国印刷术尽管发达，而作为独立艺术看待的创作木刻版画，竟没有发展。……中国的木刻版画史虽是悠长，而并不灿烂……我们可以说，过去的中国木刻版画，

并不是一种纯粹的艺术品，不管它的技巧怎样精美，都只是为说明而存在。[5]

……刻工只懂得木刻术……他们像一架活机器……所成的木版画只是一种工艺品而不是艺术品。我们叫它做复制木刻。[6]

把中国本土版画等同于一般性的工艺品，并且将它的复制性视为先天缺陷而拒不承认其艺术价值，这在兼容并蓄的民国时代文化气氛中似乎显得不可理喻。要知道郑振铎早在1927年就发表了《插图之话》，敏锐地发现古版画在画面叙事方面令人击节的艺术技巧；此后又在1940年发表文章《谈中国的版画》，开始全面梳理中国传统版画的学理概念和艺术特色；直到1980年代《中国古代木刻画史略》出版，郑振铎不遗余力地将传统版画作为传统艺术中一颗璀璨的明珠推送到世人面前。被文学界视为珍宝的东西，为何在版画界就成了难登艺术殿堂的腐朽之物呢？如果"创作"与"复制"的二元对立问题不消弭，版画在今天的艺术价值和文化处境便仍然会处于失焦状态。这种结构性的概念分歧看似只不过是无伤大雅的理论历史遗留问题，看起来丝毫不会对版画创作实践构成威胁，但敏感的版画市场由于牵涉到实实在在的经济利益，收藏家、画商对于复制版画、数码版画、印刷品、原创版画等专业概念的锱铢必较却从来就没停止过。假如在鲁迅、李桦、陈烟桥等人所合力建构的现代版画理论概念中能够认识到复制版画（传统版画）的积极价值，或许"版画不景气""版画家改行画油画"等令老先生们扼腕感叹的现象就会减少许多。

在此，我们有必要对传统版画的价值属性进行回溯和梳理，以便发现复制版画和创作版画两者之间是否存在一丝可以"和解"的地方，从而对某些固有的观念能够起到拨云见日的作用。

"版画"一词实为外来词汇。在被国人普遍接受之前，与之对等的名词其实是"雕版"，即在中国存在了一千多年的传统木刻版画。雕版是农耕时代手工印刷术的产物，几乎任何需要进行图像说明和传播的领域都要用到它。工具实用主义一直是传统版画与历史时代相互维系的价值桥梁。但是直到明代饾版印刷术的发明与雕版技艺的成熟，传统版画才得以脱离时代的工具需求而成为文人雅士的案头清玩。

作为古代重要的图像复制媒介，复制木刻的社会应用几乎涉及任何领域，一千多年来早已形成极为广泛的受众基础。[7]然而针对20世纪30年代的国内社会环境，鲁迅却针锋相对地提倡"创作木刻"，鼓励青年版画家"自画、自刻、自印"，以完全不同于复制木刻的创作方式，利用其"图画杂文"般的战斗属性投入到国人的精神改造和社会革命中来。[8]艺术家从事"虽极匆忙，顷刻可办"的创作木刻，是一件行动意义大于艺术意义的事情：一块木刻板、几把雕刀、单靠双手拓印，就能让一个艺术青年的蜗居成为宣传革命理念的临时印刷所。此后，随着李桦、赖少其、陈烟桥等木刻家对鲁迅创作木刻理论的细化和加工，复制版画的价值产生了被低估的倾向。[9]但在实践层面，创作木刻却还得依靠复制木刻"以一化千"的出版发行平台，去释放新兴木刻强大的战斗力。[10]新兴木刻实际上就是创作木刻借助复制木刻的媒体应用平台，伴随着阅读、零售、分享等一系列公众行为体验而生成的版画事件。于是我们看到，早期新兴木刻作品大都是出现在书籍报刊上的版画原作（受制于刊物大小，木刻的尺寸也受到限制）。它们不仅具有别致的美学效果，还能直接与铅字并置排版印刷，被当成新闻图片一样看待。后人对版画产生紧跟时代步伐、反映社会动态的印象，以至于认为版画若不为时代精神代言就枉称版画，就是跟新兴木刻这段"信息型艺术"的历史有关。

张慧主编《木刻阵地》中的一页，1939年11月15日

广州民国日报艺术副刊第8期的李桦木刻广告，1934年6月30日

三

而这就是创作版画概念中的悖论所在：一方面，创作版画的社会影响力离不开以传播图像信息为己任的复制版画的媒介优势，另一方面，它又在艺术价值上宣称自己的独立自主。那么万一时过境迁、复制版画的技术手段产生了质的飞跃——特别是在电脑制版印刷、网络媒体日新月异的今天，连普通民众都能利用微博发出自己的时代呼声的时候，创作版画又该怎样将自身的复制性调适到与之同步的程度呢？如果版画家们不去重新界定创作版画的概念范畴的话，那么当初从复制版画身上借鉴过来的传播优势将会荡然无存，带来社会辐射面的萎缩，公众接触版画的机会自然就少了。

其实，鲁迅对复制版画是有深刻理解的，他并不排斥连环图画、酒牌、识字卡片等"俗"的媒介形式。而历史实践也证明，当木刻家将"捏刀向木"、敢于表态的独立精神与复制版画所承载的大众传媒形式有机结合的时候，版画才既能嵌入各种社会仪式，也能顺应市场流通，体现其鲜明的时代价值。延安鲁艺时期，胡一川将木刻创作实现于上街粘贴的行为方式中，以及利用老百姓"年画非买不能得"的传统观念、将革命新年画放到集市上出售而大受欢迎，都是打通了"复制"与"原创"概念隔阂的成功案例。[11]作品实施渠道的非艺术性，不仅不会削弱其原创性，反而能增强它的感染力和影响力。原创与复制的概念分离，只是有助于增强版画家的主体意识，一旦要将版画限量复制的特性加以发挥、成为非此不可的表达方式，版画家就必然要对复制版画进行深入研究和重视。

从20世纪90年代学术界开始大规模探讨版画的语言形式开始，版画家将主要精力放在印痕、肌理、符号等平面绘画形式的实验上，版画的独立艺术特征得到发展和强化。然而，由于没有解决"复制"与"创作"的概念分歧问题，使得创作版画在失去社会媒介作为流通依托的情况下，其复数性的存在价值就变得暧昧不清了。比如说，既然版画家的目的是有意识地将版画特殊工作方式所形成的刻痕、肌理和印压美感展现给观众，那么单独印出一份不就可以了吗？这样岂不更能突出作品的美学唯一性？如果说多量副本是达到此效果难以避免的必然衍生品的话，那么版画家就应该将所有不同版数的作品聚拢起来当作完整的一件作品去展示或出售，这样才能将创作版画的复数性纳入语言形式的一部分，作为其他画种无法替代的概念优势去实现它与当代艺术多元实践的对接。不过，将有限的复数性应用到作品结构中去的做法，却容易造成外界对版画概念的迷惑：没有版数、不能拆分单售，这还叫版画吗？而那些在特定展厅被观众"惊鸿一瞥"的创作版画，失去了媒介的流动性，呈现方式与油画、国画等唯一性绘画如出一辙，那么其"多量副本"的事实必然会带来价格上的落差，因此不能将版画价格低视为版画不景气的市场信号。除非版画只是艺术家诸多作品形态中的一种，那么公众愿意以高价购入他的版画，看中的实际上是他整体艺术观念的特殊性和图式符号的个性，因此就算购买的是艺术家的复制版画又有何妨？其艺术性不会因为它不是创作版画而贬损。不过这样一来，版画家的身份就没必要被固定了，所谓版画家转行画油画、搞当代艺术的现象也就不能视为版画衰落的表现了……创作版画于是面临概念重组的问题。它自近现代以来完成了公众对"版画家"的身份认同，可是也同时造成了概念的分离与萎缩。

纵观版画史——当宋元戏曲版画配合上图下文的排版方式、在读者手中展现"纸上电影"的神奇魅力时；当李桦将他带领学生通宵拓印好的《现代版画》手工书寄到鲁迅手里时，当他为了平复痛失爱妻的内心痛楚、首次拿起木刻刀一点点排遣孤独寂寞时——宋朝的观众通过版画留住了戏曲演出生动的实况，鲁迅收到南方新生版画团体的礼物而欣悦，李桦因版画

制作而获得心灵的疗治——我想这都不是仅靠奢华的展场、严格的定价和专业的版画技术服务所能给予的。版画是艺术家将创作体验发散给外界的一纸通告，观念传播、情义往来和心智修炼，三者不分复制或原创。影像、招贴、图画书、微博，甚至二维码等通俗媒介形式，都是能将版画的复数性落到实处的应用平台。如何对它们进行有选择的研究，以便在作品中自然随性地留下创作者的痕迹、通过艺术观念的增殖扩大对时代的影响，是版画家复原版画概念完整性的当务之急。正如李桦所言："有没有前途不是版画艺术本身的问题，只是版画家个人努力与否的问题罢了。"[12]

注释

[1] 见李桦笔记《一时想到的》(《版画》杂志编辑部座谈会上的发言，1980年1月28日)。

[2] 李桦：《美术院校版画系的教学改革刍议（为《美术研究》而作）》，1984年9月20日。

[3] 鲁迅：《〈近代木刻选集〉小引》，载于《鲁迅全集》第七卷《集外集拾遗》，人民文学出版社，1958年10月北京第1版，第526页。

[4] 鲁迅：《介绍德国作家版画展》，载于《文艺新闻》，1931年12月7日。

[5] 李桦：《木刻版画小史》，载于《广州民国日报艺术副刊》，1934年8月25日。

[6] 李桦：《木刻之理论及其实际》，载于《广州民国日报艺术副刊》，1934年9月15日。

[7] "木刻的图画，原是中国早先就有的东西。唐末的佛像、纸牌，以至后来的小说绣像、启蒙小图，我们至今还能够看见实物。而且由此明白：它本来就是大众的，也就是'俗'的。"——鲁迅：《〈全国木刻联合展览会专辑〉序》，1935年6月4日。

[8] "所谓创作底木刻，不模仿，不复刻，作者捏刀向木，直刻下去……因为是创作底，所以风韵技巧，因人不同，已和复制木刻离开，成了纯正的艺术，现今的画家，几乎是大半要试作的了。"——鲁迅：《〈近代木刻选集〉小引》，1929年1月20日。

[9] "刻工只懂得木刻术，缺乏绘画技巧……更谈不上艺术的修养……所成的木版画只是一种工艺品而不是艺术品。我们叫它做复制木刻。"——李桦：《木刻之理论及其实际》，1934年9月15日，广州民国日报艺术副刊。

[10] 侯一民在《北平学运中的李桦同志》一文中提到，李桦所刻解放北平的木刻传单，利用《新民报》的机器印刷，"印数竟达十万张"。

[11] 胡一川：《红色艺术现场：胡一川日记（1937—1949）》，湖南美术出版社2010年11月第1版。

[12] 同注 [1]。

B

鲍文慧（1986—）

生于黑龙江。
2011年，毕业于中央美术学院版画系。

C

曹文汉（1937—）

生于北京。
1962年毕业于中央美术学院版画系。
曾任教于吉林省艺术学院美术系、东北师范大学美术系。

陈光

简历不详

陈晋镕（1944—）

生于北京。
1956年，考入中央美术学院附中。
1980年，中央美术学院版画系研究生班毕业，后留校任教。

陈琦（1963—）

生于江苏南京。
1987年，毕业于南京艺术学院美术系。
2006年，南京艺术学院美术学博士研究生毕业，获博士学位。
现任教于中央美术学院研究生院。

陈强（1957—）

生于浙江。
1984年，毕业于中央美术学院版画系。
曾任教于中央美术学院版画系。

陈铁耕（1908—1969）

生于广东兴宁。
1927年，入杭州艺专，参加西湖一八艺社，后组织上海
"一八艺社"研究所，并参加左翼作家联盟，组织野穗木刻社等艺术团体。是新兴木刻运动的重要干将。
1938年，赴延安，在鲁迅艺术学院任教。
1940年，晋东南鲁迅艺术学校成立，任副校长。
1942年，调回延安鲁艺美术系工作。
抗战胜利后曾在晋察冀华北联大和东北鲁迅文艺学院任教。
1959年，任教于广州美术学院版画系。

陈文骥（1954—）

生于上海。
1978年，毕业于中央美术学院版画系，留校任教。
曾任教于中央美术学院民间美术系、壁画系。

陈小娣（1982—）

生于辽宁阜新。
2005年，毕业于中央美术学院版画系。

陈晓南（1908—1993）

生于江苏溧阳。
1927年，入江苏无锡市美术专科学校学习。
1931年起，在南京中央大学旁听学习。
抗战期间，参加战地写生和作家战地访问团。
1942年，被徐悲鸿聘为中国美术学院副研究员，并兼任徐悲鸿私人秘书。
1946年，赴英国考察研修，在伦敦中央工艺美术学院师从鲁宾斯教授学习铜版画。
1950年，归国，受聘于中央美术学院。
1951年，在中央美术学院建立铜版画工作室，并任中央美术学院徐悲鸿院长办公室副主任，兼中央美术学院工会主席。
1961年，调任广州美术学院，从事铜版画教学。

陈烟桥（1911—1970）

生于广东新安县观澜镇。
1928年，入广州市立美术专科学校学习。
1931年，入上海新华艺术专科学校西画系学习。
早年从事新兴木刻运动，组织野穗木刻社，加入中国左翼美术家联盟，是新兴木刻运动重要参与者。
曾工作于《新华日报》美术科、华东文化部美术科、中国美术家协会上海分会、广西艺术学院。

陈育文（1987—）

生于湖南。
2010年，毕业于中央美术学院造型学院版画系。

程可稑（1964—）

生于浙江嘉兴。
1984年，毕业于中央美术学院附中。
1988年，毕业于中央美术学院版画系。
1988年至2007年，任教于中央美术学院附中。
2007年至今，任教于中央美术学院设计学院。

程勉（1933—）

生于山东潍坊。
1961年，毕业于中央美术学院版画系。
1963年，在江苏新华日报社担任美术编辑。
1978年，在江苏省美术馆进行专业创作，后入江苏省版画院工作。

D

董梦阳（1967—）

生于辽宁沈阳。
1992年，毕业于中央美术学院版画系。
2006年，创办艺术北京博览会。

F

方力钧（1963—）

生于河北邯郸。
1989年，毕业于中央美术学院版画系。

方振宁（1955—）

生于江苏南京。
1982年，毕业于中央美术学院版画系。
现任教于中央美术学院建筑学院和设计学院。

付斌（1984—）

生于山西。
2007年，毕业于中央美术学院造型学院版画系。
2014年，毕业于中央美术学院版画系，获硕士学位。
现任教于清华大学美术学院绘画系。

傅恒学（1933—）

生于陕西蒲城。
1964年，毕业于中央美术学院版画系。
曾工作于《民族团结》《陕西文艺》《延河》等杂志，中国美术家协会陕西分会。

傅小石（1932—2016）

生于江西新余。曾用名傅益筠。
1958年，毕业于中央美术学院版画系。
曾任江苏省美术馆专业画家。

G

高临安（1936—）

生于杭州。
1960年，毕业于中央美术学院版画系。
任教于云南艺术学院。

耿乐（1974—）

生于北京。
1990年，毕业于中央美术学院附中。
1994年，毕业于中央美术学院版画系。

耿玉昆（1936—）

生于河北宁晋。
1960年毕业中央美术学院。
曾工作于北京画院。

古元（1919—1996）

生于广东中山。
1938年赴延安，先后在陕北公学、鲁迅文学艺术院学习。
1946年任华北联合大学文艺学院美术系教员。
1947年到东北解放区，先后任职于哈尔滨松江文工团、东北画报社。
1950年起，先后任中央新闻摄影局美术研究室副主任、人民美术出版社创作室主任。
1959年，调中央美术学院任教，历任版画系教研室主任、副院长、院长。

广军（1938—）

生于辽宁沈阳。
1959年，毕业于中央美术学院附中。
1964年，毕业于中央美术学院版画系。
1980年，毕业于中央美术学院版画系研究生班，并留校任教。
曾任中央美术学院版画系主任。

郭牧（1916—2010）

生于山东诸城，原名郭虹路，又名郭梦家。
1936年，毕业于上海美术专科学校，从事新兴木刻版画运动。

H

郝俊明（1934—）

生于山西忻州。
1950年2月1日参加中国人民解放军。
1958年，考入中央美术学院版画系铜版画专业。
1963年，毕业于中央美术学院版画系。

何白涛（1913—1939）

生于广东汕尾。
1932年秋考进广州市立美术学校西洋画系，后入上海新华艺术专科学校学习。
曾与陈烟桥、陈铁耕等组织野穗社，后又加入木刻研究会。

何韵兰（1937—）

生于浙江海宁。
1953年，入中央美术学院附中学习。
1962年，毕业于中央美术学院版画系。
曾任教于中央戏剧学院。

洪波（1923—1985）

生于天津。
1943年至1945年在北平艺术专科学校西画系学习。
1946年至1950年在华北大学文艺学院美术系任教。
1950年后，在中央美术学院任教。
曾任中央美术学院党委书记。

胡抗（1941—）

生于香港。
1964年，毕业于中央美术学院版画系。
曾工作于《文艺生活》杂志、广州师范学校。

胡一川（1910—2000）

生于福建永定。原名胡以撰。
1929年，考入杭州西湖国立艺术院，在校期间曾与同学组织"杭州一八艺社"。
1930年，作为发起人之一成立中国左翼美术家联盟。最早参与新兴木刻运动。
1932年，在上海大厦大学附中任木刻教员，因从事木刻工作而被捕，坐牢3年半，出狱后任《星光日报》木刻记者，厦门美专组建"海流木刻研究社"。
1938年，在延安鲁迅任教员担任木刻研究班主任。组织"鲁艺木刻工作团"深入敌后开展宣传工作，并创办木刻工厂，大量印制木版年画和宣传画。
1946年，任华北大学第三部美术科副主任。
1949年，华大三部美术科与国立北平艺专合并后，任中央美术学院党组书记、教授兼美干班主任。
1953年，南下武昌，筹建中南美术专科学校，任校长。
1958年，迁校广州，改建为广州美术学院，任院长。

黄鸣芳（1985—）

生于辽宁大连。
2013年，毕业于中央美术学院版画系。

黄山定（1910—1996）

生于广东兴宁。
1931年，加入上海"一八艺社"，同年参加鲁迅主办的"木刻讲习会"。
1932年，加入上海"春地美术研究会"，同时加入"左联"。
1934年，毕业于上海新华艺术专科学校。
1938年，毕业于延安鲁迅艺术学院。
历任太行木刻工厂，《东北画报》《天津画报》《武江画报》美术编辑。

黄新波（1916—1980）

生于广东台山。原名黄裕祥，笔名一工。
1933年赴上海，在上海美术专科学校学习。后参加中国左翼作家联盟、中国左翼美术家联盟，与刘岘组织未名木刻社。
1936年发起成立上海木刻工作者协会，
1938年参加在武汉成立的中华全国木刻界抗敌协会，当选为理事。
1959年以后，工作于广东省美术工作室、中国美术家协会广东分会、广东画院。

黄洋（1979—）

生于广东揭阳。
2006年，毕业于中央美术学院版画系。
2014年，毕业于中央美术学院造型艺术研究所，获博士学位。
现任教于中央美术学院版画系。

黄永玉（1924—）

生于湖南常德。
1947年，到上海参加中国全国木刻协会领导的木刻运动。
1953年后，任教于中央美术学院版画科、版画系。

黄英姿（出生年不详）

1993年，毕业于中央美术学院版画系。

霍友峰（1965—）

生于黑龙江。
1991年，毕业于中央美术学院版画系。

J

江超（1984—）

生于四川自贡。
2007年，毕业于中央美术学院版画系。
2017年，中央美术学院版画系硕士研究生在读。

江丰（1910—1982）

生于上海，原名周熙，笔名高岗、固林。
1928年，在上海"白鹅画会"学画。
1931年，组建"上海一八艺社"研究所，举办"一八艺社习作展览会"并出版画册。同年参加鲁迅举办的"木刻讲习所"为"左翼美术家联盟"负责人之一，成为中国新兴木刻运动活动家。
1932年，开办"春地画会"，进行革命美术活动。在上海与野夫、沃渣等组成"铁马版画会"，出版《铁马版画》双月刊三期。
1938年初，到延安。次年调鲁艺学院任美术部主任。
1946年，任华北联合大学美术系主任。
1949年，任中央美术学院华东分院副院长，
1951年，调任中央美术学院副院长，徐悲鸿院长逝世后，任代院长。
1979年，出任中央美术学院院长。

蒋建国（1935—）

生于广东东莞。
1958年，毕业于中央美术学院版画系。
曾工作于甘肃省图书馆，北京自然博物馆。

蒋正鸿（1936—）

生于浙江舟山。
1960年，毕业于中央美术学院版画系。
先后任教于中央民族大学、中央工艺美术学院。

金浪（1915—1999）

生于浙江镇海。
1932年，开始学中国画，后投师学工艺美术。
1938年，在延安鲁迅艺术学院学习。
曾任教于晋冀鲁豫北方大学文艺学院、华北大学三部、中央美术学院华东分院、浙江美术学院。

K

康剑飞（1973—）

生于天津。
1997年，毕业于中央美术学院版画系，留校任教。
2000年，毕业于中央美术学院版画系研究生同等学力班。
现任教于中央美术学院版画系。

孔亮（1982—）

生于辽宁沈阳
2005年，毕业于中央美术学院油画系。
2009年，毕业于中央美术学院版画系，留校任教。
现任教于中央美术学院版画系。

L

赖圣予（1978—）

生于湖南。原名赖盛。
2001年，毕业于中央美术学院版画系。
2004年，毕业于中央美术学院版画系，获硕士学位。

李春林（1965—）

生于山西大同。
1991年，毕业于中央美术学院版画系。后任中央美术学院技法教研室讲师。
1995年，毕业于中央美术学院版画系研究生班。

李帆（1966—）

生于北京。
1992年，毕业于中央美术学院版画系，并留校任教。
现任教于中央美术学院版画系。

李宏仁（1931—）

生于北京。
1950年，入中央美术学院学习。
1955年，中央美术学院绘画系研究生班毕业，并留校任教，任石版工作室主任。

李桦（1907—1994）

生于广州。曾用名浪沙、小泉。
1927年，广州市市立美术学校毕业。
1930年，自费留日，入东京川端美术学校学习。
1932年，任广州市市立美术学校西画讲师。
1934年，在广州组织"广州现代版画会"，从事新兴木刻运动。
抗战期间，投军参加抗战，并举办多次画展，出版《木刻教程》。
1947年，任国立北平艺术专科学校副教授。
1954年，任中央美术学院版画系系主任。
1980年，中国版画家协会成立，当选为主席。

李欢（1988—）

生于河北沧州。
2013年，毕业于中央美术学院版画系。

李军（1985—）

生于安徽马鞍山。
2010年，毕业于中央美术学院版画系，获硕士学位。

李问汉（1937—）

生于安徽天长。
1958年，毕业于中央美术学院附中。
1963年，毕业于中央美术学院版画系。
1963年入伍，于福州军区政治部任美术制作员，后调入北京画院。

李小光（1975—）

生于天津蓟县。
1999年，毕业于河北师范大学美术系。
2009年，毕业于中央美术学院版画系，获硕士学位。
现任教于南京艺术学院。

李晓林（1961—）

生于山西太原。
1980年参军，在北京部队炮兵美术创作组从事美术创作。
1983年，在中央美术学院版画系进修。
1990年，毕业于中央美术学院版画系。
1999年，中央美术学院版画系同等学历研究生毕业。
现任教于中央美术学院版画系。

李亚平（1991—）

生于湖南长沙市。
2014年，毕业于中央美术学院版画系。

梁栋（1926—2014）

生于辽宁东沟。别名梁仁鹏。
1946年，进入白山艺术学校学习。
1950年，任大连美术供应社社长兼旅大文工团美术队舞美助导，旅大文艺工作者协会、美术工作委员会委员、秘书。
1952年至1954年，在中央美术学院绘画系学习。
1956年，调入版画系任教。
1984年，发起成立中国藏书票研究会，任会长。

林彤（1968—）

出生于北京。
1989年毕业于中央美术学院附中。
1993年，毕业于中央美术学院版画系。
1999年，毕业于澳大利亚格里菲斯大学昆士兰艺术学院。
2016年，毕业于中央美术学院设计学院，获博士学位。
2000年起，任教于中央美术学院设计学院。

刘海辰（1988—）

生于河北张家口。
2012年，毕业于中央美术学院版画系，获学士学位。
2015年，毕业于中央美术学院版画系，获硕士学位。
现任教于四川美术学院版画系。

刘开业（1939—）

生于新疆伊宁。
1954年，考入中央美术学院附中。
1963年，毕业于中央美术学院版画系。

刘丽萍（1962—）

生于北京。
1987年，毕业于中央美术学院版画系。
1996年，毕业于中央美术学院版画系研究生班，并留校任教。

刘体仁（1939—）

生于天津。
1963年，毕业于中央美术学院版画系。
曾任教于天津工艺美术学校、天津职工工艺美术学院。

刘岘（1915—1990）

生于河南兰考。原名王之兑。
1931年，入北平美术学校西洋系，
1933年，在上海创办"未名木刻社"。参加鲁迅先生指导的新兴木刻运动。
1934年，入日本东京美术学校学习油画，1937年回国，投入抗日救亡运动
1938年，参加新四军四支队。
1939年，在延安鲁艺任教，同时，创作了反映边区生活的作品。
1940年，重返新四军，成立"拂晓木刻研究会"，主编《拂晓木刻》，同年秋任陕甘宁边区文协美术工作委员会主任。
1945年，重庆《新华日报》工作，参加重庆的木刻活动。
解放后工作于人民文学出版社，中国美术馆。

罗工柳（1916—2004）

生于广东开平。
1936年，就读于国立杭州艺术专科学校。
1938年，入鲁迅艺术文学院美术系，参加"鲁艺木刻工作团"，年底赴太行山抗日前线，任《新华日报（华北版）》美术编辑。
1946年至1949年，任教于北方大学和华北大学文艺学院，曾担任华北联合大学文艺学院美术系主任。
1949年，参与创建中央美术学院，担任领导工作。
1955年至1958年，以教授身份赴苏联留学，入列宾绘画雕塑建筑学院研究油画艺术。
历任中央美术学院绘画系主任、副院长。

罗清桢（1905—1942）

生于广东兴宁。
1930年，毕业于上海中华艺术大学西画系。
1932年，开始从事木刻。
1936年，在大埔县百候中学任教时，组织百候美术研究会。
1940年，赴江西赣南地区，创办《战地真容》木刻半月刊。

M

马达（1903—1978）

生于广西北流。原名陆诗瀛。
1927年，参加广州起义。
1930年，毕业于上海美术专科学校，加入中国左翼艺术家联盟。
1937年，赴武汉发起组织了"中华全国木刻界抗敌协会"。
1938年，赴延安执教于鲁迅文学艺术院美术系。
1949年，"天津美术工作者协会"成立，当选为主任。

马新民（1960—）

生于安徽亳州。
1988年，毕业于中央美术学院版画系。
1989年，中央美术学院版画系铜版工作室任教。

P

彭斯（1980—）

出生于湖南衡阳。
2004年，毕业于中央美术学院版画系。

蒲国昌（1937—）

生于四川成都。
1959年，毕业于中央美术学院版画系。
曾任教于贵州大学艺术学院。

Q

秦观伟（1982—）

生于山东。
2006年，毕业于中央美术学院版画系。

曲章富（1939—）

生于山东蓬莱。
1963年，毕业于中央美术学院版画系。
曾任职于上海书画出版社。

S

萨因章（1936—）

生于内蒙古郭尔勒斯后旗。
1959年，毕业于中央美术学院附中。
1964年，毕业于中央美术学院版画系古元工作室。

沈延太（1939—）

生于江苏宝山。
1964年，毕业于中央美术学院版画系。
曾任职于《人民中国》（日文版）杂志社，《中国妇女》（英文版）杂志社。

沈延祥（1939—）

生于河北保定。
1966年，毕业于中央美术学院版画系。
曾任教于天津美术学院。

沈尧伊（1943—）

生于浙江镇海。
1961年，毕业于中央美术学院附中。
1966年，毕业于中央美术学院版画系。
先后在天津美术学院、中国戏曲学院、中国人民大学徐悲鸿艺术学院任教。

石恒谟（1937—）

生于河北。
1964年，毕业于中央美术学院版画系。

史济鸿（1953—）

生于浙江宁波。
1982年，毕业于中央美术学院版画系，后留校任教。

史新骥（1979—）

生于河南商丘。
2003年，毕业于中央美术学院版画系。

宋源文（1933—）

生于辽宁新余。
1948年，入辽南白山艺术学校学习美术。
1949年，后在辽宁省文工团、辽宁省文联、辽宁通俗出版社、辽宁人民出版社从事美术创作。
1961年，毕业于中央美术学院版画系，并留校任教，曾任中央美术学院版画系主任。

苏新平（1960—）

生于内蒙古集宁。
1977年，入部队服兵役。
1983年，毕业于天津美术学院绘画系，毕业后任教于内蒙古师范大学美术系。
1989年，毕业于中央美术学院版画系，并留校任教。
历任版画系主任、造型学院院长，现为中央美术学院副院长、学院学术委员会委员。

孙滋溪（1929—2016）

生于山东黄县。
1945年，参加八路军，在部队从事政治宣传和文艺工作。
1955年，进入中央美术学院学习。
1958年，中央美术学院毕业后留校任教。
曾工作于中央美术学院版画系、中央美术学院陈列馆。

孙慧丽（1973—）

生于洛阳。
1998年毕业于中央美术学院版画系。
现任职于北京印刷学院。

孙振杰（1962—）

生于天津宝坻。
1998年，毕业于中央美术学院版画系。
现任职于北京图文天地文化艺术机构。

T

谭平（1960—）

生于河北承德。
1984年，毕业于中央美术学院版画系，后留校任教。
1992年至1994年，德国柏林艺术大学自由绘画系学习，获硕士学位。
2002年至2003年，任中央美术学院设计学院院长。
2003年，任中央美术学院副院长。
2014年，任中国艺术研究院副院长。

谭权书（1936—）

生于内蒙古包头。
1957年，毕业于中央美术学院附中。
1962年，毕业于中央美术学院版画系，毕业后留中央美术学院附中任教。
1976年，调入版画系任教。
曾任中央美术学院版画系主任。

唐承华（1964—）

生于福建。
1988年，毕业于福建师范大学美术系油画专业。
1992年，日本名古屋艺术大学研究生毕业。
现任教于中央美术学院版画系。

滕菲（1963—）

生于浙江杭州。
1983年，毕业于中央美术学院附中。
1987年，毕业于中央美术学院版画系，后任教于北京服装学院。

1995年，毕业于柏林艺术大学，获硕士学位。
1995年起，任教于中央美术学院。

W

王兵（1961—）

生于宁夏中宁。
1984年考入中央美院版画进修班。
1998年，德国杜塞尔多夫国家艺术学院学习，师从Klapheck教授，获得Meister学位。
2000年，转入A.R.Penck教授工作室，2003年获得AkademieBrief学位。
2004年，回国任教于中央美术学院建筑学院。

王春犁（1957—）

生于山东烟台。
1982年，毕业于中央美术学院。
1985年获瑞典国际发展局奖学金赴瑞典皇家美术学院深造。
1988年获硕士学位。
现任职于瑞典斯德哥尔摩版画艺术学院。

王东海（1938—）

生于河北秦皇岛。
1964年，毕业于中央美术学院版画系。
毕业后分配到中国外文局《北京周报》。

王国召（1983—）

生于河北邯郸。
2006年，毕业于中央美术学院版画系，获学士学位。
2013年，毕业于中央美术学院版画系，获硕士学位。
现任职于中央美术学院。

王华祥（1960—）

生于贵州清镇。
1988年，毕业于中央美术学院版画系，并留校任教。
现为中央美术学院版画系主任。

王晶猷（1938—）

生于山东烟台。
1964年毕业于中央美术学院版画系。
曾任教于天津美术学院教授。

王莉莎（1934—）

生于浙江镇海。
1950年，参加解放军华东军大预科学习，后在南京军事学院文工团美术组。
1961年，毕业于中央美术学院版画系，毕业后分配到广州

美术学院版画系任教。

王琦（1918—2016）

生于重庆。
1937年，毕业于上海美术专科学校，
1938年，在延安鲁迅文学艺术院美术系学习。其后在国统区从事革命文艺活动。曾在郭沫若主持的政治部第三厅和文化工作委员会工作，又在陶行知主持的育才学校任教。
1949年后，先后任教于上海行知艺术学校、中央美术学院。
曾任《美术》杂志、《版画》杂志主编。

王强（1971—）

生于北京。
1997年，毕业于中央美术学院版画系。
2002年，毕业于德国国立杜塞尔多夫艺术学院自由艺术系。

王式廓（1911—1973）

生于山东掖县。
1930年，入济南爱美高中习师科学习西画。
1932年，入北平京华美术学院。
1933年，考入国立杭州艺专，学习西画兼学油画、水彩画。
1936年，考入到日本东京美术学校学习。
1938年，延安鲁艺艺术文学院美术系任教员、研究员。
1947年，晋冀鲁豫边区北方大学任教授兼研究员。次年，又调华北大学。后随军进驻北平。
1950年后，任教于中央美术学院。

王维荣（1987—）

2016年，毕业于中央美术学院版画系，获硕士学位。

王维新（1938—）

生于浙江温州。
1963年，毕业于浙江美术学院版画系。
1980年，毕业于中央美术学院版画系研究生班，并留校任教。

王霄（1986—）

生于山东济南。
2008年，毕业于中央美术学院版画系，获学士学位。
2012年，毕业于中央美术学院版画系，获硕士学位。

王智远（1958—）

生于天津。
1984年，毕业于中央美术学院版画系。
2000年，澳大利亚悉尼大学、悉尼美术学院艺术硕士。

韦嘉（1975—）

生于四川成都。
1999年，毕业于中央美术学院版画系。
2002年，毕业于中国美术学院研究生同等学力课程班。
现任教于四川美术学院版画系。

文国璋（1942—）

生于四川江津。
1961年，毕业于中央美术学院附中。
1965年，毕业于中央美术学院油画系。
1980年，毕业于中央美术学院版画系研究生班，留校任教。

文中言（1971—）

生于山西运城。
1997年，毕业于中央美术学院版画系。
现任教于清华大学美术学院绘画系。

沃渣（1905—1974）

生于浙江衢县。原名程振兴。
1924年，考入南京大学艺术系。
1926年，考入上海新华艺术专科学校。
1933年，与陈烟桥等发起组织"野穗木刻会"和"涛空画会"。
1936年，与江丰、野夫等人成立"铁马画会"。
1937年，奔赴延安，历任鲁迅艺术学院美术系主任、华北联合大学美术系主任。
抗战胜利后，调任东北大学鲁迅艺术学院美术系主任。
1948年，他又调东北画室工作。
1949年后，历任人民美术出版社创作室主任、编辑室主任。
1962年，任北京荣宝斋经理。

伍必端（1926—）

生于江苏南京。
1939年，被保育院选送到人民教育家陶行知先生创办的育才学校绘画组学习。
1946年，赴晋察冀解放区华北联合大学文艺学院美术系学习。
1948年，毕业后随联大美术宣传队参加解放石家庄、太原、天津等战地宣传工作，随解放军进入天津，任《天津画报》美术编辑。
1950年，任教于中央美术学院。
1956年，赴苏联美术学院版画系进修。
1959年，归国后于中央美术学院任教。
曾任中央美术学院版画系主任。

吴长江（1954—）

生于天津。
1976年，毕业于天津艺术学院工艺美术系，并留校任教。
1982年，毕业于中央美术学院版画系，并留校任教。

曾任中央美术学院版画系主任、党委副书记，中国美术家协会党组书记。

吴虚骅（1975—）

生于北京。
1998年，毕业于中央美术学院版画系，并留校任教。
2001年，毕业于中央美术学院版画系，获硕士学位。
现任教于中国人民大学艺术学院。

X

夏同光（1909—1969）

生于江苏南京。别名夏光。
1935年，毕业于南京中央大学艺术系。
1949年起，任教于国立北平艺术专科学校、中央美术学院，曾任版画系教研室副主任。

徐冰（1955—）

生于重庆。
1981年，毕业于中央美术学院，并留校任教。
2007年，任中央美术学院副院长。
2014年，任中央美术学院学术委员会主任。

徐宇（1969—）

生于四川泸州。
1987年，毕业于四川美术学院附中。
1992年，毕业于中央美术学院版画系，任教于广西桂林师范高等专科学校。
1998年，毕业于中央美术学院版画系硕士学历研究生班。

许彦博（1943—）

生于河北晋县。
1964年，毕业于中央美术学院附中。
1980年，毕业于中央美术学院研究生班。
曾工作于邮票发行局、中国邮票总公司、邮电部邮票印制局。

徐仲偶（1952—）

生于四川成都。
1982年，毕业于四川美术学院绘画系版画专业，并留校任教，曾担任该校版画专业教研室主任。
曾任中央美术学院城市设计学院院长。

Y

彦冰（1941—）

生于河北。
1967年，毕业于中央美术学院版画系。

1973年至1979年，任《四川画报》美术编辑。
1979年，调至四川省群众艺术馆美术工作室工作。

彦涵（1916—2011）

生于江苏东海。原名刘宝森。
1935年，入国立杭州艺术专科学校学习。
1938年，毕业于延安鲁迅文学艺术院美术系。
1939年参加鲁艺木刻工作团赴太行敌后抗日根据地，并在晋东南鲁艺分校任教。
1943年至1949年，先后任延安鲁迅艺术文学院美术系、华北大学美术科教员。
1949年后，曾任教于中央美术学院华东分院、中央美术学院、北京艺术学院。

闫柱石（1937—1985）

生于山西榆次。
1957年，毕业中央美术学院附中。
1962年，毕业中央美术学院版画系。
曾任教于东北吉林省延边艺术学校。

杨春华（1952—）

生于浙江温州。
1976年，毕业于南京艺术学院美术系版画专业。
1980年，毕业于中央美术学院版画系研究生班。
1981年，分配到无锡市书画院。
1989年，调南京艺术学院美术系任教。

杨宏伟（1968—）

生于天津。
1994年毕业于天津美术学院版画系，任教于天津美术学院。
2008年，毕业于中央美术学院版画系，获硕士学位。
2015年，毕业于中央美术学院，获博士学位。
现任教于中央美术学院版画系。

杨澧（1930—）

生于山西太谷。
1948年，赴延安大学学习，后留校在文艺工作室任美术组长。
1953年，考入中央美术学院。
1958年，毕业于中央美术学院版画系，并留校任教。
曾任中央美术学院党委书记。

杨启鸿（1934—1987）

生于广东潮州。
1962年，毕业于中央美术学院版画系铜版画工作室。
曾任教于广西艺术学院。

杨晓刚（1978—）

生于湖南长沙。
1993年，考入湖南省轻工业学校工艺系陶艺专业。
1997年，考入中央美术学院版画系。
2000年，毕业于中央美术学院版画系。

杨先让（1930—）

生于山东牟平。
1948年，入国立北平艺术专科学校学习。
1952年，毕业于中央美术学院绘画系，后入人民美术出版社工作。
1958年后，调入中央美术学院工作。
1980年，参与创建中央美术学院年画、连环画系（后改名民间美术系），任主任。

杨墨（1940—）

生于广州。
1958年，毕业于中央美术学院附中。
1963年，毕业于中央美术学院版画系。
曾工作于农村读物出版社、广西艺术学院、广西师范大学。

杨中文（1937—）

生于辽宁锦州。
1963年，毕业于中央美术学院版画系铜版画工作室。
曾任教于哈尔滨师范大学美术系。

姚振寰（1935—）

生于天津。
1962年，毕业于中央美术学院版画系。
曾工作于煤矿文工团。

叶欣（1953—）

生于北京。
1982年，毕业于中央美术学院版画系。
1986年，入法国巴黎大学第八学院造型艺术系学习。
历任人民美术出版社美术编辑，中央美术学院年画、连环画系（后改名民间美术系）教员。

尹朝阳（1970—）

生于河南南阳。
1996年，毕业于中央美术学院版画系。

英若识（1935—）

生于北京。

1958年毕业于中央美术学院版画系。
曾任教于吉林艺术学院美术系。

余陈（1963—）

生于贵州安顺。
1981年，毕业于贵州省艺术学校。
1988年，毕业于中央美术学院版画系。
现任教于中央美术学院。

于晓东（1978—）

生于山东青岛。
2002年，毕业于中央美术学院版画系，获学士学位。
2005年，毕业于中央美术学院版画系，获硕士学位。
现任教于青岛大学美术学院版画系。

Z

张秉尧（1934—）

生于北京。
1962年，毕业于中央美术学院版画系。
1978年，调入中央美术学院任教。

张莞（1973—）

生于北京。
1997，毕业于中央美术学院版画系。
现任教于天津美术学院版画系。

张桂林（1951—）

生于北京。
1978年，毕业于中央美术学院，并留校任教。
1980年，参与创建中央美术学院丝网版画工作室。

张骏（1954—）

出生于福建永定。
1982年，毕业于中央美术学院版画系，留校任教。
1987年获巴黎第八大学造型艺术硕士学位。
现任教于中国传媒大学。

张敏杰（1959—）

生于河北唐山。
1990年，毕业于中央美术学院版画系。
现任教于中国美术学院。

张佩义（1939—）

生于山西太谷。
1960年，毕业于北京艺术学院美术系并留校任教。

1964年，转入中央美术学院版画系任教至今。
1979年，在北京荣宝斋研究中国传统木版水印艺术。
1980年，开始主要从事水印版画的教学与创作，担任本科生、外国留学生、进修生和研究生的教学工作。

张顺清（1937—）

生于山西阳泉。
1963年，中央美术学院版画系毕业。
曾任教于山西大学美术学院。

张望（1916—）

生于广东潮州。
1934年，毕业于上海美术专科学校西画系并参加革命工作，是左翼美术家联盟成员。
30年代初，他参加了鲁迅先生倡导的中国新兴木刻运动，是 M·K 木刻研究会负责人之一。
1939年，他赴四川重庆，在国民政府军事委员会总后勤部政治部从事木刻宣传工作，后辞职转入育才学校任教，其间曾任《新华日报》编辑。
1941年，在延安鲁迅艺术学院、八路军陕甘宁边区留守兵团部队艺术学校任教。
1953年，张望任东北美术专科学校（1958年改为鲁迅美术学院）教务长。
1978年任鲁迅美术学院院长。

张秀菊（1965—）

生于北京。
1991年毕业于中央美术学院版画系。
现任职于北京歌华文化发展集团—北京国际设计周有限公司。

张耀君（1936—）

生于天津。
1964年，毕业于中央美术学院版画系古元工作室。

张烨（1971—）

生于江苏海门。
1997年，毕业于中央美术学院版画系，获硕士学位。
2009年，毕业于中央美术学院，获博士学位。
现任教于中央美术学院版画系。

张一凡（1985—）

生于江苏。
2009年，毕业于中央美术学院版画系，获学士学位。
2012年，毕业于中央美术学院版画系，获硕士学位。
2014年，攻读中央美术学院博士学位。

张战地（1979—）

生于山东济南。
2003年，毕业于中央美术学院版画系。
2008年，毕业于美国马萨诸塞大学视觉艺术学院。
现任教于中央美术学院版画系。

张作明（1937—1989）

生于河北唐山。
1961年，毕业中央美术学院版画系，留校任教。

赵瑞椿（1935—）

生于浙江温州。
1959年，毕业于中央美术学院。
1959年至1971年，任教于广州美术学院。
1980年至1982年，任教于中央美术学院。
1984年起，任职于广州画院。

赵晓沫（1949—）

生于浙江绍兴。
1980年，毕业于中央美术学院版画系研究生班。
曾任职于《中国版画》、人民美术出版社。

郑爽（1936—）

生于吉林长春。
1957年，毕业于中央美术学院附中。
1962年，毕业于中央美术学院版画系。
曾任教于广州美术学院。

郑叔方（1941—）

生于浙江宁波。
1959年，考入中央美术学院版画系。
1964年，中央美术学院版画系，分配至新华社从事美术工作。

郑炘（1941—）

生于浙江温州
1964年，毕业于中央美术学院版画系。
曾任职于外文出版社、温州师范学院美术系。

郑野夫（1909—1973）

生于浙江温州。原名郑育英（毓英）。
1928年，考入上海中华艺术大学西洋画系，后转学于上海美术专科学校西画系。
1931年，参加上海一八艺社研究所。从上海美专毕业。8月，参加"木刻讲习班"，改名"野夫""EF""新潮"。

1932年，加入"中国美术家联盟"，发起春地美术研究所，组织"野风画会"。
1936年，与江丰、沃渣、温涛、力群等人发起成立铁马版画会。与黄新波等三十四人组织"上海木刻工作者协会"。
1939年，在丽水成立"七七版画研究会"。主办"木刻研究社""木刻用品社"，同时"木刻用品社"开始举办"木刻函授班"。
1948年，编《木刻手册》由文化供应社印行。
1949年，调中央美术学院华东分院任教授、总务长兼秘书长。筹办"大众美术出版社"。
1951年，在华东文化部工作。任上海幻灯厂厂长。
1960年，调北京中国美术馆保管研究部工作。

周建夫（1937—）

生于山西阳高。
1957年，考入中央美术学院，毕业后留校任教。
曾任中央美术学院教务处处长。

周吉荣（1962—）

生于贵州。
1987年，毕业于中央美术学院版画系。
1996年，在西班牙皇家美术学院研修。
现任教于中央美术学院版画系。

周至禹（1957—）

生于河南新郑。
1982年，毕业于中央美术学院版画系。
1988年，中央美术学院版画系研究生毕业，留校任教。
现任教于中央美术学院设计学院。

祝彦春（1966—）

生于黑龙江海林。
1987年，考入中央美术学院民间美术系。
1991年，毕业于中央美术学院并任教于山东烟台师范学院美术系。
2006年，毕业于中央美术学院版画系，获硕士学位，并留校任教。

宗其香（1917—1999）

生于江苏南京。
1939年，考入中央大学艺术系。
1944年，被徐悲鸿聘为中国美术学院助理研究员。
1946年，任教于国立北平艺术专科学校。
1949年后，任教于中央美术学院。

邹达清（1939—）

生于江西新建。
1966年，毕业于广州美术学院版画系。
1980年，毕业于中央美术学院版画系研究生班，后任教于广州美术学院版画系。

相关研究作者简介

李树声（1933—）

生于河北。
1956年，毕业于中央美术学院绘画系，后留校任教。
曾任教于中央美术学院美术史系。

邹跃进（1958—2011）

生于湖南隆回。
1978年，入湖南轻工业美术学校学习。
1982年，入湖南师范大学美术系学习。
1989年，入中央美术学院美术史系学习。
2002年，毕业于中央美术学院，获博士学位。
曾任教于中央美术学院人文学院美术史系。

李小山（1959—）

生于湖南长沙。
1986年，毕业于广州美术学院。
1990年，调入湖南美术出版社。
曾任湖南美术出版社社长。

江丰（1910—1982）

同上文。

李桦（1907—1994）

同上文。

黄洋（1979—）

同上文。

VI

藏品索引

图书在版编目（CIP）数据

中央美术学院美术馆藏精品大系. 中国现当代版画卷/
范迪安总主编. -- 上海：上海书画出版社，2018.4
ISBN 978-7-5479-1725-1

Ⅰ. ①中… Ⅱ. ①范… Ⅲ. ①艺术－作品综合集－世
界②版画－作品集－中国－现代 Ⅳ. ①J111②J227

中国版本图书馆CIP数据核字 (2018) 第050644号

本书为上海市新闻出版专项资金资助项目

中央美术学院美术馆藏精品大系（全十卷）

总 主 编　范迪安

执行主编　苏新平　　王璜生　　张子康

中央美术学院美术馆藏精品大系·中国现当代版画卷

主　　编　李垚辰

责任编辑	睦菁菁　　陈元棪
审　读	朱莘莘
责任校对	林　晨
设计总监	纪玉洁
技术编辑	顾　杰
特约审读	谭权书　　王华祥　　张　烨　　赵金秀
	林　曦　　李荣明　　王　瑀
编辑校对	高　宁　　周冠羽　　刘希言
藏品工作	李垚辰　　徐　研　　姜　楠
	王春玲　　华　佳　　华田子
	窦天炜　　杜隐珠　　高　宁　　吴晨晟
藏品拍摄	谷小波　　北京天光艺像文化发展有限公司
	北京雅昌艺术印刷有限公司
出品人	王立翔

出版发行	上海世纪出版集团　　上海书画出版社
地　址	上海市延安西路 593 号　200050
网　址	www.ewen.co
	www.shshuhua.com
E-mail	shcpph@163.com
制　版	北京雅昌艺术印刷有限公司
印　刷	北京雅昌艺术印刷有限公司
经　销	各地新华书店
开　本	787×1092 毫米　1/8
印　张	34
版　次	2018 年 5 月第 1 版　2018 年 5 月第 1 次印刷
书　号	ISBN 978-7-5479-1725-1
定　价	1000.00 元

若有印刷、装订质量问题，请与承印厂联系